故宮收藏

Collections of the Palace Museum

紫檀家具

Red Sandalwood Furniture

你應該知道的200件

北京故宮博物院——編

宋永吉——主編

藝術家出版社

Artist Publishing Co.

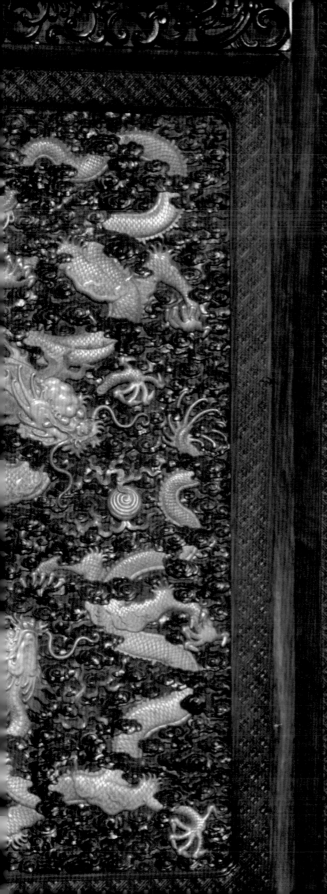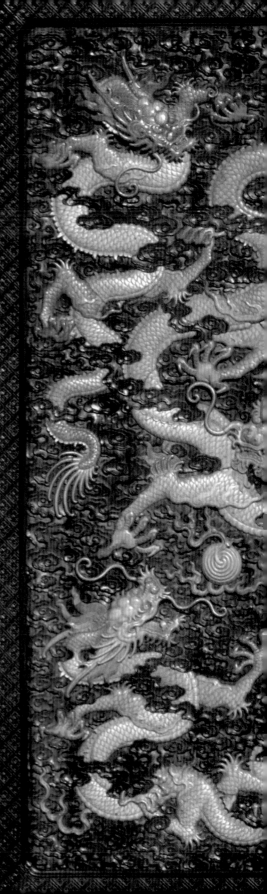

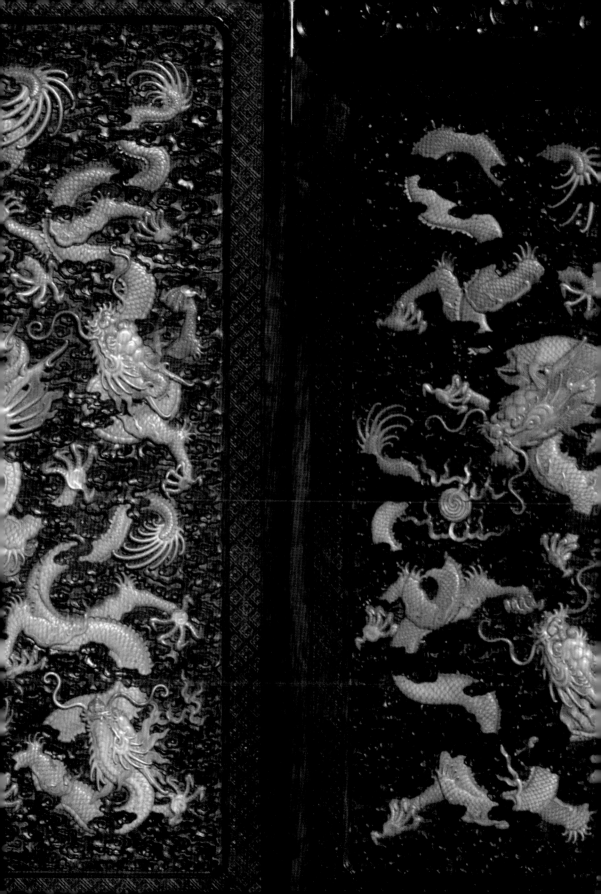

目　錄

桌案 115

櫃櫥 211

前言　明清硬木家具 ｜ 胡德生

　　中國明清古典家具如今已受全世界所矚目，甚至有人提議將中國明清家具列為世界文化遺產，這說明中國明清家具在廣大人們心目中的地位。之所以形成這種局面，除了它具備穩重、大方、優美、舒適的造型外，其自身形貌和紋飾所蘊含著深厚的豐富多彩的文化因素，當是重要原因。明清家具又被稱為「明式家具」和「清式家具」。

　　所謂「明式家具」，是指在我國明代製作並且藝術水準較高的家具。要具備造型優美、榫卯結構準確精密、比例尺度科學合理才能稱為明式家具，「明式家具」是藝術概念，專指明代形成並廣泛流行的藝術風格。有些形制呆板、做工較差的家具，即便是明代製作，也不能稱為明式家具。明式家具包括整個明代的優秀家具，而明代中期以前的家具主要是漆器家具。硬木家具則是明代後期隆慶、萬曆年以後才出現的新品種。現在許多書籍中常寫作「明」，只要是硬木家具，應理解為明代後期。也就是說，明代二百七十二年的歷史，硬木家具只佔了最後的七十二年。隆慶、萬曆年以前的明式家具則全部都是漆器家具。漆器家具由於不易保存，傳世較少，因此我們現在所見到的大多為硬木家具。

　　這個論斷可從三個方面證實：

　　（1）明代萬曆年以前的史料只有「檀香」、「降香」及「紫檀木」的記載，而「檀香」、「降香」與檀香木、降香木、檀香紫檀、降香黃檀是有著很大區別的。至目前為止，在明代萬曆年以前的史料裡，還未發現有用黃花梨和紫檀木等硬木製作家具的記載。

　　（2）嘉靖年曾經抄沒當時大貪官嚴嵩的家產，有一份詳細的清單，記錄在《天水冰山錄》一書。在這份清單中，僅家具一項記錄有：

一應變價螺鈿彩漆等床
螺鈿雕漆彩漆大八步等床　五十二張　每張估價銀一十五兩。
雕嵌大理石床　八張　每張估價銀八兩。
彩漆雕漆八步中床　一百四十五張　每張估價銀四兩三錢。
櫸木刻詩畫中床　一張　估價銀五兩。
描金穿藤雕花涼床　一百三十張　每張估價銀二兩五錢。
山字屏風並梳背小涼床　一百三十八張　每張估價銀一兩五錢。
素漆花梨木等涼床　四十張　每張估價銀一兩。
各樣大小新舊木床　一百二十六張　共估價銀八十三兩三錢五分。

一應變價桌椅櫥櫃等項

桌　三千零五十一張　每張估價銀二錢五分。

椅　二千四百九十三把　每張估價銀二錢。

櫥櫃　三百七十六口　每口估價銀一錢八分。

櫈杌　八百零三條　每條估價銀五分。

几並架　三百六十六件　每件估價銀八分。

腳櫈　三百五十五條　每條估價銀二分。

漆素木屏風　九十六座。

新舊圍屏，一百八十五座。

木箱　二百零二隻。

衣架、盆架、鼓架　一百零五個。

烏木筯六千八百九十六雙。

　　以上即嚴嵩家所有的家具，總計八千六百七十二件。除了素漆花梨木床四十張和烏木筯六千八百九十六雙之外。另有欅木刻詩床一張，從其價錢看，也並非貴重之物。而螺鈿雕漆彩漆家具倒不在少數，再從嚴嵩的身份和地位看，嚴嵩在抄沒家產之前身為禮部和吏部尚書，後又以栽贓陷害手段排斥異己，進而獲得內閣首輔的要職。在他的家裏若沒有紫檀、黃花梨、鐵梨、烏木、雞翅木等，那麼民間就更不用提了。再聯繫到皇宮中，目前也未見硬木家具的記載。硬木家具沒有，柴木家具肯定是有的。只是檔次較低，不進史蹟而已。而柴木家具是很難保留到現在的，這就給高檔硬木家具劃出一個明確的時段。不能絕對，但可以說，明代隆慶、萬曆以前沒有高檔硬木家具。

　　（3）明末范濂《雲間據目抄》的一段記載也可證明隆慶、萬曆以前沒有硬木家具。書中曰：「細木家具如書桌、禪椅之類，予少年時曾不一見，民間止用銀杏金漆方桌。自莫廷韓與顧宋兩家公子，用細木數件，亦從吳門購之。隆萬以來，雖奴隸快甲之家皆用細器。而徽之小木匠，爭列肆於郡治中，即嫁妝雜器俱屬之矣。執褲豪奢，又以欅木不足貴，凡床櫥几桌皆用花梨、癭木、相思木與黃楊木，極其貴巧，動費萬錢，亦俗之一靡也。尤可怪者，如皂快偶得居止，即整一小憩，以木板裝鋪庭蓄盆魚雜卉，內則細桌拂塵，號稱書房，竟不知皂快所讀何書也。」（作者註：此史料中未提紫檀、黃花梨）這條史料不僅可以說明嘉靖以前沒有硬木家具，還說明使用硬木家具在當時已形成一種時尚。發生這種變化的原因，除當時經

濟繁榮的因素之外，更重要的是隆慶年間開放海禁，私人可以出洋，才使南洋及印度洋的各種優質木材大批進入中國市場。

有人說明代鄭和七次下西洋用中國的瓷器、茶葉換回了大批硬木，發展了明清家具。這種說法聽起來很有道理，十年前，我也曾這樣說過，但後來通過看書，覺得此說沒有任何依據。因為鄭和下西洋的史料非常少，當時所記的「降真香」和「檀香」都是作為香料和藥材進口的，並非明清時期製作家具的「降香黃檀」和「檀香紫檀」。還有元代用紫檀木建大殿的記載，分析起來不大可能，因為紫檀木的生態特點是曲節不直，粗細不均，多有空洞。可以肯定能蓋大殿的木材絕不會是今天意義的紫檀木。

本書所介紹的紫檀這種木材大體反映這一時期風格。從明代末期至清代康熙時期，這一時期生產的宮廷家具，做工精湛、造型美觀、簡練舒展、線條流暢、穩重大方，被譽為代表明代優秀風格的明式家具。清代雍正至嘉慶年，正處於康乾盛世時期，經濟發展，各項民族手工藝有很大提高，由於黃花梨木的過度開發，來源枯竭，質地堅硬的紫檀木才形成時尚。這一時期內生產的家具，工藝精湛，裝飾性強，顯示出雍容華貴、富麗堂皇的藝術效果。被譽為代表清代優秀風格的清式家具。

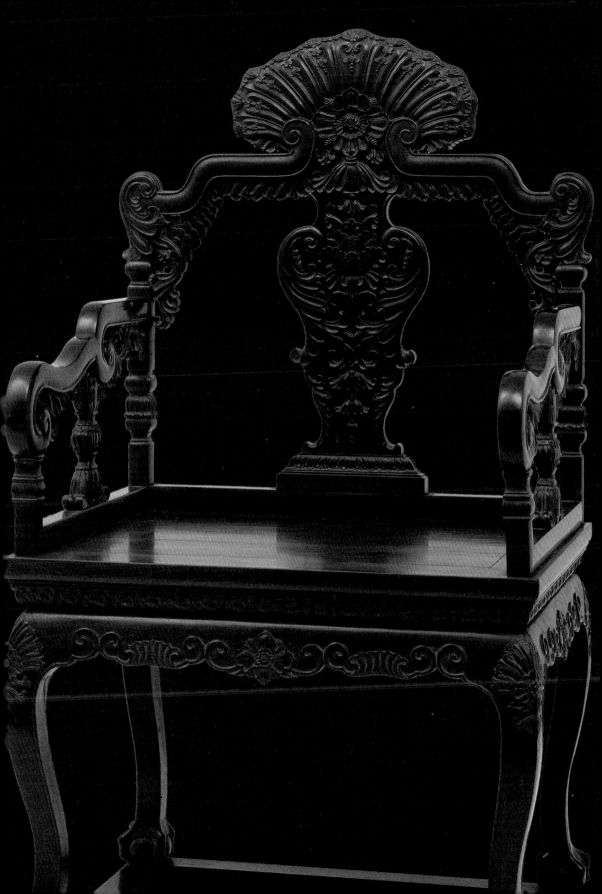

北京故宮藏紫檀家具 | 宋永吉

　　中國是世界上最古老的文明古國之一，有著數千年的文化歷史。無形的文化歷史憑藉了有形的載體流傳下來，那就是文物。家具是承載文化的載體之一，可以說從人類以家庭為單位進行生活、勞作的同時，家具也隨之產生了。家具產生、發展的演變過程，經歷了從低級到高級的質變過程，同時也記錄了社會發展的過程。因而，在熱中於收藏古代家具、熱中於宣傳中國傳統文化的今天，有必要介紹一下紫檀木與紫檀家具。

一　關於紫檀木

　　「坎坎伐檀兮，置之河之乾兮」。三千年前的文學巨作《詩經》，緣其樸實而精粹之佳句，代代相傳，人人詠誦，不時地在腦海裡湧現出了那鏗鏘有節的伐檀之音。

　　詩經中所說的檀木，是黃檀、白檀或紫檀。伐檀是否用於製作家具。這對於從事中國古代家具的研究，是值得探討的。歷史上有關檀木的記載很多。李時珍在《本草綱目》中就把它列入到檀香類。言道：「檀，善木也。故字從亶。亶，善也。釋氏呼為旃檀，以為湯沐。」即是在沐浴時，把檀香類植物調入水中，達到香體和健體的作用。又說「雲南人呼紫檀為勝沉香。即赤檀也」。並說檀木有「黃、白、紫之異」。《博物要覽》引自《天香傳》也是如此之說：「香凡二十四狀，皆出於木」，其中有「黃檀香、白檀香、紫檀香」。葉廷珪《香譜》進一步說明各種檀木的相貌特點，他說：「皮實而色黃者為黃檀，皮澀而色白者為白檀，皮府而紫者為紫檀。其木並堅重清香。」不難看出，以上史料皆是將檀木作為藥類和香類。也就是說它不被當作製作家具的材料認識的。

　　而早在晉朝崔豹所著《古今注》中，便有專指紫檀木的稱謂與出處的記載：「紫枏木，出扶南，色紫，亦謂之紫檀。」《格古要論‧異木論》更具體的記錄了紫檀木的出處及特徵：「紫檀木出交趾、廣西、湖廣。性堅。新者色紅，舊者色紫。有蟹爪紋。」《大明一統志》云：「檀香出廣東、雲南及占城、真臘、爪哇、渤泥、暹邏、三佛齋、回回等國。樹葉皆似荔枝，皮青色而滑澤。」王佐《格古論》云：「紫檀諸奚峒出之。性堅。新者色紅，舊者色紫，有蟹爪文。新者以水浸之，可染物。真者揩壁上色紫。故有紫檀色。」《古玩指南》與此出處有不同的說法「紫檀為常綠亞喬木產於熱帶，高五六丈。葉為複葉花蝶形，實有翼。其材色赤，質甚堅重。放入水中沉。查世界之熱帶國，為數甚多。但出產紫檀之熱帶，只有南洋群島」。同時又說「在明代皇家用木，初時由本國之南部採辦，以後因木料之不足，逐派人赴南洋各地採取」。這表明在中國南部也曾經生長有紫檀，並被採伐至盡。

以上引用的資料，皆表明在中國本土曾經生長過紫檀樹，只是數量有限。從植物分類學及掌握的材料看，黃檀為豆科黃檀屬，紫檀為豆科紫檀屬，而白檀為山礬科植物。黃檀、白檀均屬常綠灌木，產於中國的廣東、雲南等處。灌木是不能長成大料的，也就是說它通常不能單獨的作為製作家具的材料。製作家具的檀木只是紫檀木。從製作家具的角度來看，把紫檀木與白檀、黃檀歸為一類，顯然是不合適的。中原地區是不具備生長紫檀樹條件的。所以，詩經中雖然提到伐檀，應該不是今天人們認知的紫檀樹，有可能是灌木生的檀木；同時，也不能說明數千年前已有紫檀木家具。

　　中國境內大批製作紫檀木家具的材料來源於何處，這是業內人士極其關注的話題。如今在市場上流傳著許多關於紫檀木的不同稱謂，有的是根據紫檀木的特徵而言。比如有的稱為蟹爪紋紫檀、金星紫檀、小葉紫檀、牛毛紋紫檀、雞血紫檀、大葉檀；有些是把某個地區的名稱加在前面。稱作安哥拉紫檀、馬達加斯加紫檀等等。這其中有些是前人在著書時對紫檀木特徵的描述。有些則是現代人憑藉對紫檀木的理解而言；還有的則是對紫檀木認識不清，以偽代真濫竽充數，或標榜自己的材料如何出眾等等。現在已經證實了，在馬達加斯加根本不出產紫檀木。所以，那些附加了別人聞所未聞的所謂某某紫檀木，不免有欺人之作的嫌疑。《古玩指南》告訴我們，：「查世界之熱帶國，為數甚多。但出產紫檀之熱帶，只有南洋群島。」也就是說南洋群島以外的任何地方，都不出產紫檀木。《木鑒》一書也表明，製作紫檀木家具的材料只有一種。即是生長在印度邁索爾邦地區的量大而質優的紫檀樹，它的全稱學名為檀香紫檀。

　　我們瞭解到，不僅紫檀木的生長範圍很小，而且它的生長期是漫長的，要經過數百年才能生成大料，這是其他植物難以比擬的。再有，由於生長期之長，使得它不僅紋理細密，木質甚堅。而且它的比重超過了水，即入水而沉，這也是其他木種難以比擬的。《古坑指南》說：「世界木料之最貴者，厥為紫檀。在五年前物價正常之時，每斤粗料即需三元上下，今則原料之竭，任何高價亦無處可得矣。」的確，當初採伐紫檀木之時，就是不易的。

　　明代時皇家早已認識到紫檀木的珍貴價值，經常委派官員在兩廣及雲南一帶採伐。終因材料匱乏，不得不將此事擱淺下來。到永樂三年（1405）時，由於對航海技術有了更加全面的瞭解後，宦官鄭和帶領著大批的船隊，七次代表大明政府出使南洋各國。由於當時對外還處於易貨貿易時期，所以在船上帶有許多中國生產的瓷器、絲綢及農作物；而採購回來的，不僅有大量的香料、寶石，還有珍貴的木料。鄭和此舉促進了海外貿易的發展，而此時民間的海外貿易也悄然興起。為珍貴木材的輸入，提供了條件。此後，明朝政府每年派官員到南洋督辦採伐事宜。只是當初採伐來的紫檀木，並未

立即做成家具。而是把它當作香料使用的。因為我們還沒有見到，明朝早期的紫檀木家具實物流傳下來，也沒有見到文獻資料的記載。再有，從南洋採伐的紫檀木料是不能立即製成家具的，它需要有一個烘乾或風化去性的過程。所以，明朝初年採伐的紫檀木只是備用，而非現用。

二　關於紫檀木家具產生的時代及形式

用紫檀木製成的家具起源於何時，對此業內人士一直有不同的說法。有說明代中早期產生了紫檀木家具，也有說產生於明末的，更有新說元代已能有紫檀大殿，因而順理成章的有紫檀木家具。筆者在日本京都博物館所見的館藏刊物上，有一標註為紫檀木小桌的圖像資料，經館長介紹是大唐時期鑒真東渡的隨行物品。桌面四周有螺鈿鑲嵌，圖案與雙陸棋盤相似。由於未見實物，不敢斷言是否為紫檀木小桌。明末已經出現了紫檀木製作的家具，這是不爭的事實。這不僅有實物佐證，而且有文字的記載。在明人劉若愚所編《酌中志》中，便有製作家具使用紫檀木的記載。當初，雖有用紫檀木製作諸如筷子、錦匣、扇子骰等。但是大規模的使用紫檀木製成家具，當是明清交替之際。

紫檀家具的最初形式應為明式家具。明朝中後期，是中國明式家具發展的巔峰時期，這是在諸多條件成熟後的必然產物。（1）鄭和七次受遣出使南洋群島各國，為中國的對外貿易打通途徑，使得珍貴木材得以源源不斷的輸入。（2）在宋朝家具品種已經非常齊全的基礎上，對原有器物的造型、結構、工藝等方面，易於進行充分的改良。（3）明朝的經濟出現繁榮景象，因而對藝術表現出了渴望與追求。永樂的剔紅、宣德的銅器、成化的瓷器等，都表現出極高的工藝水準。同時，許多手工藝作坊造就出手藝高超的匠人，像陸子岡治玉、鮑天成治犀、朱碧山治銀、馬勳、荷葉李治扇、呂愛山治金、王小溪治瑪瑙、張寄修治琴、范昆白治三弦等。製作家具的匠人也是能人輩出，嚴望雲渝中巧匠，善攻木，有般爾之能。劉敬之，人稱小木高手。張岱著述的《陶庵夢憶》中說，這些匠人手藝之高「俱可上下百年，保無敵手」。豐厚的藝術沃土，滋生了明式家具的形成。（4）很多文人墨客參與了家具的設計、描繪。這可以從許多名人字畫中，得到證實。儘管有大量的珍貴木材不斷輸入，但因為明朝皇帝認為自己屬土德，居中央，因而推崇黃色，所以黃花梨木得到大量的使用。眾多的外部因素促使了明式家具孕育而生之後，尾隨其後出現了少量的紫檀木家具，仍然為明式家具的樣式。

進入清朝以後，雖然在製作家具的材質方面發生變化，改用以深紫紅色甚至發黑的紫檀木為主的材質，但是明式家具的基本式樣在清朝不斷延伸至乾隆朝。這並非是清統治者對明朝舊習的追捧，而是與統治者的理念，有著極大的關聯。有清一代統治者為遊牧民族，來自黑水之濱，憑藉對陰陽五行的感悟，北方屬黑色，因而，紫黑色的紫檀木自然使他們產生了極大的興趣；另外，他們能夠接受和保留明朝留下的家具式樣，是因為清朝的帝王們，從他們想要征服中原伊始，便不斷學習和吸收漢族文化，他們深知孰優孰劣。然而這也是一個少數民族為了標榜自己是正統的炎黃子孫，對先進文化的利用，所以，為了便於對漢族的統治，他們時而採取強硬的高壓政策，諸如實行文字獄、剃髮等措施；時而又採取籠絡漢人的懷柔政策，開辦學校；允許漢人考試入學，接受明朝舊臣進入朝廷為官等。這其中也包括一些民間習俗被保留下來，並保留了明朝主要家具的製造格局。在明朝家具產業高度發達時期，形成了以蘇州的蘇作、兩廣的廣作、京都的京作、山西的晉作家具為主的四大流派。入清以後，這種格局仍然延續下來。由於以師徒一脈相承，明式家具的樣式一時難有大的變動。所以在康熙、雍正、乾隆早期，出現了明式與清式並存的局面（雍正時期出現大批的清式漆木家具）。直到乾隆後期，代表清代家具特徵的清式家具風格才正式形成。

三　清朝宮廷紫檀木家具的來源及狀況

清朝統治者十分喜愛紫檀木，他們入主紫禁城之後，要對原有不適宜的家具進行更替，因而對紫檀木的需求量也日益加大，採取了繼續開採紫檀木的措施。據《古玩指南》說：「凡可成器者，無不捆載以來。然均粗不盈握，節屈不直，多不適用。」所以，清朝前期所用的紫檀木，有委派官員採辦的，也有相當大的一部分是明朝遺留下來的。皇室則根據各個宮殿、行宮、皇家園林等處所需，令養心殿內務府宮廷造辦處及廣東、蘇州的家具產地進行製作，再有很大的一部分是地方官員為了討好朝廷進獻的。從清宮部分進單中，可以看到有關方面的資料。

乾隆十二年七月十一日江寧織造兼管龍江西新關稅務吉葆進單
紫檀彩漆面八仙桌六張　紫檀文椅十二張　繡墊全　紫檀彩漆面炕桌六張
同年八月二十七日蘇州織造舒明阿進單
紫檀邊鑲嵌九子獻瑞橫掛屏成對　紫檀邊鑲嵌中天麗景長掛屏成對
乾隆十三年九月二十六日兩淮鹽政阿克當阿進單

紫檀嵌玉花卉掛屏成對

乾隆十五年八月初二日署理浙江巡撫永貴進單

紫檀大書架一對　紫檀香几一對　紫檀炕屏一架

同年八月初四日兩江總督黃廷桂進單

萬年紫檀寶座全副　萬國來朝紫檀插屏一對　漢文祥慶紫檀御案一張　萬事如意紫檀書架一對　如意吉祥紫檀繡墩四對

同年八月初七日署理長蘆鹽政兼管天津關務運使麗柱進單

紫檀萬福萬壽鑲嵌九龍寶座　繡墊腳踏全副　紫檀嵌洋金九龍屏風一架　紫檀連二挑燈一對　紫檀嵌洋金書架一對

同日杭州織造申祺進單

紫檀顧繡萬壽長春五屏風成座　紫檀寶座成座　紫檀御案成座　紫檀書架成對　紫檀萬年如意繡墩六對　紫檀方式天香几成對　紫檀炕香几成對　紫檀滿堂紅燈十對

乾隆十六年九月二十七日兩浙鹽政兼織造蘇愕額進單

紫檀嵌玉頂櫃成對　紫檀嵌玉文具成對

乾隆十九年九月二十八日蘇州織造阿爾那阿進單

紫檀鑲嵌萬年長春橫掛屏成對

乾隆二十三年七月初九日江甯織造庸進單

紫檀邊顧繡五圍屏成座　紫檀御案成張　紫檀宮椅六對　紫檀琴桌成對　紫檀天香几成對　紫檀炕香几成對

乾隆二十六年十一月初四漕運總督楊錫緞進單

紫檀寶座一尊　明黃緞蘇繡墊迎手全　紫檀緙絲炕屏成座　紫檀膳桌成對　紫檀炕几成對　紫檀天香几成對　紫檀琴桌成對　紫檀炕案成對　紫檀繡墩四對　繡墊全

同年十一月初八日浙江巡撫莊有進單

紫檀羅漢榻成座　紫檀顧繡瑤台祝壽五屏風成座　紫檀琴桌成對　紫檀天香几成對

同日廣東巡撫托思多進單

紫檀畫玻璃炕屏一架　紫檀炕几二張　紫檀繡墩八座

乾隆二十六年十一月初九日江南河道總督高晉進單

紫檀寶座　成座繡墊靠全　紫檀簡妝成對　紫檀琴桌成對　紫檀天香几成對　紫檀炕几成對　紫檀繡墩六對　繡墊全

同年十一月十七日兩廣總督蘇昌進單

紫檀寶座一座　紫檀御案一張　紫檀天香几一對　紫檀炕桌一對　紫檀繡墩六個

乾隆二十七年十二月二十日兩廣總督蘇昌進單

紫檀寶座一尊　紫檀御案一張　紫檀天香几一對　紫檀炕几一對　紫檀文榻一座

乾隆二十八年十二月十八日兩廣總督兼管粵海關蘇昌粵海關監督方體浴進單

紫檀寶座一尊　紫檀御案一張　紫檀天香几一對　紫檀書櫃一對　紫檀鑲畫玻璃
炕屏一座　紫檀鑲畫玻璃掛燈十二對

乾隆二十九年十二月十六日刑部尚書舒赫德進單

紫檀畫玻璃燈九對

同日鳳陽關監督卓爾岱進單

紫檀萬花呈瑞繡紗燈八對

同日長蘆鹽政高誠進單

紫檀明黃繡紗燈拾對　紫檀三藍納紗燈拾對

同年十二月二十日兩廣總督李侍堯進單

紫檀寶座一尊　紫檀御案一張　紫檀天香几一對　紫檀炕几一對　紫檀鑲畫玻璃
三屏風一座　紫檀鑲畫玻璃桌屏一對　紫檀鑲畫玻璃掛燈八對　紫檀鑲畫玻璃挑杆燈一
對　紫檀鑲畫玻璃桌燈二對

乾隆三十年十一月十九日杭州織造西寧進單

紫檀如意琴桌成對　紫檀如意炕几成對

乾隆三十一年十二月十八日山西巡撫彰寶進單

紫檀白簡小方机二對

乾隆三十二年十二月二十二日九江關監督舒善進單

紫檀福壽葵花寶座一尊　隨明黃顧繡墊　紫檀滿雕天香几成對　紫檀滿雕條案成
對　紫檀月桌成對　紫檀宮椅八把　隨繡墊　紫檀鑲嵌仿博古掛屏成對　紫檀滿雕炕案
成對　紫檀葫蘆式掛燈十二對　紫檀玻璃桌燈四對

乾隆三十五年十二月二十五日粵海關監督德魁兩廣總督李侍堯進單

紫檀木雕山水寶座一尊　隨腳踏墊　紫檀木雕山水三屏風一座　紫檀木方香几
兩對　紫檀鑲玻璃大插屏鏡一對　紫檀鑲影木宮椅十二張　隨墊　紫檀木雕漢文大案
一對　紫檀木雕博古大櫃一對　紫檀鑲玻璃掛燈十二對　紫檀鑲玻璃連二挑杆燈八
對　紫檀木鑲玻璃桌燈四對　紫檀木雕雲龍箱四對　紫檀鑲影木雕花圍屏十二扇

乾隆三十六年六月二十六日兩江總督高晉進單

紫檀條案成對　紫檀香几成對　紫檀炕桌成對　紫檀泥金堆畫插屏成對　紫檀萬卷書炕几成對

　　同年六月二十八日廣東巡撫德保進單

　　紫檀屏風寶座地平全分　紫檀寶椅十二張　繡墊隨　紫檀書格成對　紫檀如意琴桌成對　紫檀如意炕几成對

　　乾隆三十六年七月初四福洲將軍弘昀進單

　　紫檀寶座一尊　紫檀御案一張　紫檀顧繡日月同春蟠桃獻壽五屏一座　紫檀繡墩八張　紫檀琴桌一對　紫檀天香几一對

　　同年七月初六日兩淮鹽政李質穎進單

　　紫檀間斑竹萬仙祝壽三屏風成座　紫檀間斑竹萬仙祝壽寶座成座　紫檀間斑竹萬仙祝壽文榻成座　紫檀間斑竹萬仙祝壽御案成座　紫檀間斑竹萬仙祝壽天香几成對　紫檀間斑竹萬仙祝壽炕几成對　紫檀間斑竹萬仙祝壽琴桌成對　紫檀間斑竹萬仙祝壽繡墩四對　紫檀間斑竹萬仙祝壽鸞扇成對

　　同年七月十七日兩廣總督李侍堯進單

　　紫檀雕花寶座一尊　紫檀雕花御案一張　紫檀鑲玻璃三屏風一座　紫檀雕花炕几一對　紫檀雕花寶椅十二張　紫檀雕花雲龍大櫃一對　紫檀鑲玻璃衣鏡一對　紫檀雕花大案一對　紫檀雕花天香几一對

　　乾隆三十九年八月初三日江蘇巡撫薩載進單

　　紫檀鑲嵌三屏風成座　紫檀鑲嵌寶座　隨緙絲褥腳踏全　紫檀鑲嵌頂櫃成對　紫檀條案成對　紫檀條几成對　紫檀天香几成對　紫檀炕几成對　紫檀鸞扇成對　紫檀繡墩四對　隨繡墊全　紫檀鑲嵌長方掛屏成對　紫檀鑲嵌橫方掛屏成對

　　乾隆四十年十二月二十七日蘇州織造舒文進單

　　紫檀木鑲嵌玻璃塔燈成對

　　乾隆四十一年十二月二十八日蘇州織造舒文進單

　　紫檀木嵌玻璃掛燈八對　紫檀木嵌玻璃挑杆燈成對　紫檀木嵌玻璃插屏燈成對

　　乾隆四十二年八月十二日承安進單

　　紫檀嵌玉插屏成對

　　同年八月初三日

　　紫檀嵌琺瑯插屏成對

　　乾隆四十七年五月初二日巴延三李質穎進單

　　紫檀鑲楠木雕洋花山水人物文榻成張　紫檀鑲楠木雕洋花羅浮圖三屏風成座　紫

檀木雕竹式長方天香几二對　紫檀木雕漢紋夔龍長案成對　紫檀木雕洋花夔福條案成對　紫檀木雕洋花鑲玻璃鏡大插屏成對　紫檀木雕洋花鑲畫玻璃炕屏十二扇　紫檀木雕漢紋大寶凳八張　紫檀木雕洋花鑲畫玻璃掛屏五幅　紫檀木雕漢文洋花繡墩十二件　紫檀木雕漢文炕案成對

乾隆四十八年八月初一日金簡進單

紫檀嵌玉桌屏成對　紫檀嵌玉香山九老掛屏　紫檀嵌玉竹林七賢掛屏

乾隆五十年五月初二日豐紳濟倫進單

紫檀嵌玉龍舟競渡掛屏成對

乾隆五十一年八月初二日豐紳殷德進單

紫檀嵌玉仙源靈嶠掛屏成對　紫檀嵌玉壼天仙侶桌屏成對

同年八月初三日永鋆進單

紫檀嵌玉四季長春桌屏成對　紫檀細堆桂苑仙宮掛屏成對

同年八月初三日和紳進單

紫檀嵌玉群仙祝壽桌屏成對　紫檀嵌玉八方向化掛屏　紫檀嵌玉四海升平掛屏

乾隆五十二年八月初一日誠郡王進單

紫檀鑲玉拱璧插屏成件

同年八月初八日廣西布政使虔禮寶進單

紫檀大吉案格成對

乾隆五十四年十一月初二口成善進單

紫檀鑲瓷小桌屏成對

乾隆五十六年八月初三日金簡進單

紫檀嵌琺瑯書格成對

乾隆六十年七月二十六日莊親王綿課進單

紫檀嵌玉大吉香亭一對　紫檀嵌玉大吉葫蘆案屏一對　紫檀嵌瓷文櫃成對

以上為有日期記載的進單。還有許多遺漏日期的進單：

豐紳濟倫　進　紫檀畫玻璃掛屏一對　紫檀畫玻璃掛燈八對

豐紳殷德　進　紫檀畫紗燈　御製詩紫檀嵌玉長春桌屏成對　紫檀嵌玉博古梅竹桌屏成對

多羅克勒郡王　進　紫檀嵌玉插屏一對　紫檀嵌玉掛屏一對　紫檀嵌玉插屏成對　紫檀嵌花掛屏成對

……

四　明式家具與清式家具對比

中國古代家具的產生、發展，經歷了漫長的歲月，到宋朝家具的品種已經達到空前規模。進入明朝以後，由於生產力水準的提高，經濟的繁榮與發展，促進了港口開放，使得一些珍貴木材源源不斷地進入宮廷，這就為明式家具的產生奠定了基礎。明朝家具是在此基礎上去劣存優，或對前朝家具進行改造而形成。明式家具是古代家具發展的顛峰階段。清式家具與之相比，則表現出諸多因素的不同。首先表現在材質上，明式家具的主要用材是色澤鮮亮且具有花紋優美的黃花梨木，為其主要原材料；清式家具則使用色澤凝重且花紋不夠突出的紫檀木為主要原材料。需要說明的是，紫檀木的比重較黃花梨木更大。因而紫檀木更加堅硬。在造型方面，明式家具追求的是線條流暢、器形不露稜角的作法；而清式家具則多為方方正正、稜角突出的作法。在使用紋飾方面，明式家具少有紋飾或用簡練的捲草紋、螭紋等；而清式家具多用滿雕的雲龍紋、西洋花紋飾等。如果說明式家具突出了簡約、淳樸、線條流暢等特點，那麼，清式家具所表現出的是威嚴、正統、華麗的特點。從這些特點上不難看出，清朝統治者作為一個少數民族入主中原，他時刻標榜自己是正統的炎黃子孫，而不是異族他類。同時，還要表現出真龍天子的威嚴與氣魄。因而在使用的家具上，從造型、材料、紋飾等多方面，都與明式家具有很大的區別。另外，由於中西文化交流日趨廣泛，西方的文化藝術對於中國傳統家具的發展，產生了不可低估的影響，也使得中國傳統家具發生了根本的轉變。

五　西方藝術風格與中國傳統家具的融合

中國的傳統文化與西方的文化交流由來已久，尤其是入清以來，不斷有西方人士進入中國，有的甚至在宮廷中任職。這些人之中的佼佼者有南懷仁、湯若望等。他們對於醫學、天文學、數理學、機械等方面，都有很高的才識。清初這些學識被皇家所接受，於是在康熙年間，皇帝曾多次傳諭廣東地方官員，勒令他們注意那些隨洋船而來的有技藝的西方人士，招募他們進入宮廷從事各種器物的製造等。

林濟格來自瑞士，一六五八年六月十八日生於祖格城，是中瑞文化交流史上的一位重要人物。一七〇七年應召來華並成為宮廷的鐘錶師，深受康熙皇帝的寵愛，康熙帝常去他的工作室與他聊天。林濟格在宮中的三十三年中，為皇帝製作過各式自鳴鐘。同時，他把這些製作技術傳授給造辦處的其他工匠，使得很多器物上都留有西方

的藝術風格。

　　陸伯嘉來自法國，一七〇一年來華。「精藝術，終其身在內廷為皇帝及親貴製造物理儀器計時器與其他器物」。

　　杜德美來自法國，一七〇一年來華。「杜德美神甫對分析科學『代數學』、『機械學』、『時計學』等科最為熟練。故康熙帝頗器其才，居京數年」。參與了宮廷中的鐘錶及其他器物的製作。

　　嚴嘉樂，波西米亞人，一七一六年至華，第二年到京並進入宮廷服務，其人精通算術，熟練音樂，而於數種機械技藝也頗諳熟。由於精湛的技術，康熙帝對其頗為器重，曾協助杜德美製作鐘錶。

　　康熙皇帝對於洋人、洋貨非常的賞識，到乾隆皇帝也是如此。查乾隆年《檔案‧雜錄》中有：「十四年二月初五日奉旨，傳諭碩色嗣後粵海關：凡廣作琺瑯象牙、玳瑁器皿並加石倫器皿、油畫片以及不合款式格子、桌、案等件，俱不必進來。俟發給式樣時再做進來。從前進口鐘錶、洋漆器皿亦非詳做。如進鐘錶、洋漆器皿、金銀絲緞、氍毹等件務要實在詳做者方。在康熙年間粵海關監督曾著洋船上買賣人代信與西洋，要用何樣物件，西洋即照所要之物做得。賣給監督呈進。欽此。」又「六月十七日奉旨，著傳諭碩色可將洋雞、洋鴨加冠鳳各尋數隻進來，再有與此相類之洋禽鳥易於馴養者，亦著尋覓幾隻來。欽此」。

　　內務府養心殿宮廷造辦處雍正四年雜活作檔案記載：「三月十五日據圓明園來帖稱，首領太監程國用持來西洋射光燈一件說，太監杜壽傳旨著認看。欽此。」三月十六日，即刻叫來西洋人巴多明等，確認是西洋物品後收訖。

　　正是因為皇帝對西洋物品的賞識，紛紛引來王公大臣們投其所好，爭相進獻帶有西洋風格的物品。乾隆年《檔案‧雜錄》中有：

　　十二月十三日奉旨，李永標所進紫檀鑲牙花洋式寶座一尊、紫檀洋式書格四座、紫檀洋式掛屏架四個、紫檀洋式半圓掛桌一對、紫檀洋式掛桌四張、紫檀洋式寶座一尊，著伊家人送圓明園交李裕，水法上安設。欽此

　　十二月十三日奉旨，總督李侍堯所進紫檀洋花寶座一尊、紫檀洋花天香几一對、紫檀鑲玻璃洋式書櫃一對、琺瑯鑲玻璃挑杆燈二對、金鑲藍瑪瑙規矩一座。著伊差來家人送往圓明園交與總管李裕，交水法。欽此

　　在進獻檔案中還有兩廣總督李侍堯、粵海關監督德魁共同進獻的紫檀木雕洋花條案一對、紫檀木雕番蓮琴桌一對。貴州巡撫李□本進獻的紫檀玻璃洋式地燈四對。兩廣總督舒常進獻的紫檀雕洋花寶座成尊靠墊腳踏全、紫檀雕洋花鑲玻璃五屏風成座、紫檀

雕洋花御案成張、紫檀雕洋花天香几成對、紫檀雕洋花寶凳十二張墊全、紫檀雕洋花長案成對、紫檀雕洋花琴桌成對、紫檀雕洋花書案成對、紫檀雕洋花鑲玻璃大衣鏡成對、紫檀雕洋花炕几成對、紫檀雕洋花鑲玻璃掛屏成對、紫檀雕洋花鑲玻璃橫披成對。

清朝不僅皇帝對洋人製造的器物非常賞識，土公大臣們對於洋貨也是讚賞不已。一七一九年十月十四日法國傳教士卜文氣自無錫寫給他兄弟的信中有這樣的話：「可以使他們感到高興的差不多是這樣一些東西：錶、望遠鏡、顯微鏡、眼鏡和諸如平、凸、凹、聚光等類的鏡，漂亮的風景畫和版畫，小而精巧的藝術品，華麗的服飾、製圖儀器盒、刻度盤、圓規、鉛筆、細布、琺瑯製品等。」康熙年開設通商口岸後，致使大批洋貨湧入，西方傳教士及商人，不斷地把西方的藝術風格引入中國，這種風格也必然衝擊著中國傳統家具的原有風格。比較典型的有「巴洛克式」和「洛可可式」風格。

巴洛克原意是「橢圓形的珍珠」。作為一種炫耀羅馬天主教教會權威的樣式，起源於梵蒂岡聖彼得大教堂的裝飾。這種裝飾手法不僅很快在羅馬興起，十七世紀後期便擴展到法國、德國、西班牙及英國的宮廷當中，用作建築和家具的裝飾。洛可可風格從某種意義上說，是巴洛克風格的延續。它打破了原有的框架格局，是更加富於浪漫色彩的裝飾風格。

中國引進的這一浪漫色彩的藝術風格，首先在建築上得到充分的發揮。雖說圓明園在西方侵略者的炮火下已成為瓦礫，但是，我們仍舊能夠從它那殘垣斷壁上看到，以天然大理石為主要原料的西方建築形式和以巴洛克風格的花卉紋飾進行裝飾。雍正皇帝非常欣賞洋漆，以至於大臣們爭相進獻洋漆的和仿洋漆的家具。他甚至把身為太子的弘曆居住的西五所內翠雲館，改裝為東洋漆的室內裝飾。乾隆時期，正是皇帝要將宮中各殿家具及行宮家具配齊的時候，於是開始規模的製作家具，這時期巴洛克這一風格又繁衍在中國的古典家具上。乾隆皇帝的這一舉措，不僅使古老的皇宮增加了富麗堂皇的色彩，也為中國的古代藝術即古典家具增加了色彩。

六　紫檀木家具在清式家具中的地位

乾隆時期是清朝最鼎盛的時期，肥腴的國力促使它完成了不僅將紫禁城皇宮內各個殿堂的紫檀木家具配齊，也包括了圓明園離宮、熱河行宮以及三海等處宮殿，上文所述的各衙屬官員、王公大臣所進貢的帳單中，數量之巨大，但仍然不能涵蓋紫禁城皇宮家具的全貌。這些家具珍品在一八四〇年的鴉片戰爭中，遭到入侵者的肆意搶奪與焚毀，又在一九二四年宮內西花園、中正殿、延禧宮及宮廷造辦處相繼四次大火，無疑使

宮中紫檀家具的數量驟然減少。倖存之下的這些藝術珍品，就更顯其珍貴。如今，我們通過對世間大部分紫檀家具進行瞭解和對比，得出以下結論：（1）我們斷言北京故宮博物院所藏的紫檀木家具，佔據著世間紫檀木家具總量的半壁河山。（2）宮廷紫檀木家具代表了清朝紫檀木家具的最高水準。（3）宮廷紫檀木家具皆為成堂配套製作，具有品種齊全的特點。（4）宮廷紫檀木家具是在皇帝的設計、指揮和監督下完成的，許多清式家具在製作過程中，都體現了皇帝的思想。因為由皇帝指令做某種器物，經養心殿宮廷造辦處畫樣，呈皇帝御覽後指出更改內容，再由製作者做出小樣，後經皇帝欽定製作，這件物品才可成型。所以，清式家具以其質優且品種多樣的材質，多樣的工藝，並有皇帝參與制訂的情況下，充分顯示著它的價值所在。以上線索我們得出了這樣一個結論。清式家具中絕大部分是乾隆朝家具，紫檀木家具中絕大部分是清式家具，所以說紫檀木家具是乾隆朝家具的代表之作。瞭解和認識紫檀木家具，對於認識清式家具大有裨益。

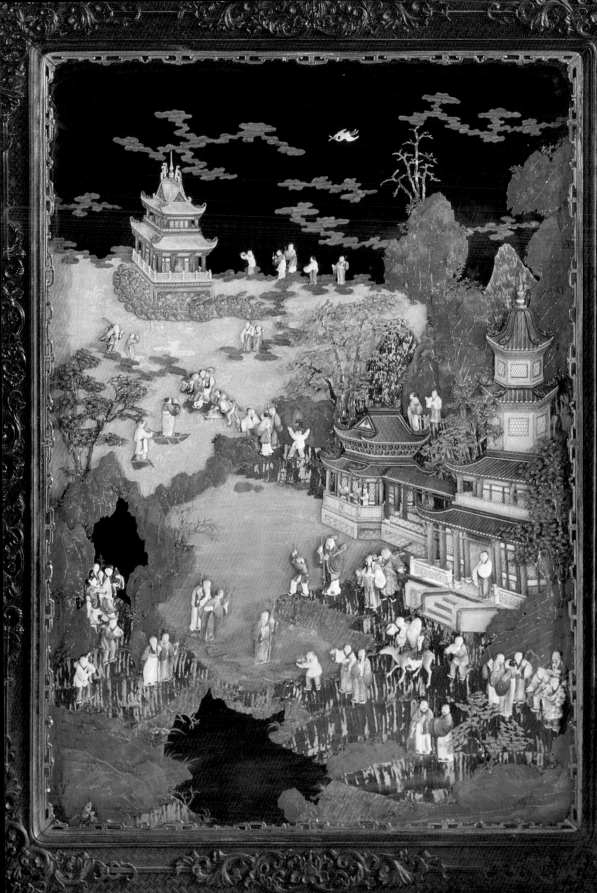

床榻

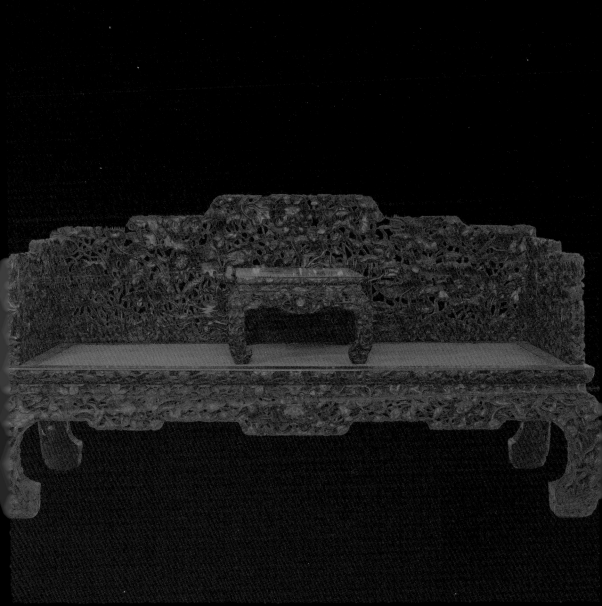

自古以來床榻就是與人類生活最為密切的家具。明清時期床的種類主要有架子床、拔步床、羅漢床。

在宮廷中皇帝專用的則有龍床。根據明人何士晉彙輯的《工部廠庫須知》記載：「御用監成造鋪宮龍床。」「傳造龍鳳拔步床、一字床、四柱帳架床、梳背坐床」。所用材料就有使用紫檀木的記載。如今見到的紫檀木材質的床，多為清朝製作的。

1
紫檀雕花床

【清早期】
高116.5公分　長244公分　寬132.5公分

◎通體為紫檀木質地。屏風式三面圍子。搭腦凸起，兩側延伸向前逐級遞減。床面攢框鑲蓆心。面下帶束腰。鼓腿膨牙，內翻馬蹄。在圍子、腿子、床面沿、束腰及大垂窪堂肚的牙子上，滿飾密不露地透雕的蓮蓬及荷花紋。

◎此床用料粗碩，構圖嚴謹，紋飾雕刻精細。利用諧音和寓意表現了和和美美、子孫延綿的的吉祥圖案。尤其是圍子及牙板皆以整料雕刻而成，更顯難能可貴。這是清朝早期的家具精品。

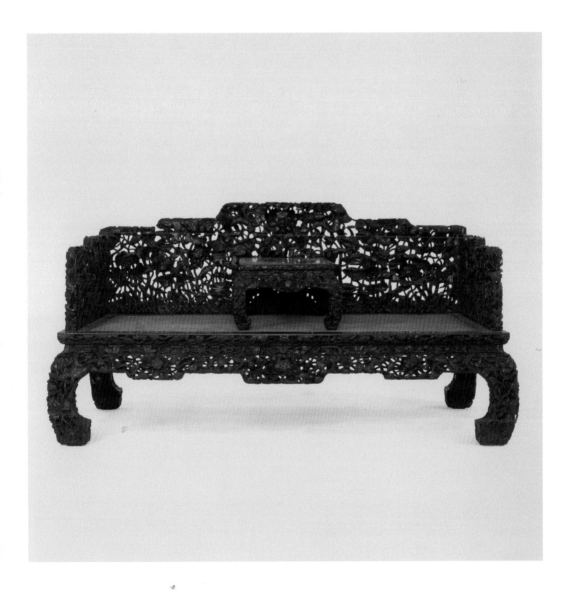

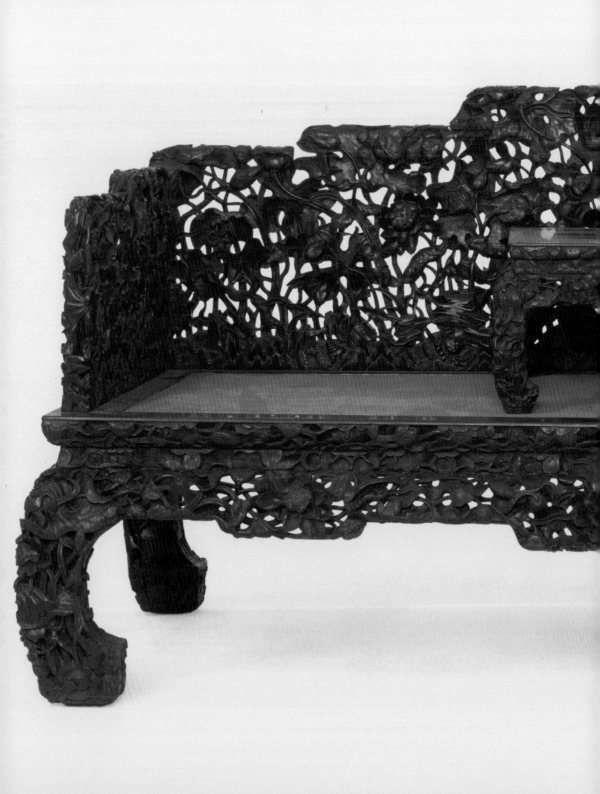

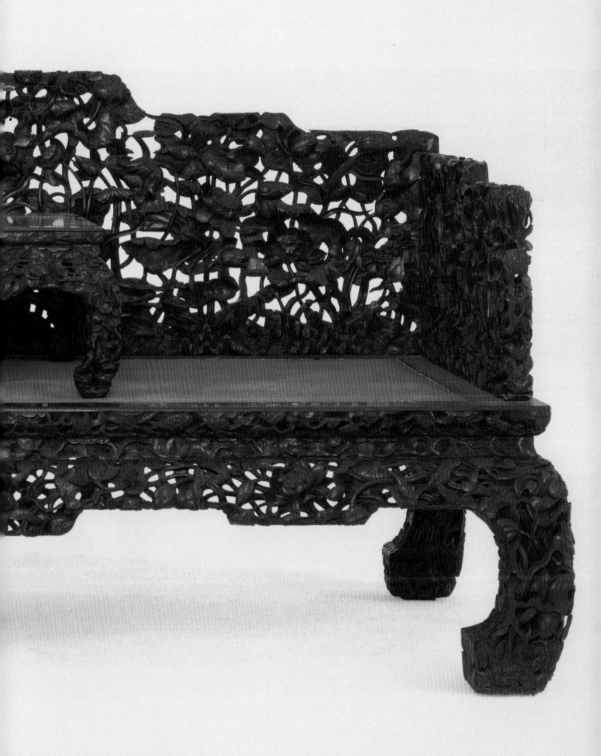

2
紫檀嵌玉床
【清中早期】
高102公分　長206公分　寬111公分

◎框架為紫檀木質地。床面上三屏式圍子，後面稍高於兩側。圍子中上部安橫棖，棖上分別飾圓形、方形卡子花。棖子以下有立柱分隔成段，每段又有玉製小柱密佈其間。床面以下全部光素。面側沿為混面，俗稱「泥鰍背」。面下帶平直的束腰。鼓腿膨牙，牙了為窪堂肚式。

◎此床又名「羅漢床」。做工考究，造型較為簡練，加之與嵌玉搭配較為合理。為清中早期精品。

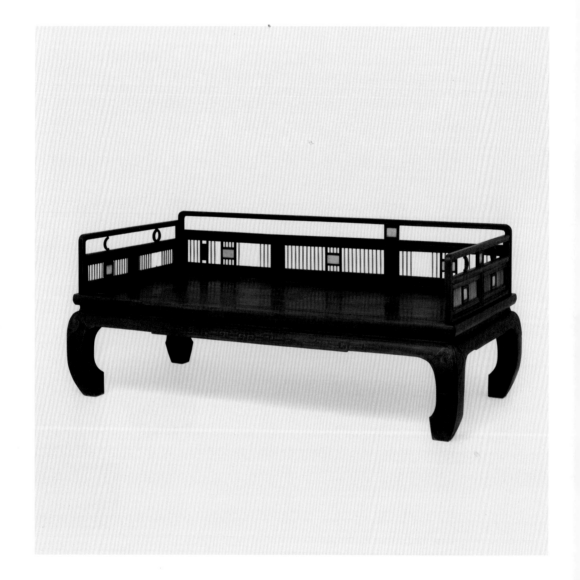

3
紫檀雕漆嵌銅花床

【清中期】

高104公分　長211公分　寬100公分

◎框架為紫檀木質地。床面上五屏風式圍子。框內雕漆錦紋地，其間鑲嵌鏨銅團花。圍子中間搭腦凸起，兩側依次遞減。床面下帶束腰，以琺瑯鑲嵌成條形開光。束腰下窪堂肚式牙板，浮雕纏枝蓮紋。方腿內翻回紋馬蹄。長方形托泥上也帶有束腰，雕刻纏枝蓮紋。四角下端為龜式足。

◎此床現陳設在西六宮之體和殿。

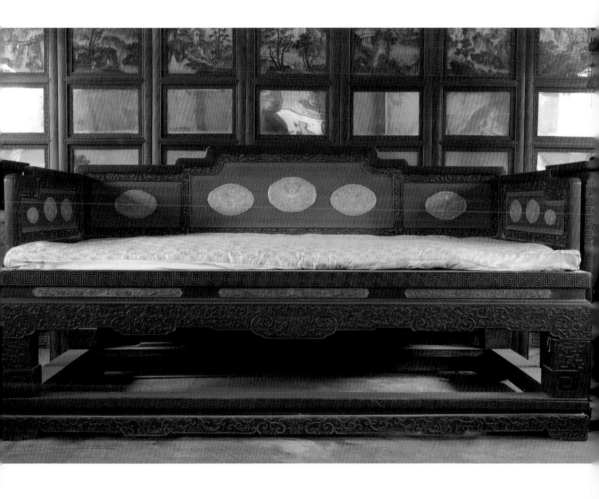

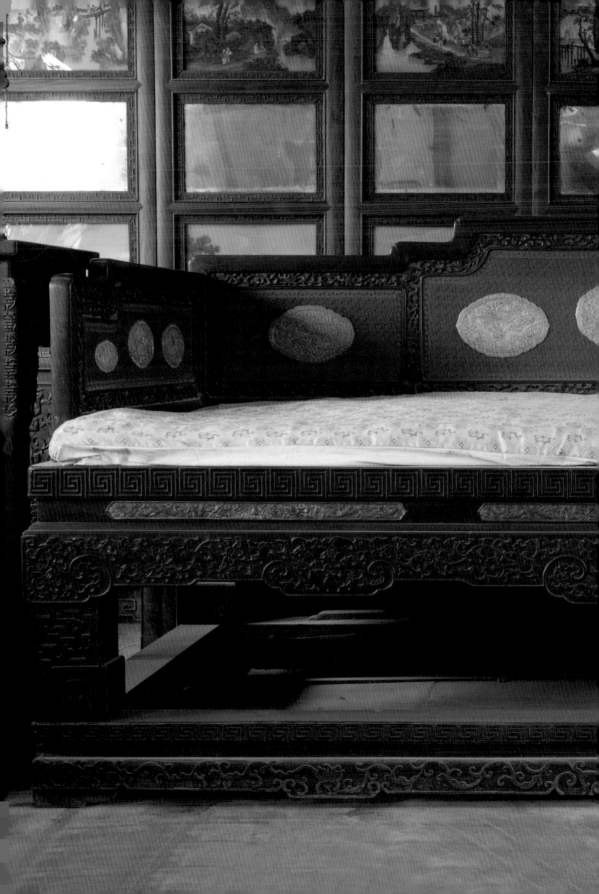

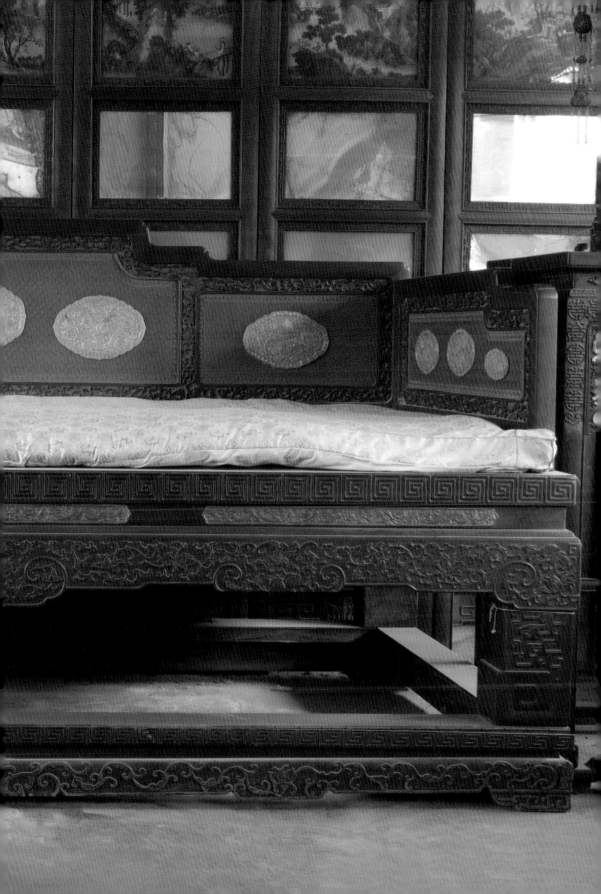

4
紫檀雕夔龍床
【清中期】
高92.5公分　　長200公分　　寬103.5公分

◎此床以紫檀木為框架。七屏式床圍透雕夔龍紋，間有小花牙子，與床面大邊用走馬銷銜接。床面攢框鑲蓆心。束腰上下有托腮。牙板及腿子皆雕刻夔龍紋，牙板與腿的夾角處有透雕夔龍紋托角牙子。直腿回紋馬蹄，下承托泥。

◎此床亦稱作「羅漢床」。它是從彌座演變而來。既可以當作臥具擺放在臥室，也可當坐具，擺在客廳招待客人。為乾隆年間製品。

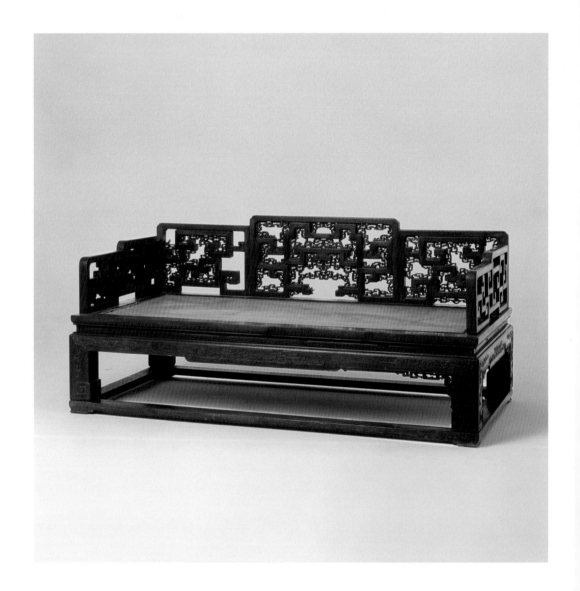

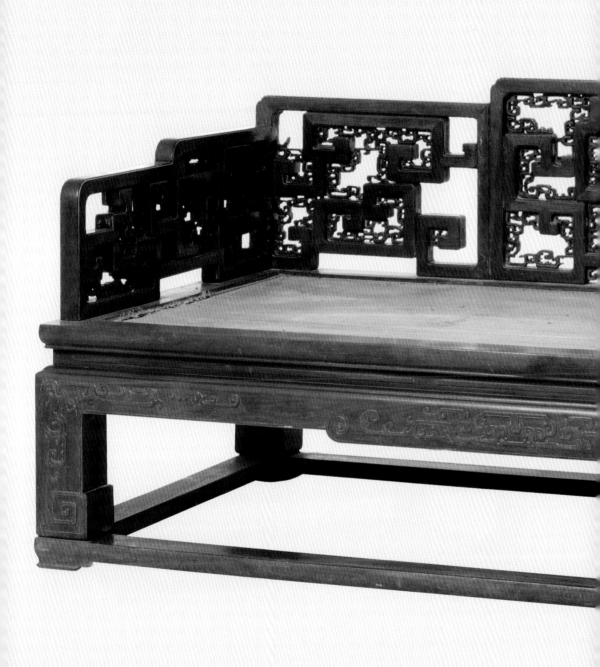

5

紫檀嵌黃楊床

【清中期】

高112公分　長192公分　寬108公分

◎框架為紫檀木質地。七屏式圍子，框內鑲黃楊木雕農耕、魚樵等內容的山水、人物圖。後圍搭腦凸出，兩側至前逐級遞減。床圍與床面大邊用走馬銷榫連接。床面攢紫檀木框鑲板，面下帶束腰。牙條雕玉寶珠紋及回紋，腿牙邊緣起陽線，內翻捲雲馬蹄，下承長方形帶龜腳托泥。

◎此床又名「羅漢床」，為乾隆年間製品。

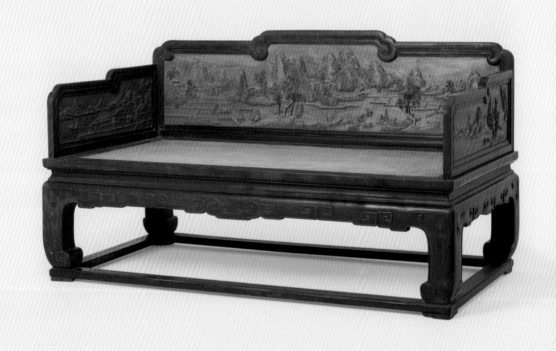

6
紫檀嵌青白玉雕龍床
【清中期】
高102公分　長206公分　寬111公分

◎框架為紫檀木質地。此床為七屏式床圍子，後背分為三塊。紫檀木光素邊框，內側嵌青白玉雕雲龍紋心，四周鑲銅線。邊圍共四塊，均兩面嵌青白玉雕雲龍紋心，四周鑲銅線。光素床面，四角以鏨花銅頁包裹。面下打窪束腰，鼓腿膨牙，飾捲雲紋窪堂肚式牙子。內翻捲雲足，下承托泥。

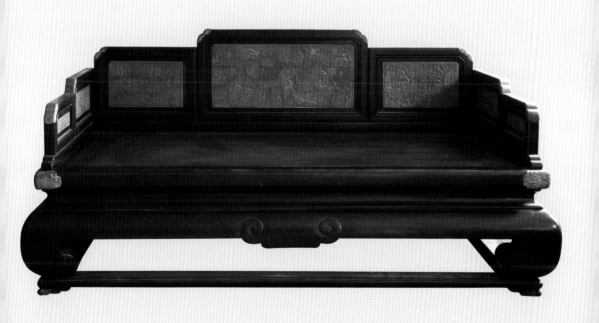

7

紫檀雕夔龍床

【清中期】

高109公分　長200公分　寬93公分

◎此床為紫檀木框架。三面圍子，呈九屏風式。後背隆起U字型搭腦，兩側逐級遞減。紫檀木為邊框，內鑲浮雕夔龍紋板心。四角攢邊框鑲蓆心床面。面下帶束腰。雕回紋窪堂肚式牙板，直腿內翻回紋馬蹄，連接長方形托泥。

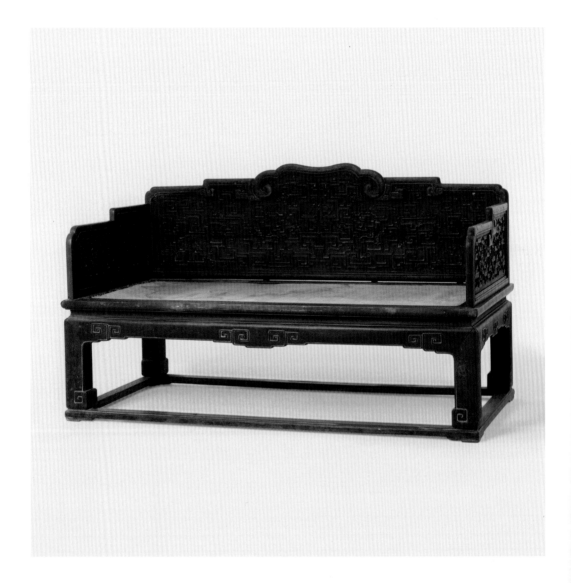

椅座

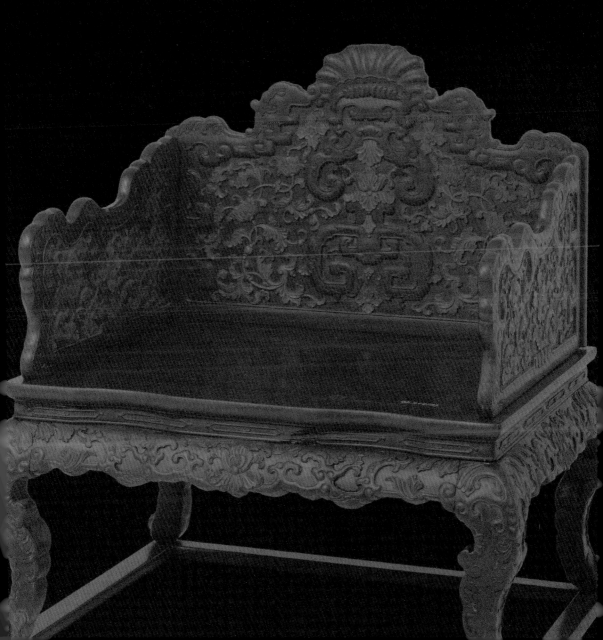

椅座的出現說明了家具完成了席地而坐的低矮家具向垂足而坐的高型家具的轉變。

　　明清時期，宮中製作了大量的椅凳，形式很多，名稱也很多，椅類有寶座、交椅、圈椅、官帽椅、玫瑰椅、靠背椅、扶手椅等。

　　凳類則有方杌、條凳、圓杌、梅花杌、海棠杌、桃式杌及各種繡墩等。現在宮中藏有大量的紫檀木椅凳。

8
紫檀雕荷蓮寶座
【清早期】
高109公分　長98公分　寬78公分

◎通體為紫檀木質地。七屏式圍子，從搭腦兩側至扶手順延而下依次遞減。搭腦為一凸起的仰面荷葉，靠背板及扶手皆雕刻有荷葉、蓮花及莖。蓮花或開放至極，或含苞待放；荷莖委婉縱橫，穿插有致。光素的座面下有束腰。鼓腿膨牙，內翻足，足下有托泥。座面以下雕刻紋飾與圍子紋飾大致相符，不同的是增加了蓮子紋。寶座前有配套的荷蓮紋腳榻。紋飾以「荷」、「和」諧音的形式表示著「和和美美」和以蓮子寓意著「子孫綿延」的吉祥圖案。

◎由於寶座是皇帝專用的坐具，所以極少有成對製作。通常是與屏風、宮扇、甪端、香筒等組合使用。這件寶座是清朝早期的製品。它不僅用料上乘，其精湛的雕刻技藝和完美的造型都達到了極至，是清朝早期絕無僅有的精品。

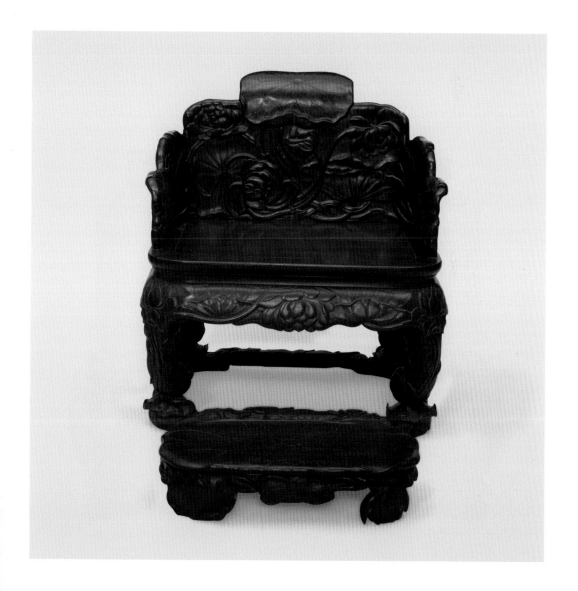

9
紫檀嵌玉花卉寶座
【清中期】
高117公分　長103公分　寬76公分

◎框架為紫檀木質地。五屏式圍子，搭腦凸出，並向後翻捲。由搭腦延伸兩側轉而向前，呈階梯狀依次遞減。靠背、扶手均以紫檀木為框，框內髹米黃色漆地，鑲嵌各色玉石雕刻成的山石、菊花、枝幹、菓子等。座面攢框裝板鑲蓆心。面下束腰鎪空，有炮仗洞開光，上下有托腮。鼓腿膨牙，牙條下沿垂大窪堂肚。內翻馬蹄，下承須彌座。
◎髹漆家具多為蘇州製作。這件寶座是乾隆時期蘇作的代表性家具。

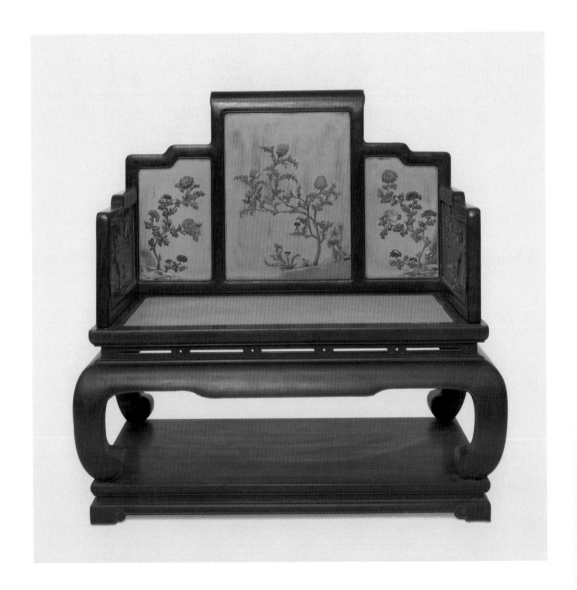

10
紫檀嵌牙花卉寶座
【清中期】
高101.5公分　長113.5公分　寬78.5公分

◎寶座為紫檀木框架。五屏式圍子，委角皆以銅製雲紋面葉包裹。框內漆地顏色或輕或重，景致或遠或近。以染牙雕刻截景菊花圖。座面攢框鑲楠木板心，四角亦用銅製雲紋包角。面下打窪束腰。齊牙條，拱肩直腿內翻馬蹄，包裹雲紋銅套足。

◎此寶座在材質、造型、雕工及圖案效果等方面，都達到很高的水準。它是乾隆時期具有代表性的家具精品。

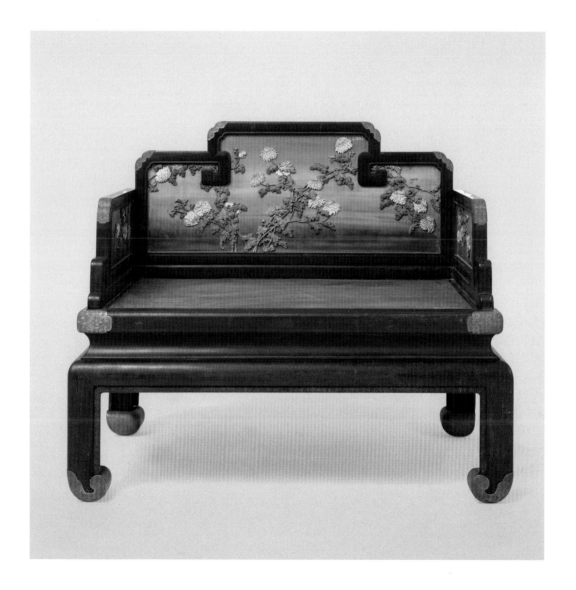

11
紫檀樺木心嵌瓷片寶座

【清中期】

高108公分　長92公分　寬67公分

◎寶座框架為紫檀木質地。三面圍子，靠背搭腦高高凸出，至頂部向後微微翻捲。紫檀邊框內鑲樺木瓤子板心。圍子上共鑲有八塊帶花紋瓷片，搭腦上為條形狀，其餘皆為縱向長方形或正方形。座面用紫檀木攢邊框，內鑲硬板板心。高束腰下鼓腿膨牙，內翻捲草紋足。足下托泥帶束腰。從座面到托泥，中間部分皆凹進。

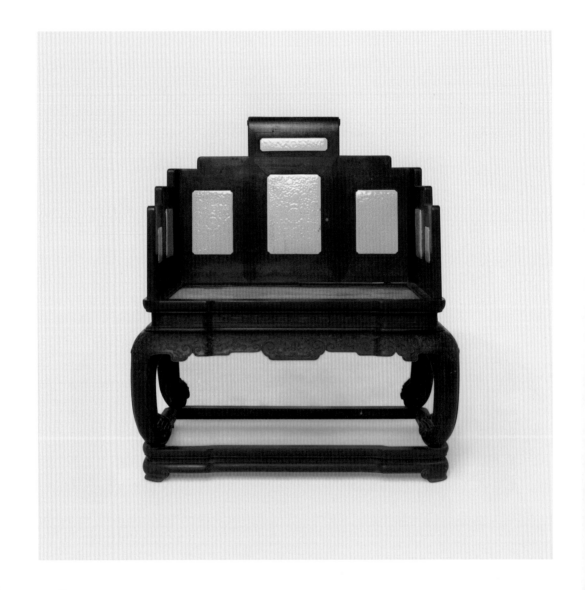

12
紫檀雕花寶座
【清中期】
高107公分　長177公分　寬80公分

◎寶座三面圍子以紫檀木做邊框，框內鑲黃楊木雕西番蓮紋板心。靠背板搭腦凸起，猶如梯形，兩側至扶手逐級遞減，扶手末端呈弧線形，便於搭手。座面為四角攢邊框鑲蓆心。面下冰盤沿帶束腰，曲邊牙子浮雕西洋紋飾。三彎腿外翻捲葉紋飾，下承托泥。

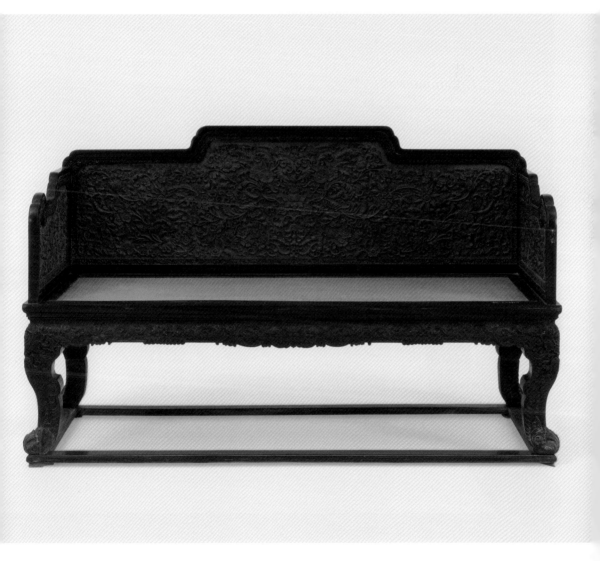

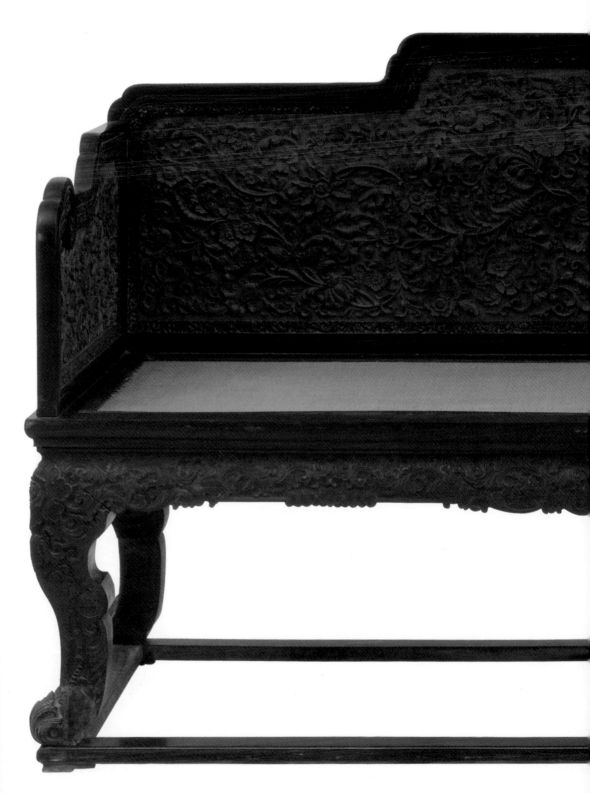

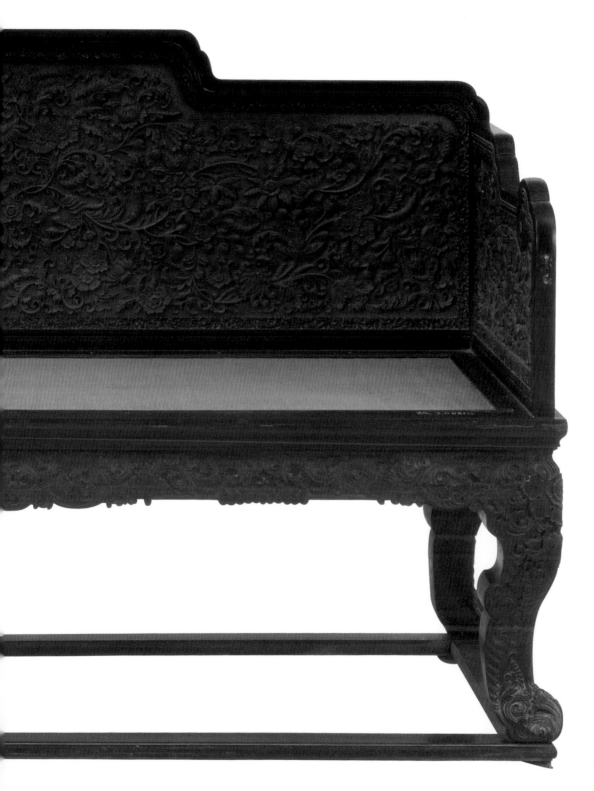

椅座

◎寶座為紫檀木框架。光素座面。圍子上沿凸凹有致，頂端為西洋螺殼紋飾搭腦，兩側雕刻相對的夔龍紋，圍子兩側及後背板鑲嵌黃楊木雕的纏枝蓮紋。座面下的束腰上雕有梭子紋。牙子浮雕西洋花紋並膨出圓弧，曲齒下沿。三彎腿外翻捲草紋足。足下托泥與座面為隨形。

◎寶座上的西洋紋飾為典型的巴洛克風格。這種風格為梵蒂岡聖彼得大教堂富有權威象徵的圖案，一經出現就被法國、德國、西班牙、英國等帝國的宮廷中所應用，而進入文化差異巨大的東方大國，則是鳳毛麟角的。在這件家具上體現了東西方藝術風格的融合，也充分體現出代表西方權威的圖案與代表東方權威的圖案的完美接合。

13
紫檀嵌黃楊木寶座
【清中期】
高113公分　長102公分　寬80公分

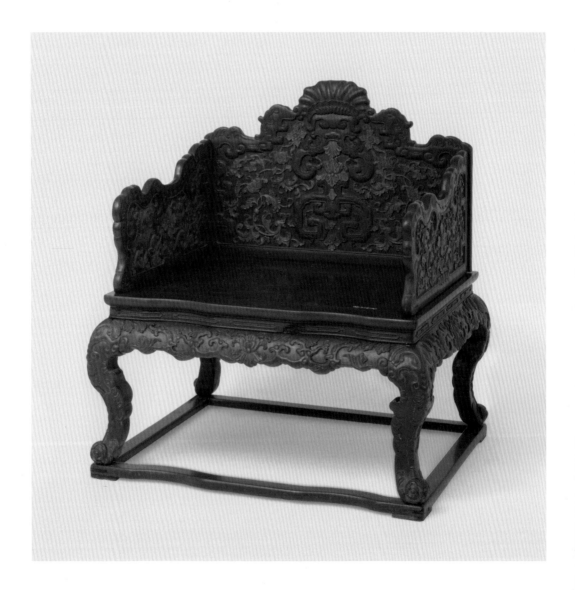

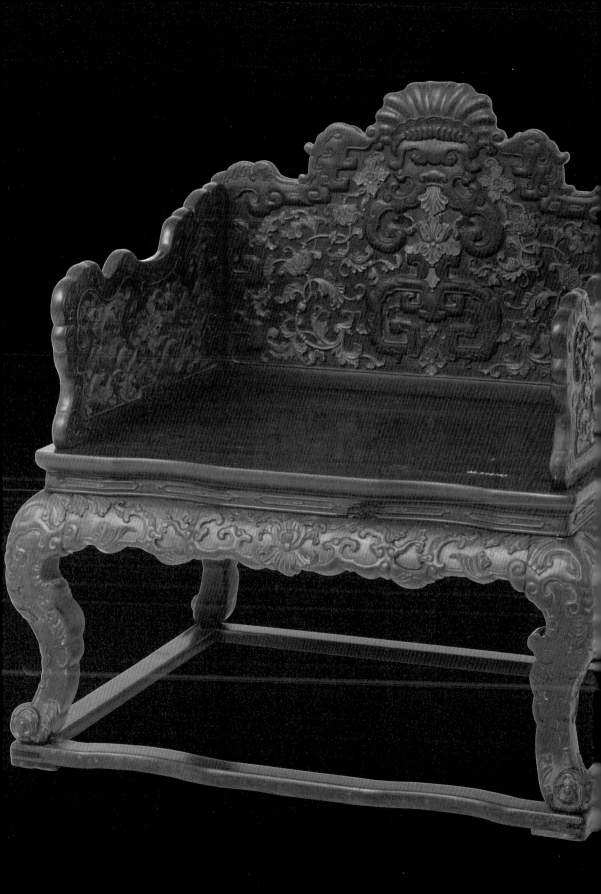

14
紫檀漆面嵌玉寶座
【清中期】
高99公分　長127公分　寬78公分

◎寶座為紫檀木框架。三屏式圍子，搭腦凸起形同屏帽，並向兩側延伸成帽翅狀。上邊浮雕海水雲龍紋，邊緣雕回紋。背板心髹藍、白色漆地，表現出有遠有近的天地之色。漆地上有多種寶石、象牙、木料等，鑲嵌成古樹、葡萄、綠葉等截景圖案。這種工藝稱為「百寶嵌」。座面攢框鑲楠木板心。面沿、腿、羅鍋根上皆作雙混面雙邊線，並組合成變體的回紋。腿下承如意雲頭紋足。

◎寶座以葡萄、回紋及海水江崖等紋飾，表現出「多子多福」、「江山永固」、「綿延不斷」的美好願望。它是乾隆時期的藝術精品。

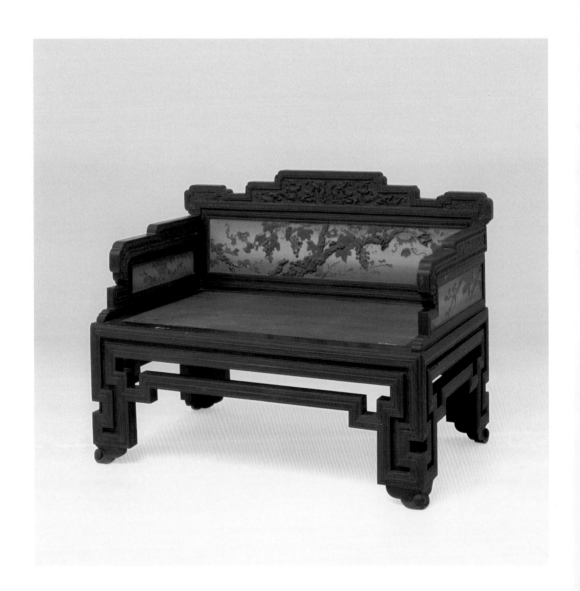

15
紫檀藤心寶座
【清中期】
高124公分　長126公分　寬103公分

◎寶座為紫檀木框架。三面座圍，皆用長短不一的小料，採用格角榫結構攢成對稱的拐子紋，浮雕夔龍紋。藤心座面，面下以同樣工藝攢成拐子紋支架，並以帶雁底座固定。

◎此寶座工藝獨特，既達到充分利用材料、使結構牢固的目的，同時又收到極好的裝飾效果，給人以空靈秀麗之感。

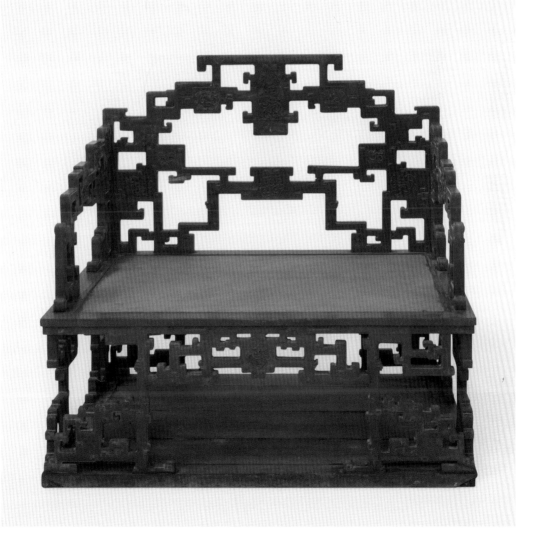

16
紫檀嵌銅花寶座

【清中期】

高110公分　長105.5公分　寬78公分

◎寶座為九屏式圍子，紫檀木做邊框，內鑲紅雕漆錦紋地，嵌鍍金正面龍紋銅牌。邊沿浮雕蝠紋和纏枝蓮紋。座面紅漆地描金菱形花紋，側沿雕回紋。面下束腰嵌雲龍紋鍍金銅牌。裏腿式牙子浮雕雲蝠紋及纏枝蓮紋。浮雕拐子紋腿內翻回紋馬蹄，足卜承回紋托泥。

◎此寶座與圖 3 為一套組合，現陳設於符望閣。

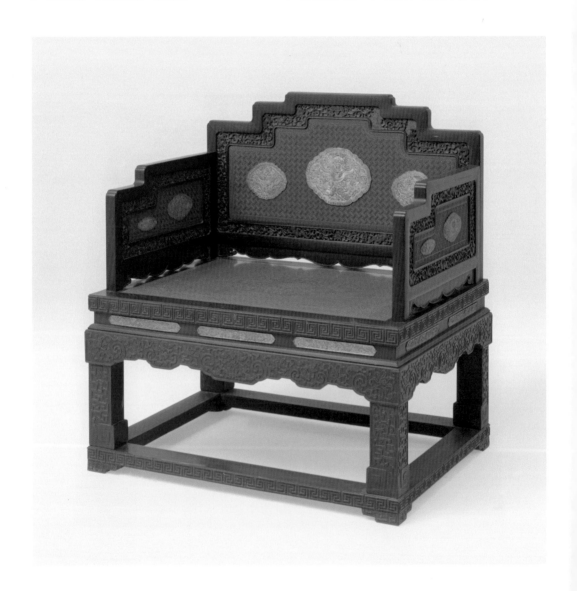

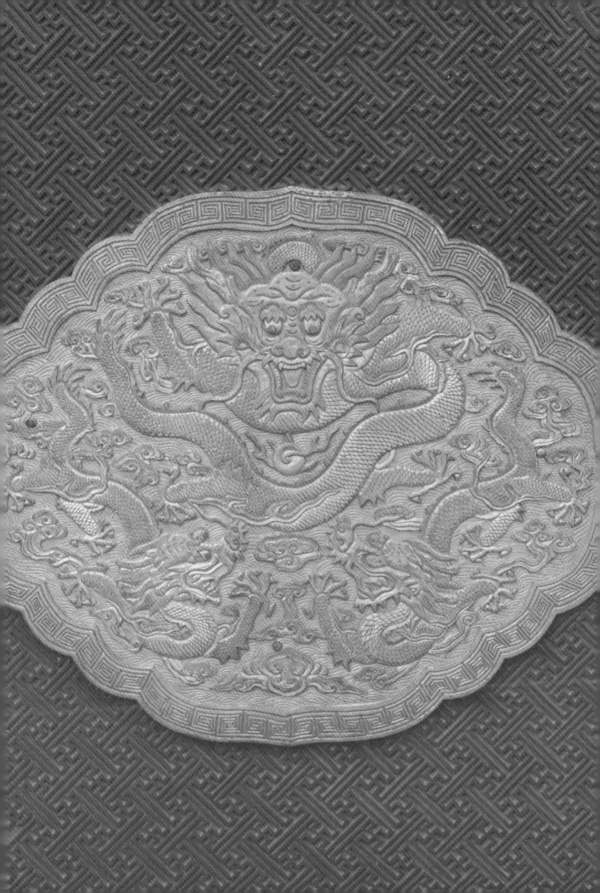

17
紫檀雕漆寶座

【清中期】
高103公分　長112公分　寬85公分

◎寶座為紫檀木框架。九屏式圍子，內飾剔紅海水江崖及雲龍紋。後背雕五龍，兩扶手各雕兩龍，以此象徵皇權。後背居中的搭腦，高高的凸出於兩肩，並向後翻捲。座面攢框鑲蓆心。面下束腰有開光炮仗洞，上下有托腮。鼓腿膨牙，牙條下垂窪堂肚。內翻馬蹄，下承托泥。

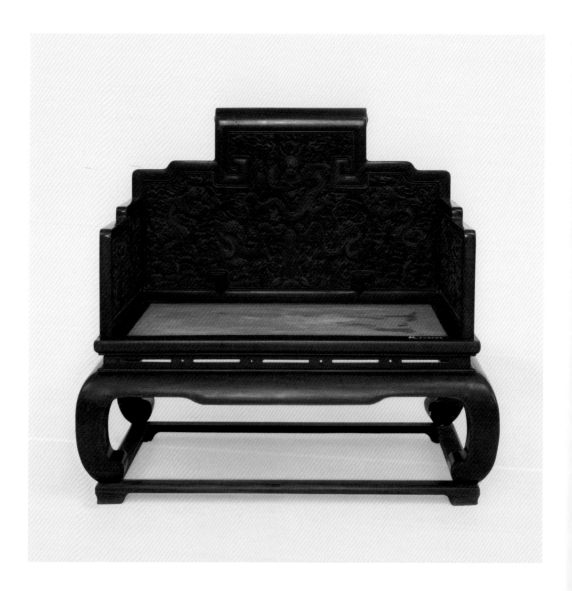

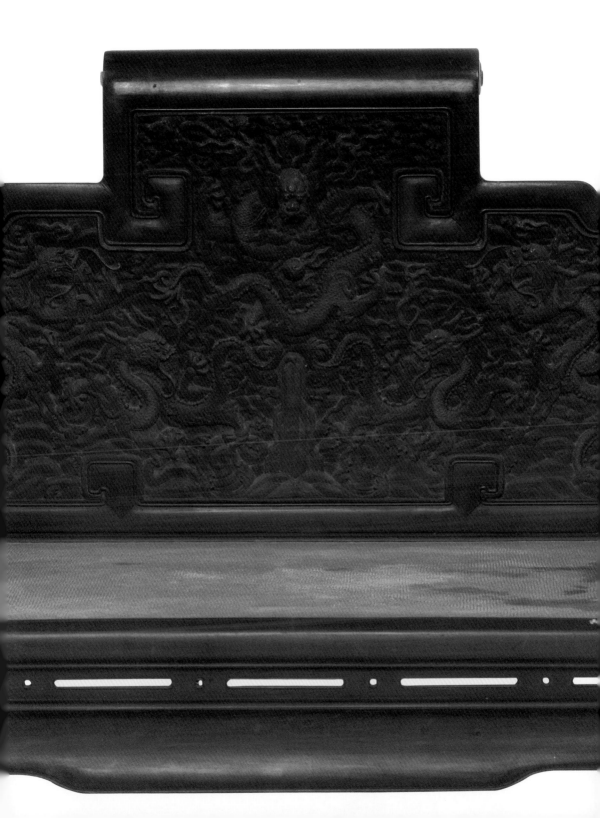

18
紫檀嵌玉大椅
【清中期】
高104公分　長109公分　寬84公分

◎通體以紫檀木做框架。座面上三面圍子，以紫檀木凸雕回紋背，搭腦為勾雲形隆起，鑲嵌雕蝠紋白玉。靠背及兩側扶手皆以碧玉雕雲紋為地，嵌白玉雕龍紋及火焰。座面以薄板拼接成萬字錦紋。面下束腰，鑲嵌條形琺瑯片。窪堂肚式牙子鑲嵌白玉團花及雲蝠紋。腿、牙夾角處裝琺瑯托角牙子。三彎式腿外翻，捲雲紋足，足下為長方形托泥。

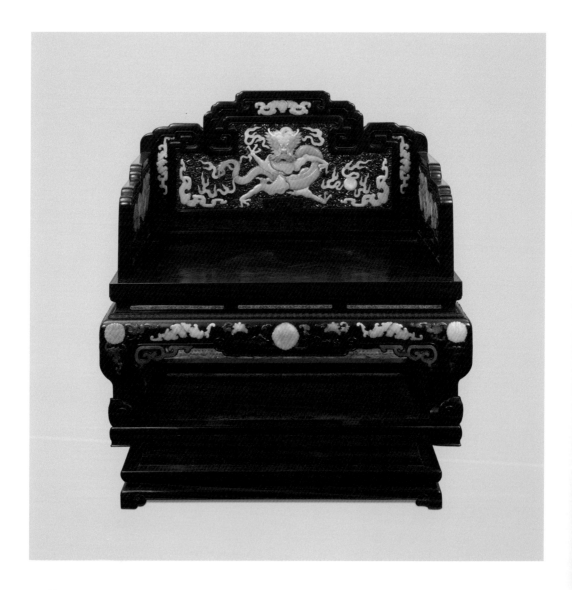

19
紫檀雕雲紋寶座
【清中後期】
高132公分　長126公分　寬75公分

◎此寶座通體為紫檀木質地。三屏式圍子，鑲板心。上方中央透雕一正龍，兩側相對二龍，四周以祥雲環繞，下方為海水紋。下邊框浮雕纏枝蓮紋，扶手板心浮雕雲龍紋，曲形搭腦雕祥雲。座面光素，外側冰盤沿。面下打窪束腰。面沿及束腰浮雕輪、螺、傘、蓋、花、罐、魚、腸八寶紋。三彎腿。腿、牙皆浮雕雲龍紋。牙條正中垂窪堂肚。外翻捲雲足，下承鑲鏤空雙錢形托泥。

◎此寶座雕工略顯繁瑣，為清朝中後期作品。

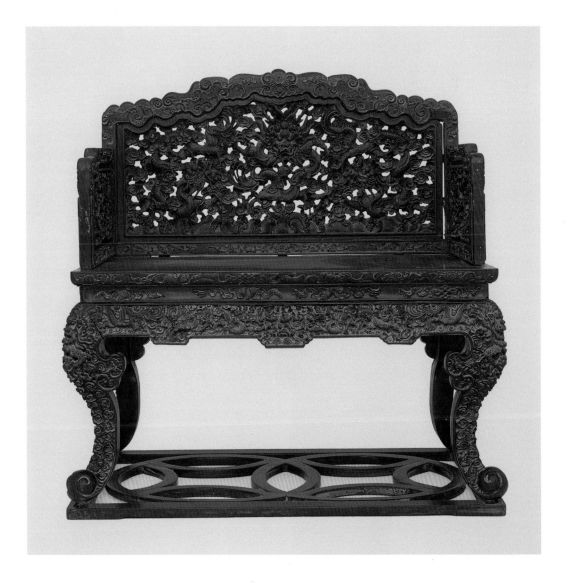

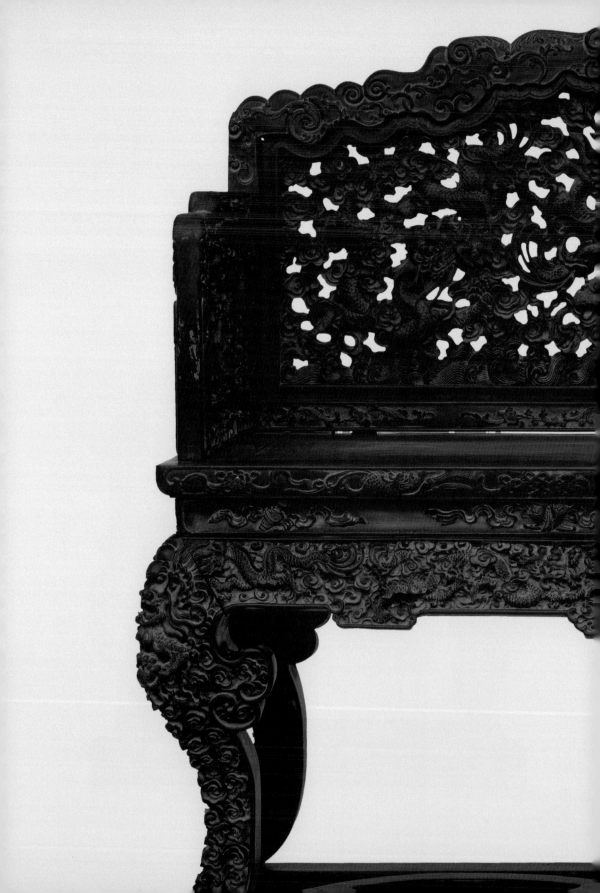

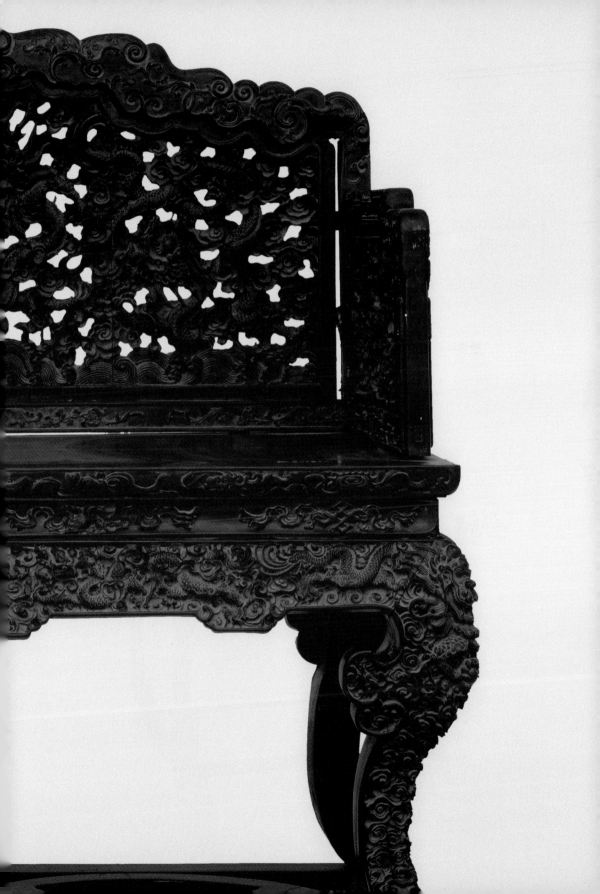

20
紫檀藤心圈椅

【明末清初】
高99公分　長63公分　寬50公分

◎此椅除藤心座面外，其餘皆為紫檀木製。椅圈由三段銜接而成圓弧狀，線條流暢自然。靠背板攢框做成，上部開光透雕捲草紋，中部鑲癭木，下部由兩個相對的象首紋及雲紋組成的牙子。靠背板和椅圈、座面夾角處均有鏤空捲草紋角牙。扶手鏤空外翻捲草紋。座面攢框鑲蓆心，側面冰盤沿。面下束腰平直而光素。鼓腿膨牙，內翻捲草紋足。足下踩長方形帶龜式足托泥。

◎此圈椅為明式家具的經典之作，整材紫檀堪為珍貴，是明末清初時期的作品。

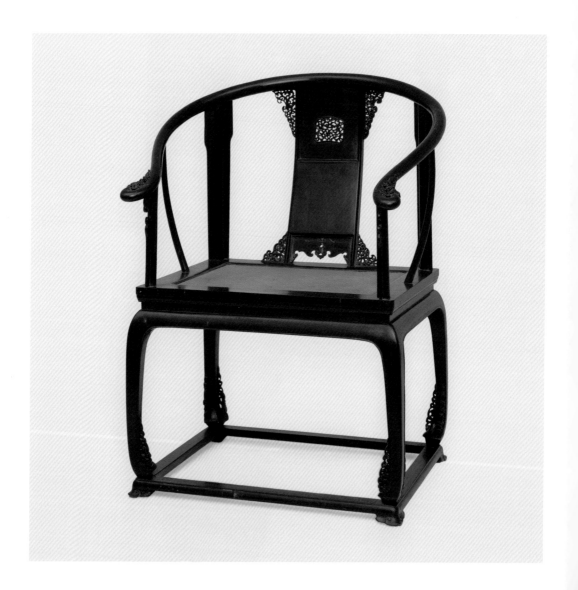

◎圈椅除蓆心座面外，其餘皆為紫檀木質地。椅圈由三段銜接而成。四腿通過座面角部的圓孔支撐椅圈，靠背與連幫棍也有支撐作用。靠背為一整板呈瓶狀，浮雕海水江崖及輪、螺、傘、蓋、花、罐、魚、腸八寶紋，中間陰刻醒目的壽字。座面攢框鑲蓆心，側面冰盤沿。腿子外圓內方，穿過座面後呈圓形。腿之間有羅鍋棖，棖上裝螭紋卡子花連接座面。腿下部安步步高趕棖，由前至後逐級增高。前棖上有寬大的踏腳。

◎此椅具有明式家具的基本特徵，但造型上又有特異之處。比如椅圈的弧度、背板的形式與紋飾等。這些特徵都表明它是明末清初時期的家具。

21
紫檀雕壽字椅
【明末清初】
高91公分　長62.5公分　寬69公分

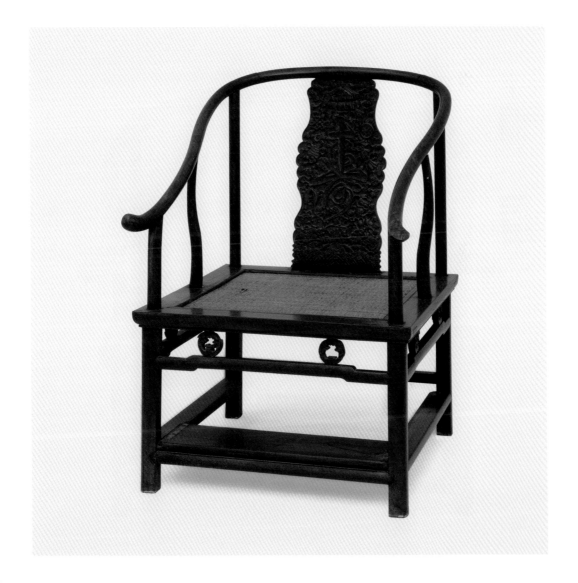

◎此椅除蓆心座面外，其餘皆為紫檀木質地。座面攢框鑲蓆心。靠背板為一S形曲線的整板。它是根據人體的背部曲線設計、製作而成。椅子腿通過座面四角的圓孔直達椅圈，並且為下粗上細，從而增加了椅子的牢固性。椅圈由搭腦處兜轉向前，至扶手轉而向外彎曲，前後間另有連幫棍為柱。座面下三面飾壺門券口，邊緣起陽線。圓腿直足，微帶側角。座面高度較其他座椅矮了許多。

◎此坐具有多種功用。通常在轎子或船上使用。它是清宮早期較為罕見的矮形坐具，適合於年幼的皇帝使用。

22
紫檀蓆心矮圈椅

【清初】

高58公分　　長59公分　　寬37公分

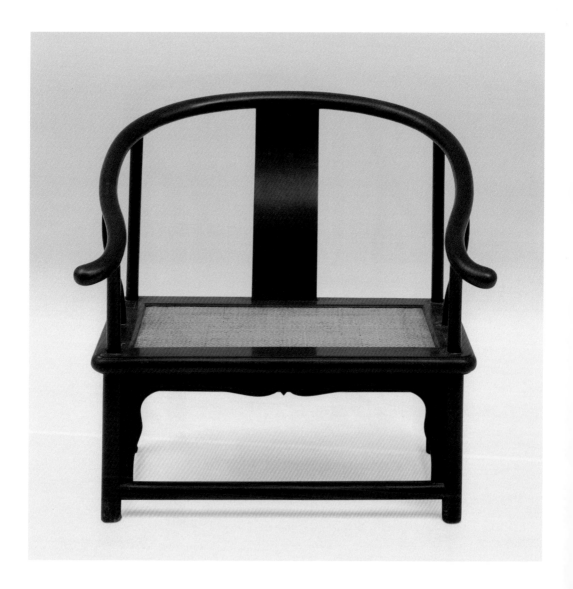

23
紫檀方背椅
【清中早期】
高93公分　長59.5公分　寬45.4公分

◎此椅框架為紫檀木質地。靠背與扶手皆為長方形。在其內側分別鑲有雕刻雙夔龍紋及回紋的壺門券口牙子。座面攢框鑲藤蓆心。四腿之間均有羅鍋棖直抵座面。腿子從座面四角的圓孔穿過，與扶手、靠背連為一體。圓腿下部的棖子為前面低、兩側至後稍高，俗稱「步步高起棖」。棖下的羅鍋棖，具增強牢固性的作用。腿子稍帶側腳。

◎這種造型的椅子源於蘇式。在江南一帶皆稱為「文椅」，而北方則稱之為「玫瑰椅」，常常擺置在窗前。由於它矮小纖秀的樣子，更適合於繡樓或閨房中使用。根據檔案記載，此椅為西六宮之道德堂原物。即清宮嬪妃使用的家具。

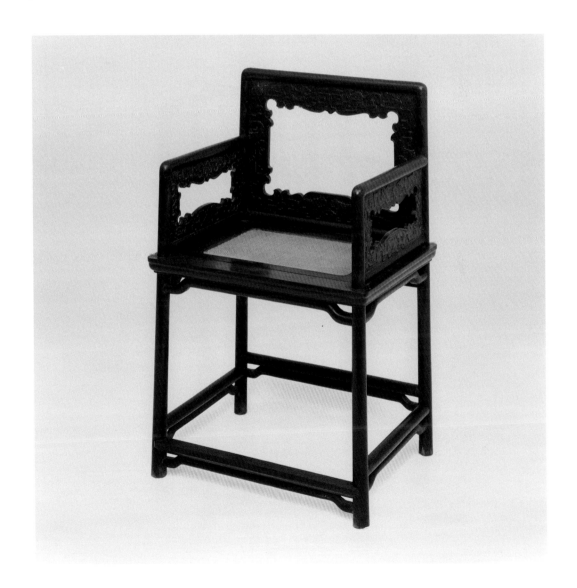

24
紫檀梳背椅
【清中早期】
高89公分　長56公分　寬45.5公分

◎此椅除座面外，其餘皆為紫檀木質地。靠背為梳背式，扶手與之相仿。搭腦及扶手皆有弧形曲線，梳背及連幫棍具為S形，使之不露棱角。座面鑲板心，側沿混面雙邊線。面下羅鍋棖加矮佬。四腿下端向外撇，之間有羅鍋式管腳棖，與座面下羅鍋棖相呼應。

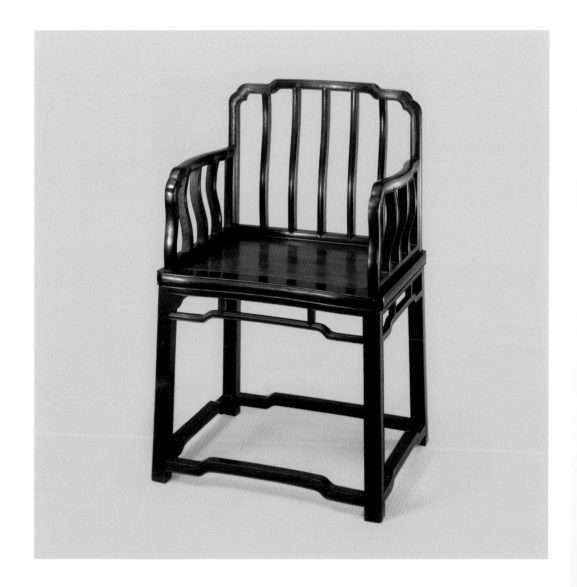

25
紫檀嵌粉彩瓷片蓆心椅
【清中早期】
高88.5公分　長55.5公分　寬44.5公分

◎此椅以紫檀木為框架。七屏式圍子，內鑲樺木癭子板心。搭腦高高隆起，向後翻捲成卷書式，兩肩至扶手逐級遞減。搭腦、靠背及扶手上皆嵌有寓意吉祥的粉彩四季花鳥圖瓷片。紫檀邊框鑲蓆心座面，側面冰盤沿。癭木束腰上下加裝托腮。牙條中間浮雕回紋窪堂肚。直腿內翻回紋馬蹄。腿間安四面平管腳棖。

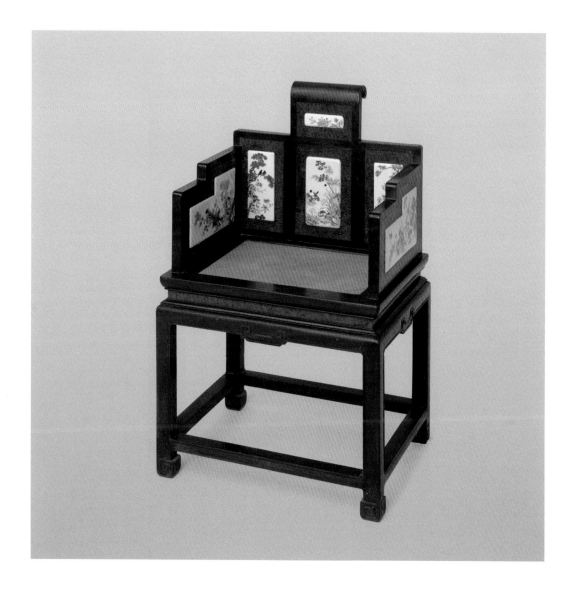

◎通體紫檀木製成。搭腦、靠背及扶手均仿竹節。背板二立柱間由兩根橫根分出三個長方形格。每格內有紫檀木雕竹節圈口。扶手用攢拐子做。座面鑲紫檀硬屜板，面邊沿亦雕竹節紋。面下無束腰，腿間高拱竹節紋羅鍋根緊抵座面，腿子及齊頭碰管腳根均雕刻竹節紋。

◎由於常常以竹比喻人的高尚情操，所以在清朝常見有「歲寒三友」題材的器物。在家具上也廣泛應用，這是清中早期的仿竹製品。

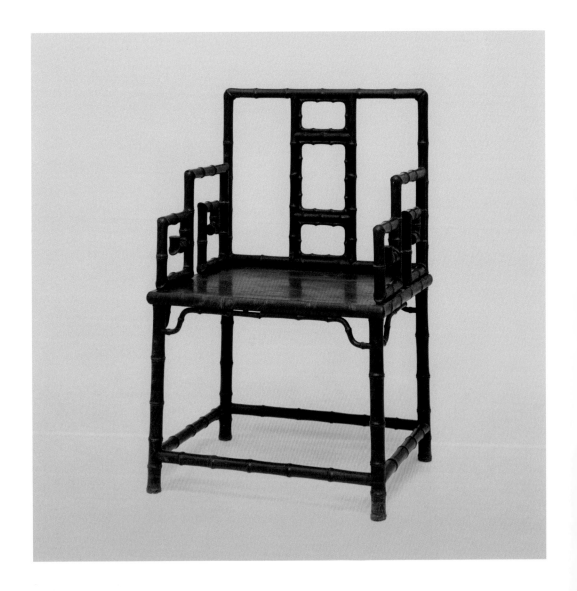

27
紫檀嵌樺木藤心椅
【清中早期】
高92.5公分　長85.5公分　寬44公分

◎此椅以紫檀木為框架，三面圍子，凸起的搭腦上鑲條環板，上沿向後翻捲。靠背及扶手皆以紫檀木為框，與座面有走馬銷榫連接，可以拆裝。框內鑲樺木板心。板心中央有紫檀木雕拐子紋，正中雕鳳紋。座面攢框鑲蓆心。面下束腰平直，下有托腮。牙條正中垂窪堂肚，浮雕回紋。腿、棖、牙板內側起陽線，相互交圈。腿子之間有四面平管腳棖，捲草紋四足。

◎此款式流行於雍正至乾隆時期，為清式家具的珍品。

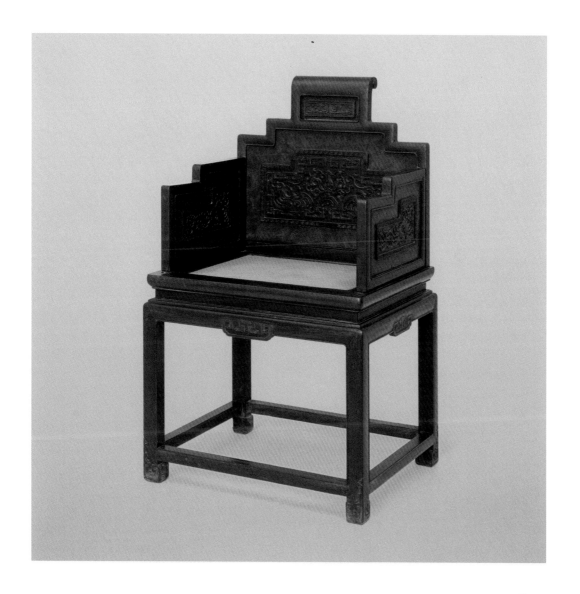

28
紫檀雕蝠磬藤心椅

【清中早期】
高85.5公分　長53.5公分　寬42公分

◎此椅以紫檀木為邊框。如意雲頭形搭腦與靠背板上透雕「蝙蝠銜磬」，以諧音寓「福壽吉慶」之意。背板兩側飾拐子紋。面下帶束腰加裝托腮，拱肩直腿，內翻捲雲足踩圓珠，下承橢圓形托泥。

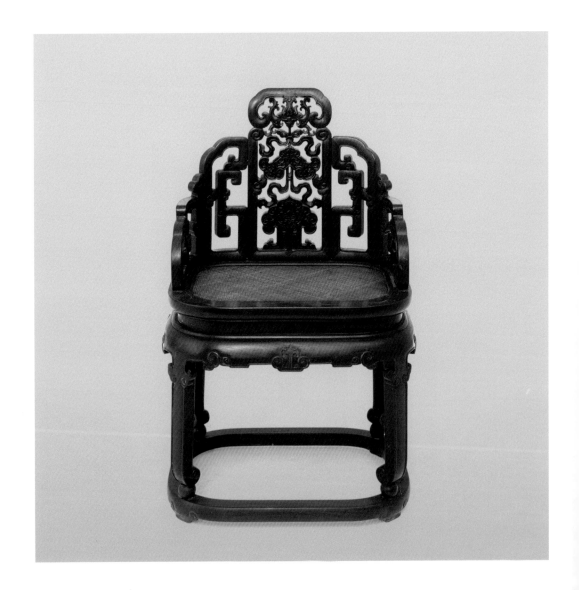

29
紫檀藤心椅
【清中期】
高91公分　長54.5公分　寬43.5公分

◎此椅框架為紫檀木質地。柵欄式背板浮雕兩組雲紋，在亮腳之間有雲紋牙子。背板高聳過肩，形成搭腦，兩肩向前兜轉，至扶手處下轉成回紋。紫檀木邊框內鑲蓆心座面。面下束腰平直，四腿內收至足部外翻成馬蹄狀。腿間魚肚形牙板，腿、牙內側夾角處有鏤空拐子紋托角牙。

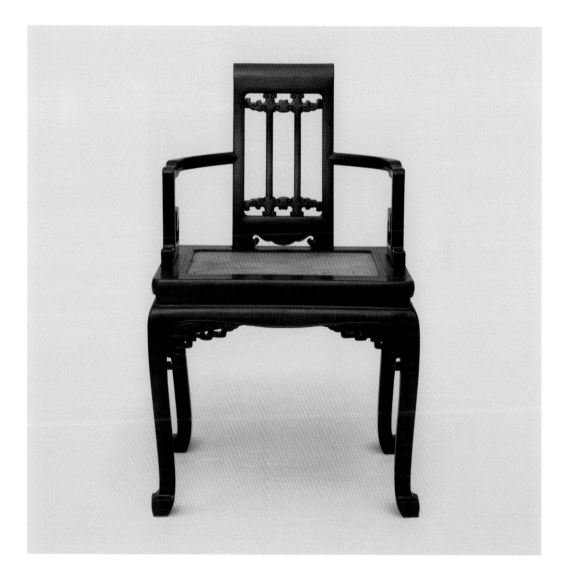

30
紫檀雕蝠壽椅

【清中期】
高108.5公分　長66.5公分　寬51.5公分

◎此椅通體為紫檀木質地。靠背正中搭腦凸起，背板用短料攢接「壽」字，並雕刻回紋及蝙蝠紋。扶手攢接四回紋形，整體造型寓意「福壽無邊」。光素座面攢框裝板。側沿與束腰平直，不施雕工。方腿直足，腿牙夾角飾透雕拐了紋托角牙子。四面平底根起雙邊線，與腿牙內側陽線交圈。腿根夾角飾浮雕捲雲紋托角牙子。

◎此扶手椅為典型的清式椅。它是乾隆年間萬壽慶典所用之物。值得一提的是與此椅配套的另外兩把椅子，在1945年抗日戰爭勝利之時的受降儀式上，使用的便是這款椅子。

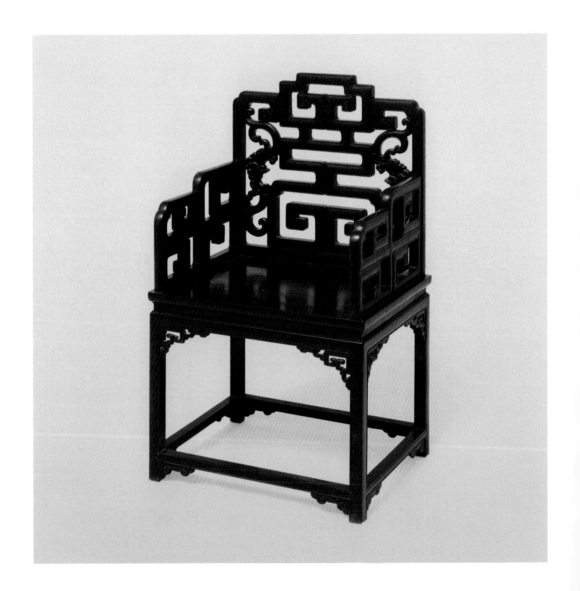

31
紫檀卷書式扶手椅
【清中期】
高81公分　長53公分　寬42公分

◎通體紫檀木製。靠背分成三段，上部搭腦以紫檀為邊框，內鑲板心，鏤出虬紋邊開光，並凸出兩肩，向後成卷書式。中間鑲圈口板條，成長方形開光，下部亮腳間有雲頭牙子。靠背兩側用短料攢接成回紋。搭腦至扶手呈階梯狀逐級遞降。光素座面鑲硬板板心。面下束腰平直。直腿內翻馬蹄。腿間安四面平底棖。

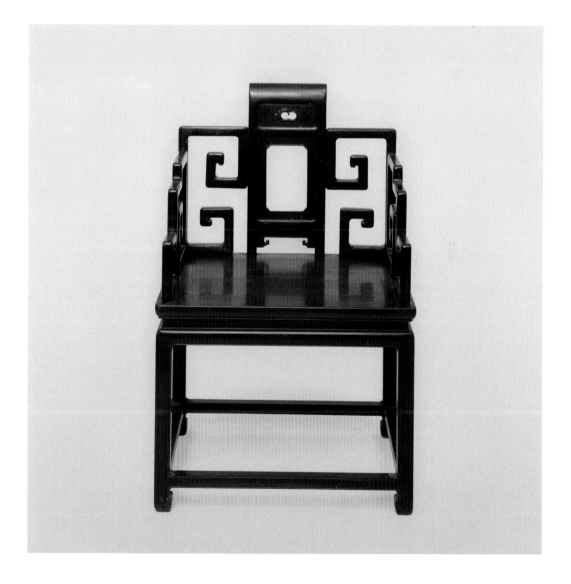

32
紫檀雕花嵌玉椅
【清中期】
高89.5公分　長60公分　寬42.5公分

◎此椅為紫檀木框架。如意雲頭形搭腦與靠背、扶手的雲頭紋勾捲相連。靠背板上鑲嵌玉雕花卉紋。背板抹頭下有壺門牙子。座面攢框委角，鑲楠木板心。面下打窪束腰，浮雕連環雲頭紋，下有托腮。四面披肩式牙子將腿子肩部包裹，中部垂窪堂肚，上面浮雕飛魚海水紋。腿子做雙混面，外翻如意紋足。足下托泥四角亦雕刻如意雲紋。

◎這件作品成做於乾隆時期，既有明式家具的特點，又有清式家具的風格。屬於明式向清式過渡的作品。

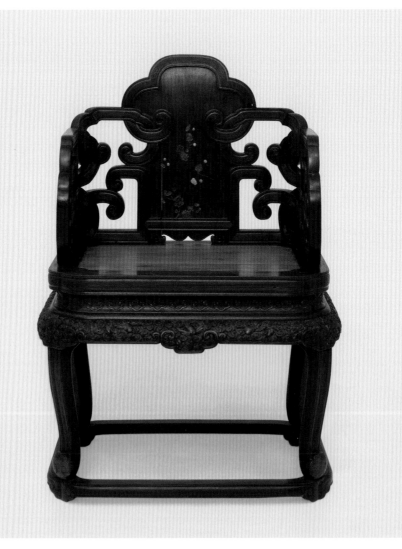

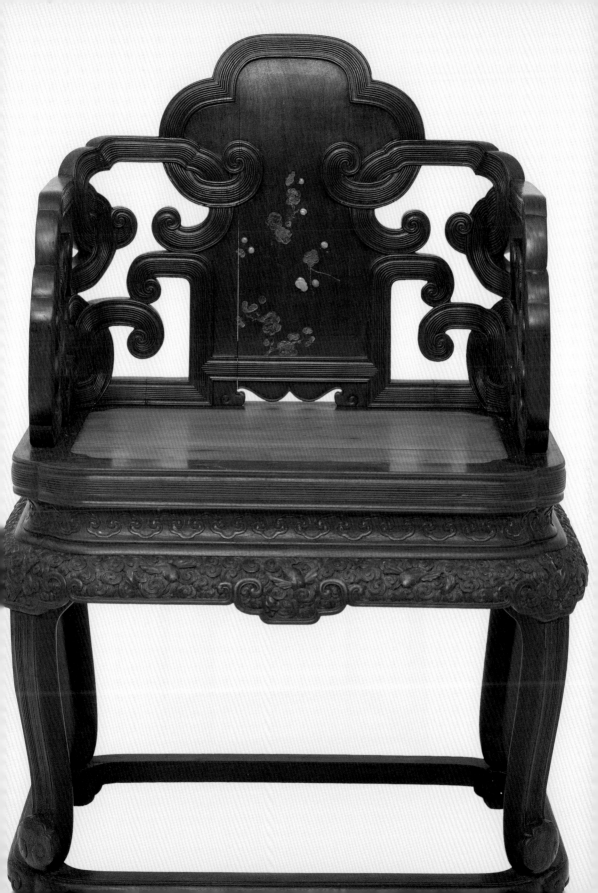

紫檀雕花扶手椅

【清中期】

高106.5公分　長63.5公分　寬48公分

◎通體紫檀木質地。如意雲頭形搭腦，靠背板上浮雕蝙蝠紋及磬紋，寓「福磬」之意。背板兩側與後腿立柱間皆有透雕拐子紋牙子。搭腦兩肩至扶手皆為雲形，扶手中間作寶瓶狀。光素座面，攢邊框鑲板心。側面冰盤沿下帶束腰。腿、牙內側起陽線並交圈，夾角飾托角牙子。腿間安有四面平管腳棖，棖下有券口牙子。

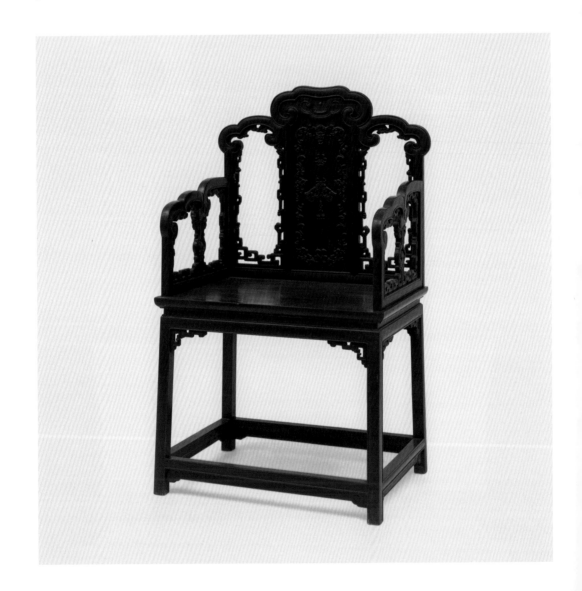

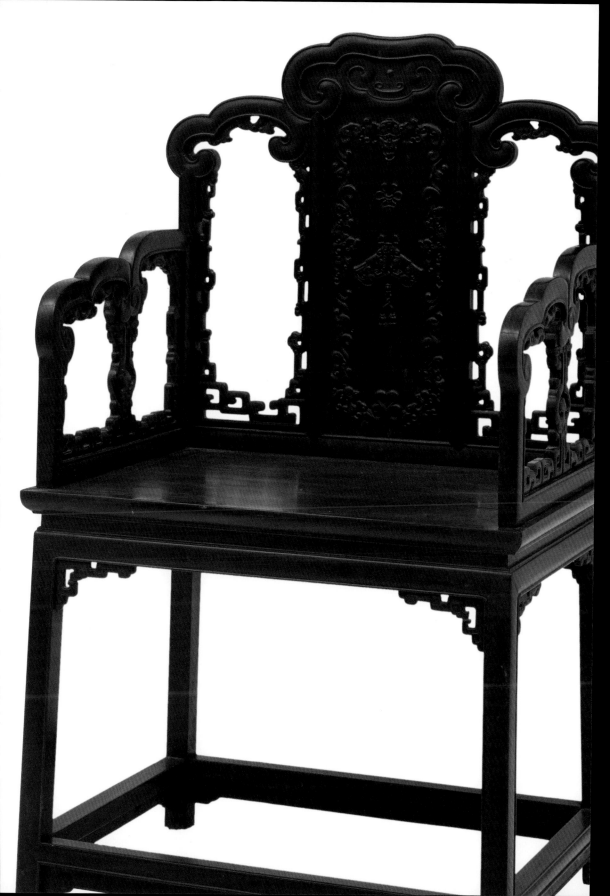

34
紫檀描金椅
【清中期】
高104公分　長67公分　寬57公分

◎此椅以紫檀木為框架。靠背、扶手皆為攢接的拐子紋。邊框上以描金工藝繪出蝙蝠、纏枝蓮花紋及萬字，寓意「萬福」。紫檀木攢框鑲草蓆座面。面下束腰描金纏枝花紋，下面裝托腮。垂窪堂肚式牙子。腿子上雕刻雲紋，足部內翻浮雕回紋馬蹄。

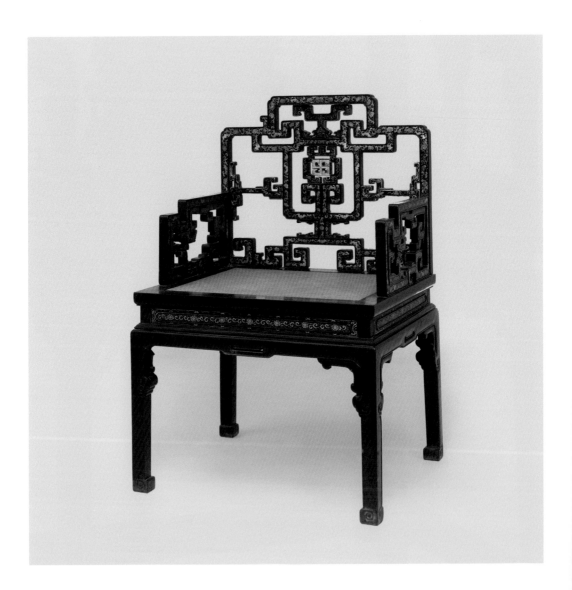

35

紫檀雕花椅

【清中期】

高117.5公分　長66公分　寬51.5公分

◎通體紫檀木質地。搭腦以西洋大螺殼紋為裝飾。靠背板用整料鏤出花瓶狀，浮雕西洋花紋。兩側為西洋建築裝飾的欄柱，扶手中間柱為螺殼紋。座面光素。面下束腰浮雕仰面蓮瓣紋。曲邊牙條上雕西洋花紋，三彎腿拱肩部位雕西洋花。外翻鷹爪抓珠式足，下承帶龜腳長方形托泥。

◎從這件雕花椅上可看出，西方的巴洛克藝術風格在中國傳統家具上的進一步深化。它是乾隆時期的作品。

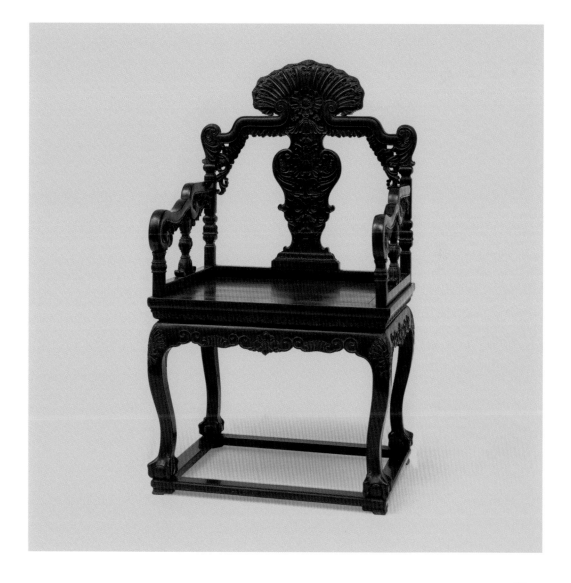

36
紫檀嵌樺木雕竹節椅
【清中期】
高107公分　長64公分　寬49.5公分

◎此椅紫檀木為框架。靠背及扶手邊框上雕刻竹節，外部輪廓為如意雲紋，內側兼有回紋。框內鑲樺木心。四角攢邊框鑲板心光素座面。面沿、束腰、腿、牙以及四面平底棖皆雕刻竹節紋。腿、牙內側有竹節紋券口。

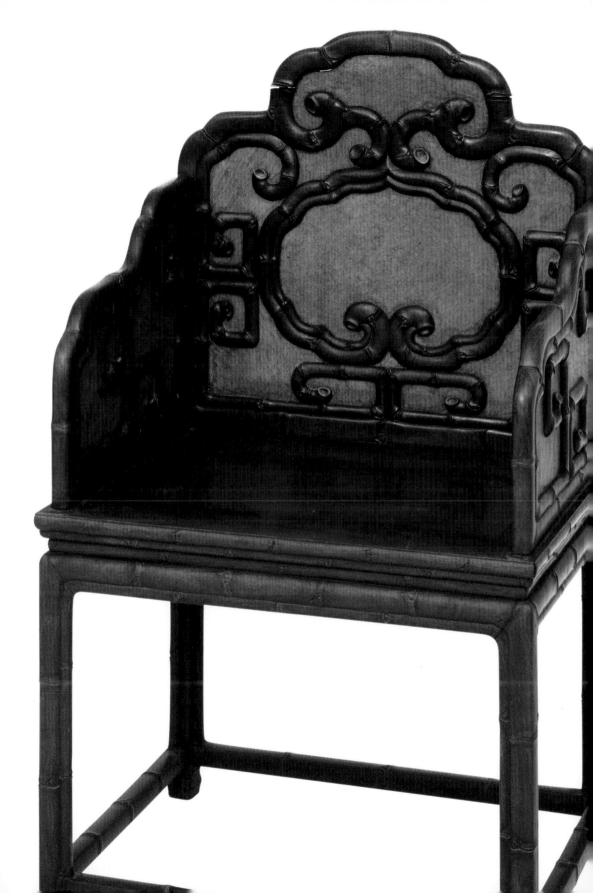

37
紫檀雕蝠磬椅
【清中期】
高108公分　長66公分　寬51.5公分

◎通體紫檀木製作。搭腦凸出並向後翻捲為卷書式。靠背板正中雕刻蝠蝠銜磬紋及如意雲頭紋，寓意「福慶如意」。背板兩側及扶手雕刻拐子紋。面下束腰平直，短料攢接拐子紋花牙。直腿內側起陽線與牙板、底根陽線交圈。四腿間有四面平管腳根，根下有券口牙子。

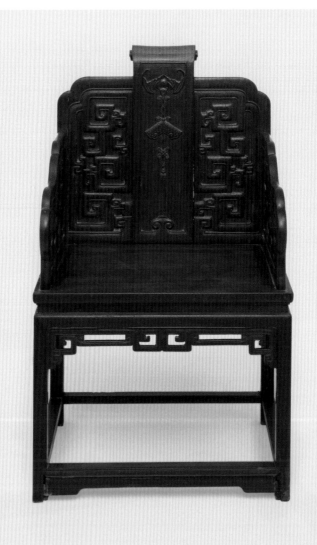

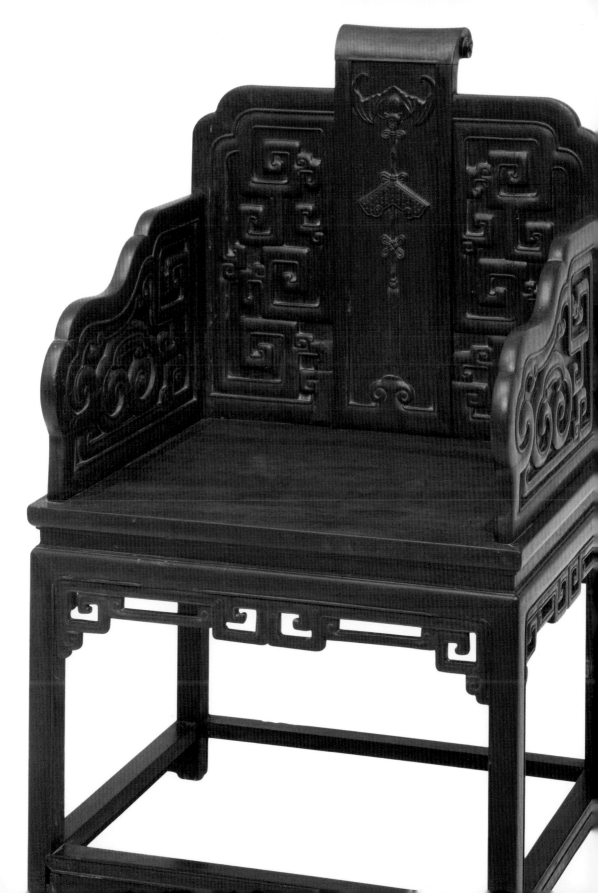

◎此椅紫檀木為框架。座面上靠背，扶手呈屏風式。中間搭腦高高隆起，雕如意紋。兩肩及扶手漸低。皆以紫檀木為邊框，內鑲樺木板心。後背三塊，扶手為兩面鑲。圖案為「五嶽真行圖」。座面光素，攢框鑲板，平直面沿，光素束腰。高拱羅鍋棖緊抵牙板。方腿直足。腿間四面平管腳棖，下面有券口牙子。

38
紫檀嵌樺木椅
【清中期】
高110.5公分　長64.5公分　寬50公分

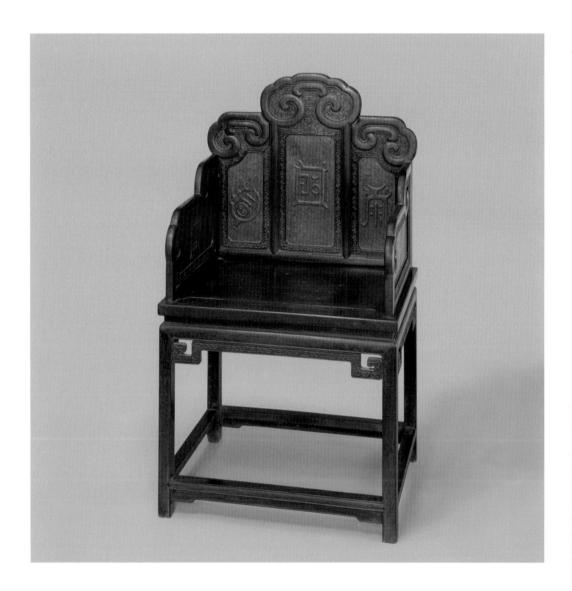

◎通體為紫檀木製作。搭腦呈如意雲紋形狀，在其內側雕刻有西番蓮紋。靠背與扶手皆系紫檀木為框，框內打槽裝滿雕西番蓮紋的板心。光素座面，面下打窪束腰，上下裝托腮。曲邊牙條滿雕西番蓮紋。三彎腿下面外翻捲葉紋足，足下承長方形帶龜腳托泥。

◎這件椅子與其他座椅的不同之處，是靠背上端使用較寬大的大邊，雕刻了與靠背一樣的西番蓮紋，而且與搭腦為一木連做。此椅所雕紋飾皆為西洋巴洛克式風格，為典型的乾隆時期的作品。

39
紫檀雕勾蓮椅
【清中期】
高110公分　長56公分　寬52公分

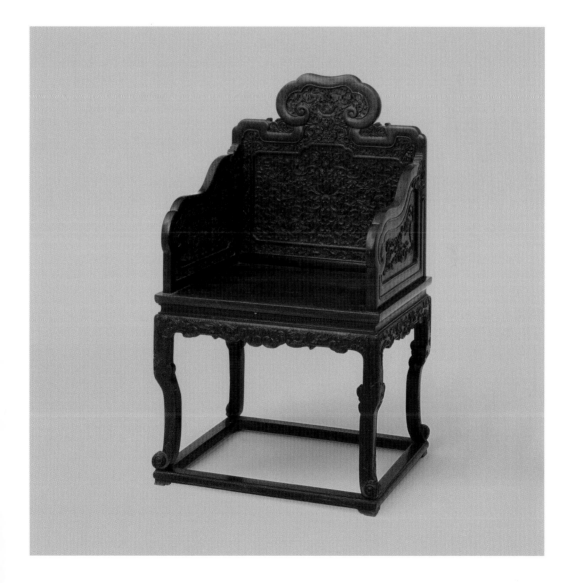

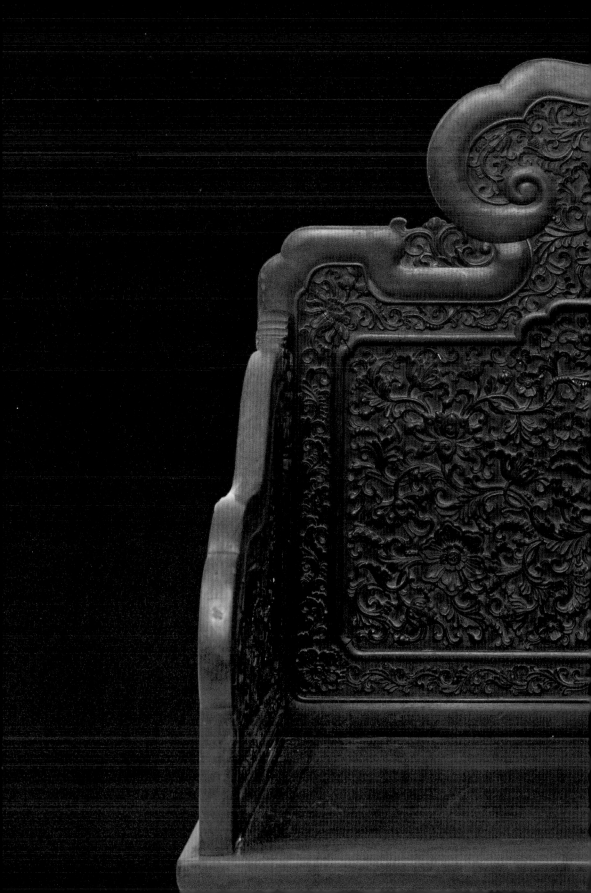

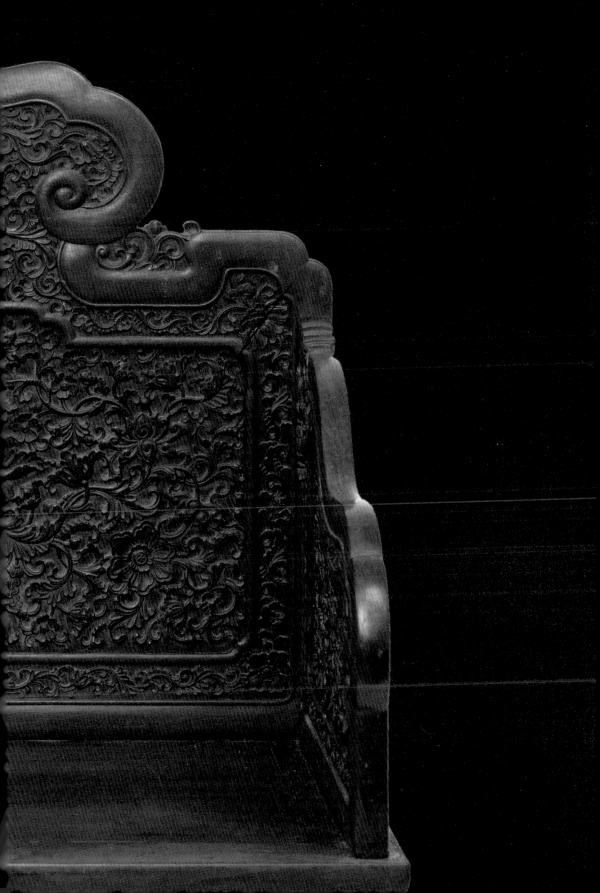

40
紫檀雕雙螭椅

【清中期】
高108公分　長66公分　寬51公分

◎此椅紫檀木為框架。寶瓶式靠背板鑲嵌黃楊木，上雕蝙蝠紋及雙螭紋。兩側內角飾角牙。曲形搭腦浮雕雲紋。座面為四角攢邊框，鑲板心。混面面沿下帶束腰，加裝上下托腮。牙條透雕拐子紋，方腿內側起單邊線，與牙板及管腳棖線腳交圈。四面平式管腳棖下，裝窪堂肚式牙子。

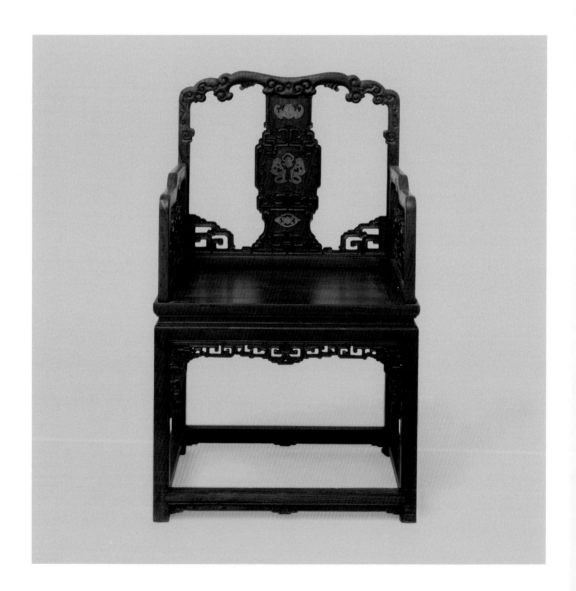

41

紫檀椅

【清中期】

高92.5公分　長58公分　寬47公分

◎通體為紫檀木製。靠背板鏤空拐子紋。框式扶手，飾拐子紋立柱。底座為四面平式。四角攢邊框鑲板心椅面，面下回紋牙條。腿內側起陽線，與面沿及管腳棖線腳交圈。腿子與座面邊框為粽角榫相連。四面平式管腳棖下有高拱羅鍋棖。

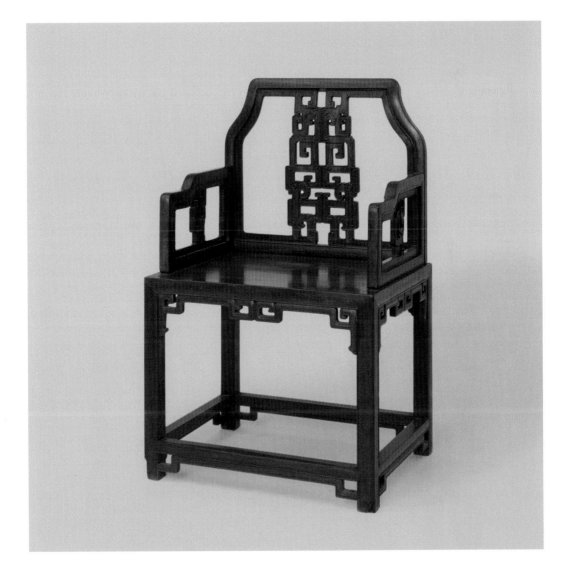

42
紫檀雕花椅

【清中期】

高102公分　長66公分　寬52公分

◎通體為紫檀木製。靠背由中間大、兩邊小的長方形整塊板材雕刻的西洋花紋組成，中間一塊凸起形成搭腦。兩側小塊背板以西洋螺殼式花紋出榫，與上下連接，並且在兩邊安裝有西洋紋卡子花。扶手也用西洋紋卡子花與一塊橫向雕刻有西洋花紋擋板的板材連接。光素的座面攢框鑲板，面下束腰平直，上下皆裝托腮。曲邊形牙子雕刻西洋花紋。方腿直下內翻馬蹄足。下承長方形帶龜腳托泥。

◎此座椅形式較為獨特，是乾隆時期具有中西工藝合璧的家具。現陳設於西六宮之體元殿。

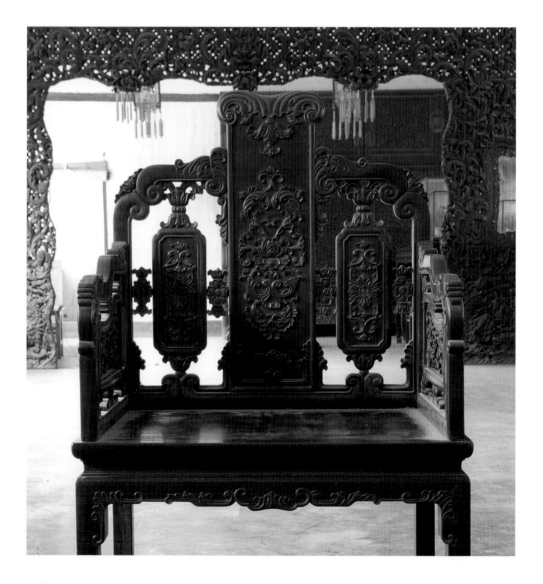

43
紫檀大方杌
【明】
高51公分　長57公分　寬57公分

◎方杌通體為紫檀木質地。四角攢邊框鑲落堂板心座面，面下帶打窪的束腰。鼓腿膨牙，內翻馬蹄足。牙子正中垂窪堂肚。腿子膨出月牙似的圓弧，與牙子相交處安裝雲紋角牙。

◎方杌的造型顯示著穩重而大方。不惜用料的腿子，代表著廣式家具做工的風格，是明朝時期的藝術精品。

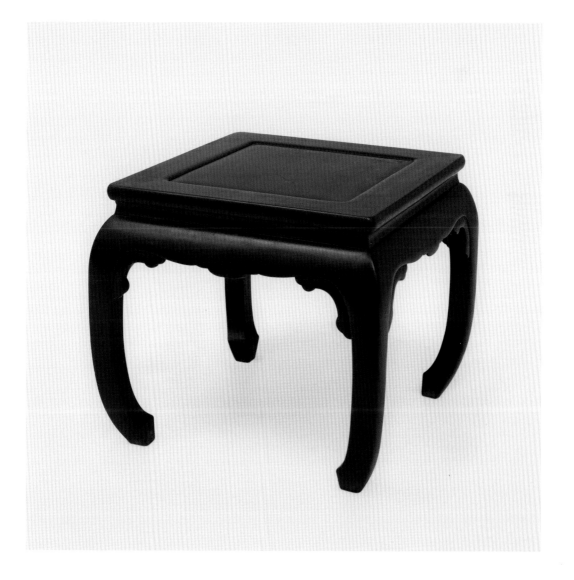

44
紫檀漆心大方杌
【明】
高49.5公分　長63.5公分　寬63.5公分

◎此杌以紫檀木為框架。座面四邊框與腿子用粽角榫連接。結構與四面平式相同。框內鑲板心，後做黑漆面心。邊抹頭中部下垂成魚肚形。直腿內翻馬蹄，腿間施羅鍋根，四腿側角明顯。

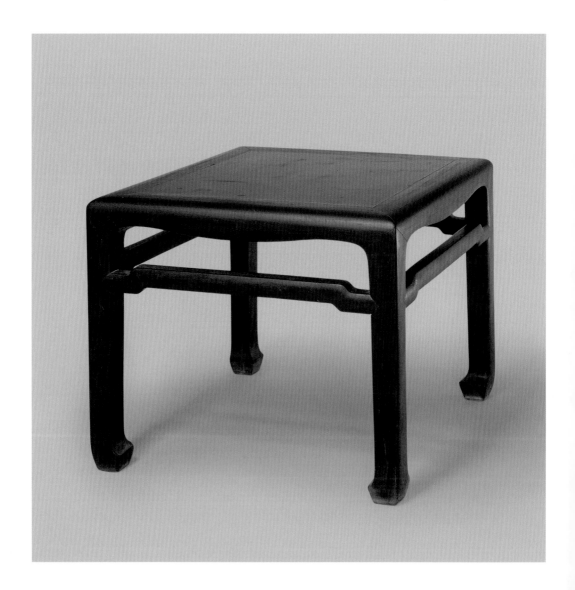

45
紫檀楠木心長方杌
【清初】
高41.5公分　長53公分　寬31.5公分

◎座面以紫檀木四角攢邊框，鑲楠木板心，側面冰盤沿。面下四圓腿之間安裝羅鍋棖，大面有兩對矮佬連接棖與座面。側面較窄，只用單根矮佬。四腿微帶側腳，並裝有管腳棖。

◎座面所鑲為金絲楠木。它在明朝多用作建築材料。進入清朝以後，康熙皇帝認為在南方開採楠木消耗人力、物力過大，為節儉開支遂改用興安嶺松木。由此，楠木愈發的彰顯珍貴。

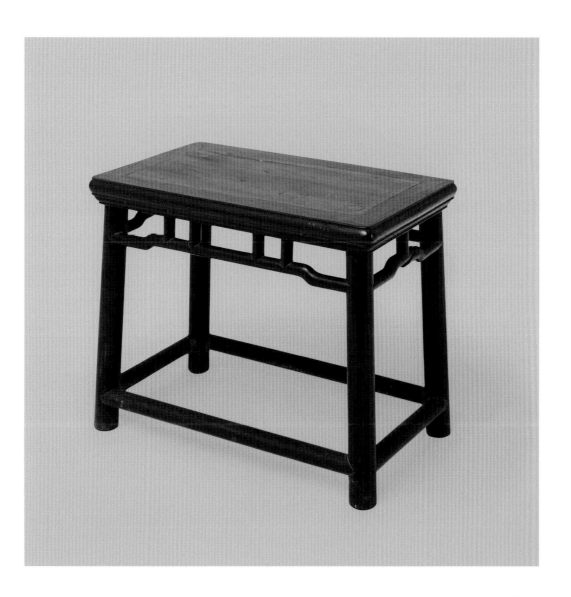

46
紫檀雕靈芝方杌

【明末清初】

高51.5公分　面徑52公分

◎通體紫檀木製作。四角攢邊框鑲板心座面。面下有束腰，鼓腿膨牙。正面牙子中央雕刻一下垂的靈芝，兩側底根上則雕刻一向上的靈芝，自面沿以下滿飾靈芝紋。

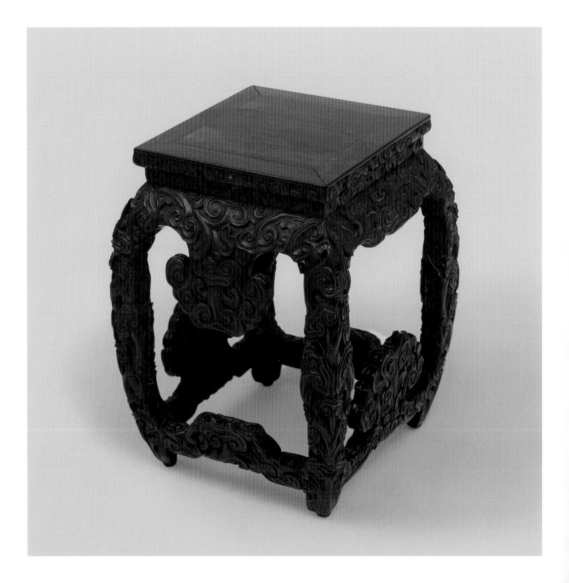

47
紫檀嵌竹梅花式圓杌
【清中早期】
高46公分　面徑34公分

◎此杌框架為紫檀木質地。杌面以紫檀木硬板拼接成五瓣梅花式，再用紫檀木鑲邊的方法包裹側沿。同時在側沿起線打槽，以竹絲隨形鑲嵌一圈。面下打窪高束腰，浮雕冰梅紋。束腰下有托腮。牙條及上下兩道硬角羅鍋棖隨杌面為梅花形，中心打槽鑲嵌竹絲。杌腿中心亦打槽鑲嵌竹絲，並與羅鍋棖所嵌竹絲呈十字垂直相交。

◎此杌造型構思巧妙，紫檀與竹絲色彩搭配明顯，裝飾效果獨到，是乾隆時期較為罕見的家具珍品。

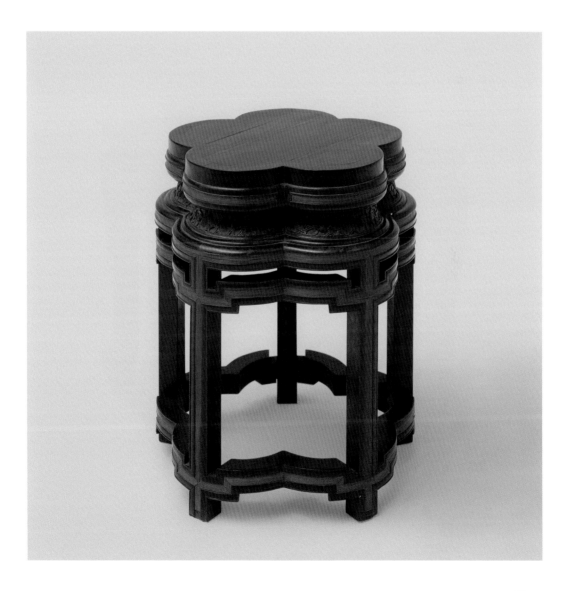

48
紫檀方杌
【清中期】
高51.5公分　面徑51.5公分

◎方杌為紫檀木質地。杌面攢框裝板心。面下有極窄的打窪束腰，束腰上有炮仗洞開光。曲邊牙條雕西洋捲草花葉紋。腿肩部雕成捲鼻勾牙的象首，外翻捲草形足。下承方形帶龜腳托泥。

◎杌是象形字，指帶腿足的木墩。此杌是乾隆時期具有巴洛克風格的作品。

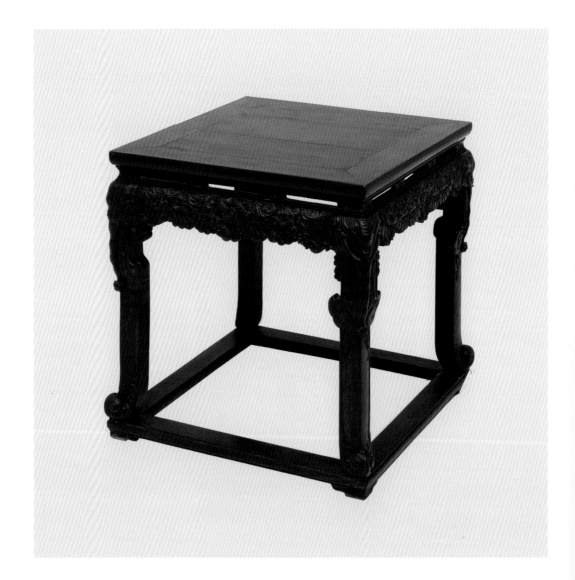

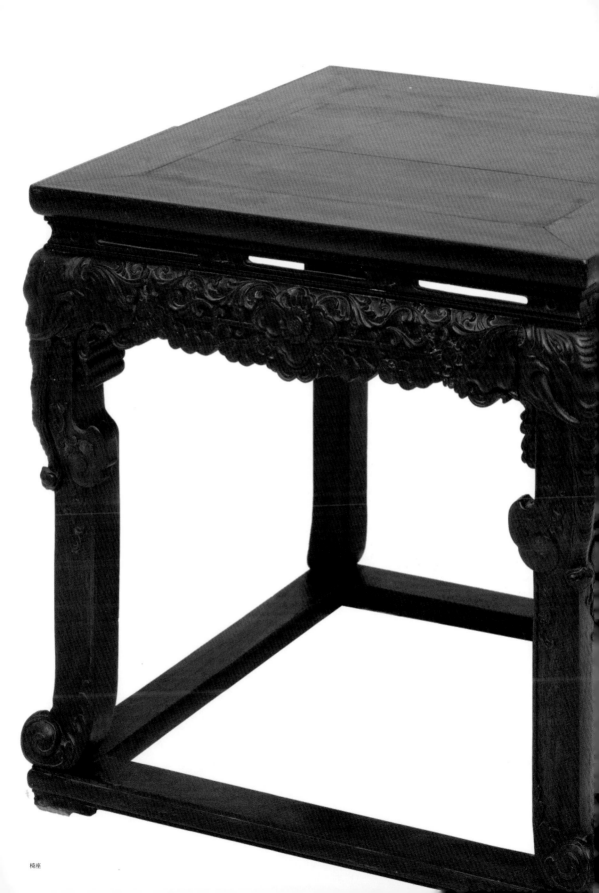

椅座

49
紫檀雕花桃式机
【清中期】
高39公分　徑36公分

◎桃式机通體為紫檀木質地。机面由紫檀硬板拼接呈桃形雕刻壽字。牙板及腿上雕刻有仿青銅器的饕餮紋，再用紫檀木包邊。面沿外側裹沿起三組線圈，面下帶束腰，三彎腿外翻足，足下托泥隨座面形。

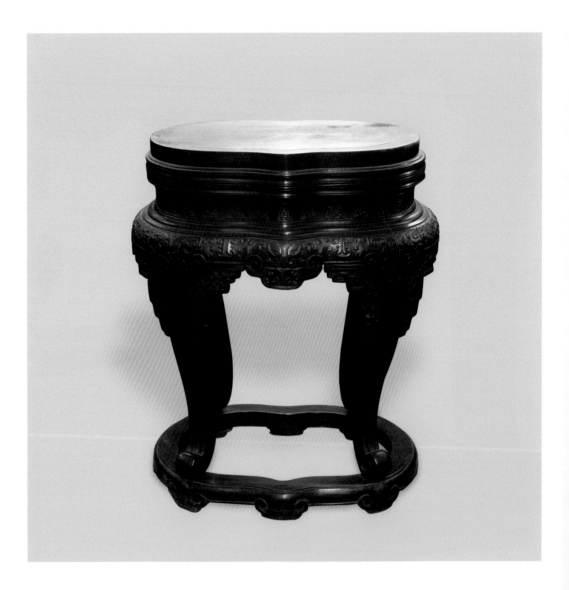

◎此杌以紫檀木攢邊框，鑲板心杌面。四腿與杌面棕角榫相交。腿子之間有兩道羅鍋根，其中下面的根子是起把牢腿子的作用，也叫管腳根。腿子與根子均做混面，形成外圓內方。在側面上根與杌面之間有木雕松樹及玉雕的竹、梅圖案，四周圈木雕錦紋邊。

◎松、竹、梅並稱為「歲寒三友」，古時常常以此比喻剛直不阿的高尚品質。清宮乾隆花園內有三友軒，軒內俱以松、竹、梅為裝飾題材。此杌是其中家具之一，製作於乾隆年間。

50
紫檀雕松竹梅方杌
【清中期】
高45公分　長40公分　寬40公分

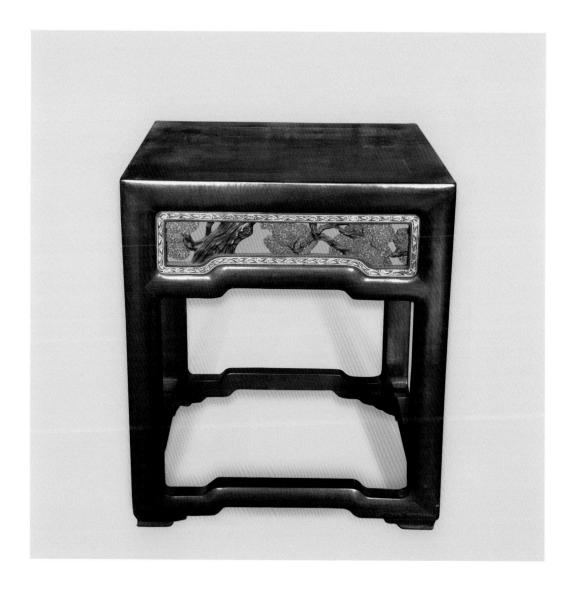

51
紫檀雕繩紋方杌
【清中期】
高44公分　長41.5公分　寬41.5公分

◎此杌通體為紫檀木製作。杌面攢框鑲板心，側面沿中間雕刻一組繩紋。面下高束腰，以繩紋做三個開光並連成一周，上下均雕繩紋托腮。腿、牙上均雕刻繩紋。在牙板下另有鏤空的繩紋、玉璧紋的券口牙子。腿足內翻，下承方形雕繩紋帶龜腳托泥。

◎此杌現陳設於西六宮之儲秀宮。

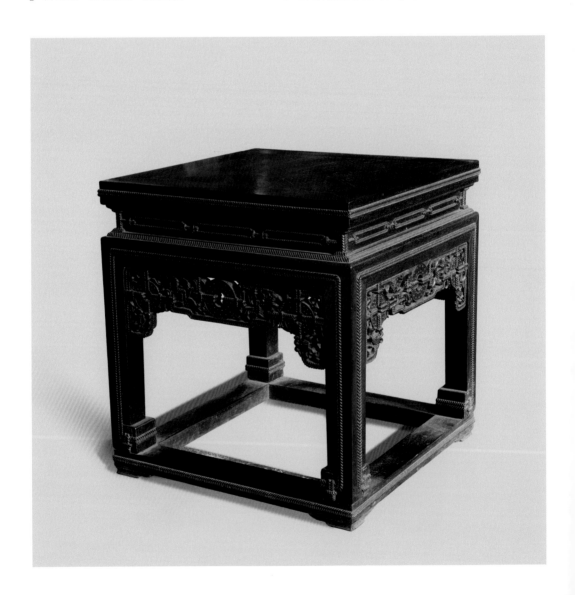

52
紫檀海棠式机

【清中期】
高52.5公分　長35公分　寬28公分

◎通體紫檀木質地。攢框鑲板心机面呈海棠式，側面沿起陽線為繩結紋，面下束腰亦飾繩結紋，披肩式牙板雕刻雲龍紋。腿子上雕刻繩結紋，下端內翻捲雲足。托泥亦飾繩結紋，為海棠式。

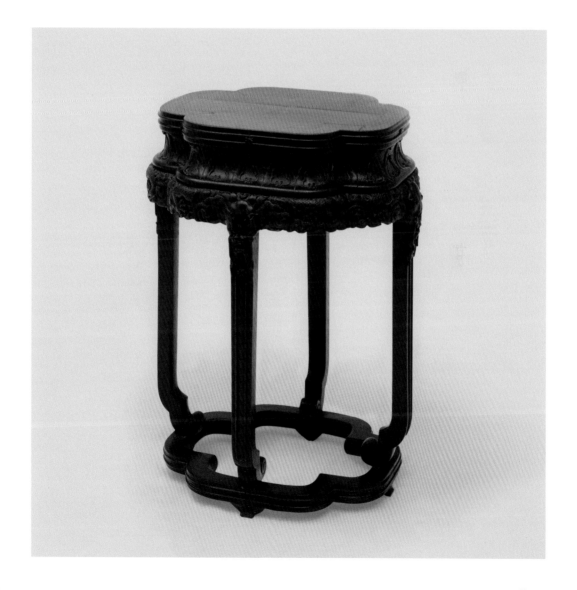

53
紫檀方杌
【清中期】
高43公分　面徑37公分

◎通體以紫檀木製作。四角攢邊框鑲板心座面，側面冰盤
沿。面下束腰加裝托腮，每面各有三個開光，透雕如意雲紋
花牙。劈料做三彎腿，外翻捲雲足。方形托泥下裝飾龜腳。

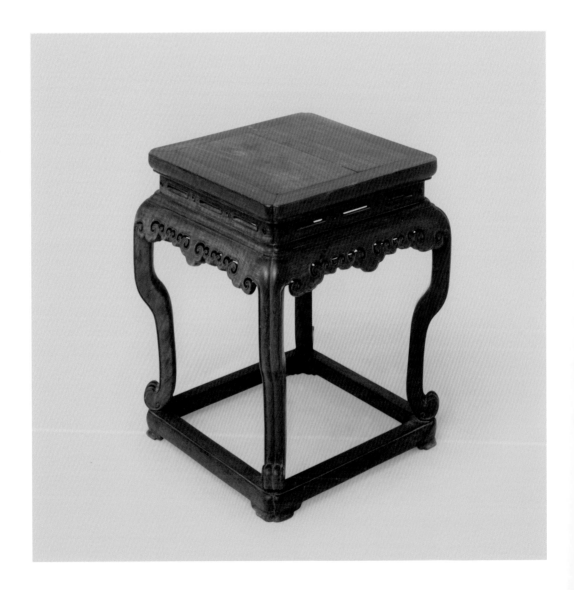

　故宮收藏｜你應該知道的200件紫檀家具

54

紫檀雕花嵌玉六角墩

【清中期】

高47公分　面徑35.5公分

◎此墩以紫檀木為框架。座面六邊形，內鑲木板條拼接縱橫交錯的萬字紋。平直邊沿下帶打窪的束腰，並鑲嵌十二片綠地捲草紋掐絲琺瑯。上下有浮雕蓮瓣紋托腮。鼓腿膨牙，下垂窪堂肚。腿、牙鑲嵌白玉雕蝙蝠、團花及螭紋。內翻捲雲足，下承接托泥，龜式底足。

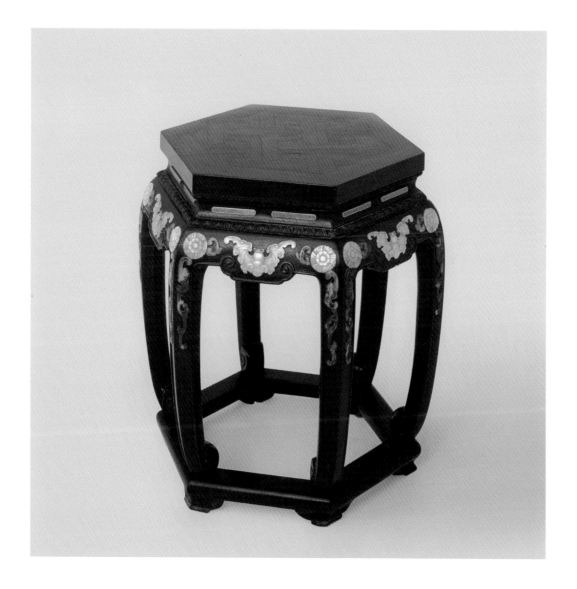

55
紫檀六角凳
【清中期】
高50公分　面徑34公分

◎此凳通體皆為紫檀木質地。委角六邊形墩面，鑲裝板心，面下打窪束腰，裝上下托腮。每面皆透雕夔龍、夔鳳及盤腸紋，寓「江山永固，地久天長」之意。

◎此墩做工精良，造型新穎獨特，紋飾精美，為典型的乾隆年間家具。

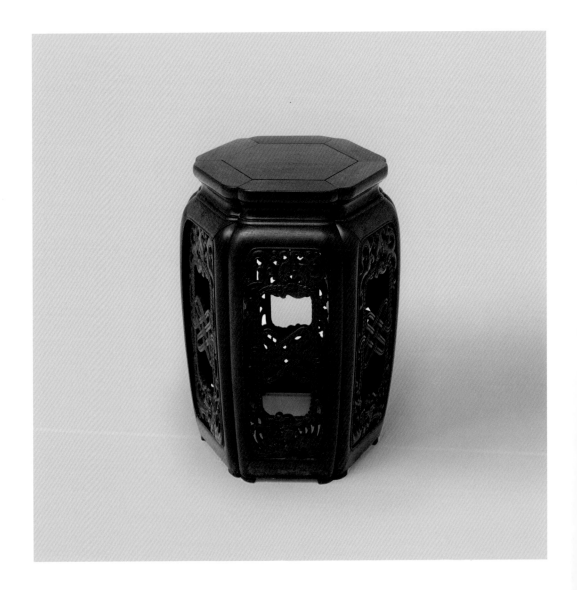

56
紫檀嵌琺瑯方凳
【清中期】
高43公分　面徑38公分

◎此凳框架為紫檀木質地。凳面飾黑漆描金蝙蝠鉤蓮團花紋，四周飾描金螭紋，邊緣雕刻回紋錦，四角嵌琺瑯片，下承嵌琺瑯瓶式柱。牙條與凳腿上皆鑲嵌飾螭紋銅胎琺瑯。內翻回紋足，下承帶龜腳四方托泥。

◎鑲嵌琺瑯工藝主要是京作和廣作製品中常見的做法。二者既有相同之處，也有差異之處。像這件中規中矩的紫檀嵌琺瑯方凳，是乾隆時期養心殿宮廷造辦處製作的家具珍品。

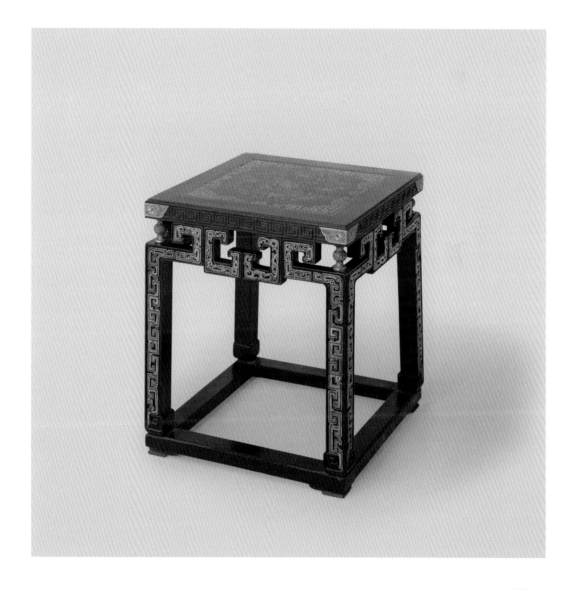

57
紫檀小方凳
【清中期】
高41.5公分　面徑37公分

◎此凳框架為紫檀木質地。光素凳面，側沿雕玉寶珠紋。面下束腰起長方形陽線。牙條、腿子、上下橫棖均開槽鑲銅線。腿為混面雙邊線，下踩圓珠。

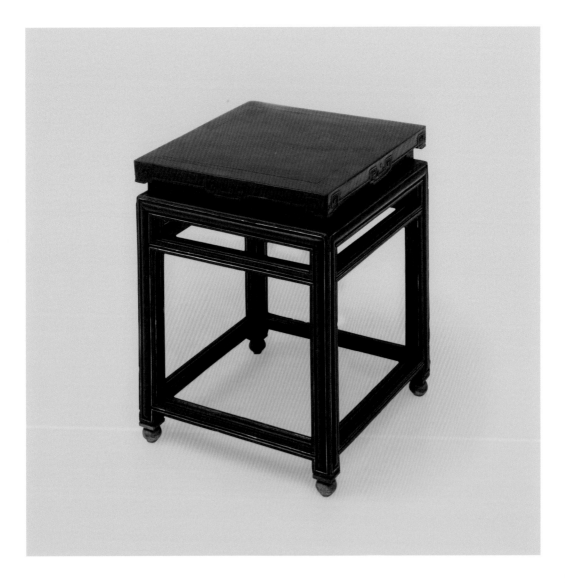

58
紫檀光素繡墩
【清早期】
高52公分　面徑28公分

◎繡墩通體為紫檀木質地。鼓形，腹部有五個鏤空海棠式開光，並在開光四周起一圈陽線。繡墩上沿下沿均有一道乳釘紋及弦紋。

◎圓形的垂足坐具由來已久。唐朝時稱之為「筌台」。繡墩之名在清朝檔案中屢見，它是對坐具上所用皆為繡墊而言。明朝的繡墩比較粗碩，清朝的繡墩向修長發展。這件繡墩是清朝早期的作品。

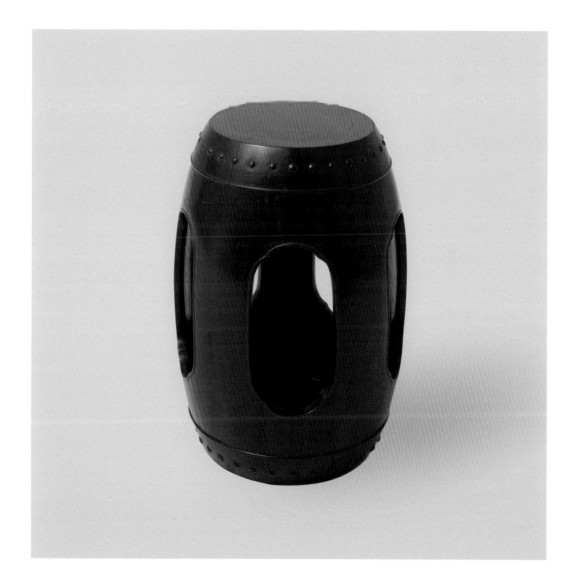

59
紫檀四開光繡墩
【清早期】
高53公分　面徑26公分

◎通體紫檀木製作。圓形墩面側沿與底座的側面各飾鼓釘紋一匝並弦紋一道，緊臨弦紋內側有纏枝蓮紋。墩壁上有相對的四個海棠式開光。

◎此墩造型挺拔，為清早期製品。

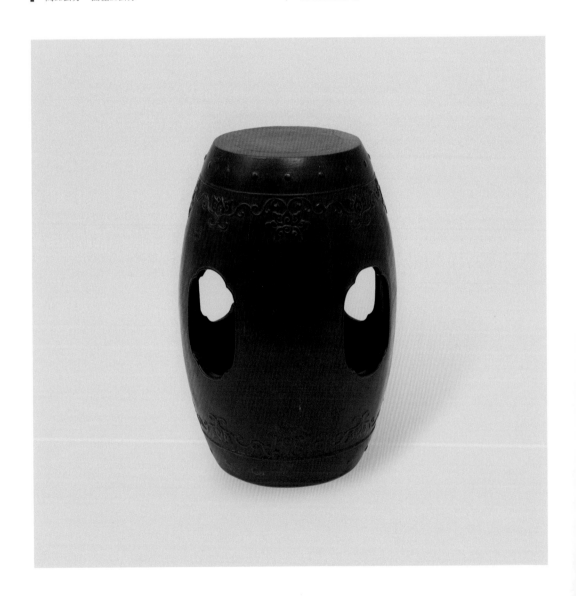

60
紫檀鏤雕勾雲鼓釘墩
【清早期】
高52公分　面徑28公分

◎通體紫檀木製作。圓形墩面側沿與底座的側面各飾鼓釘紋一匝並弦紋兩道，墩壁上滿飾如意雲頭紋，立柱相隔有五個海棠式開光，以繩紋連接上下如意雲頭。

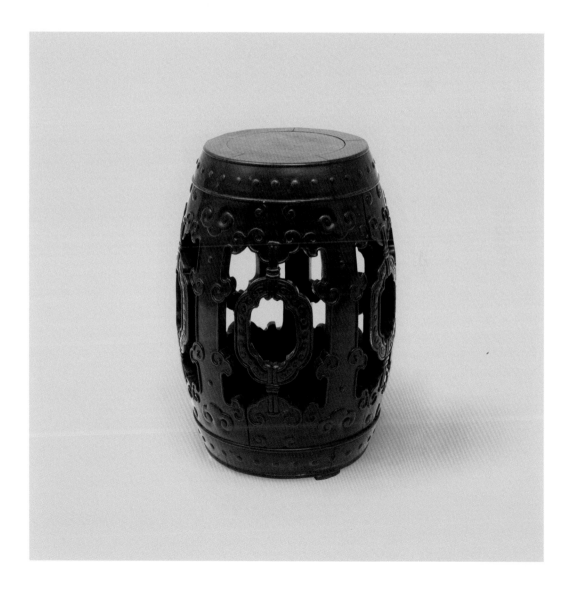

61
紫檀雕花繡墩
【清中期】
高51.5公分　直徑30公分

◎通體紫檀木質地，墩面攢框鑲板呈海棠式，面下打窪束腰。牙板及立柱滿雕西洋花紋，柱間有橢圓形繩紋開光，並在裡口透雕西洋花紋。

◎繡墩線條流暢，雕工精細。紋飾美觀華麗，為乾隆時期家具精品。此墩現陳設於漱芳齋。

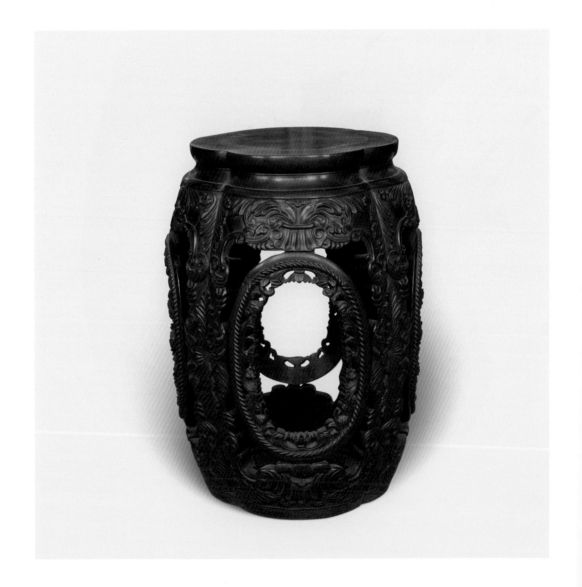

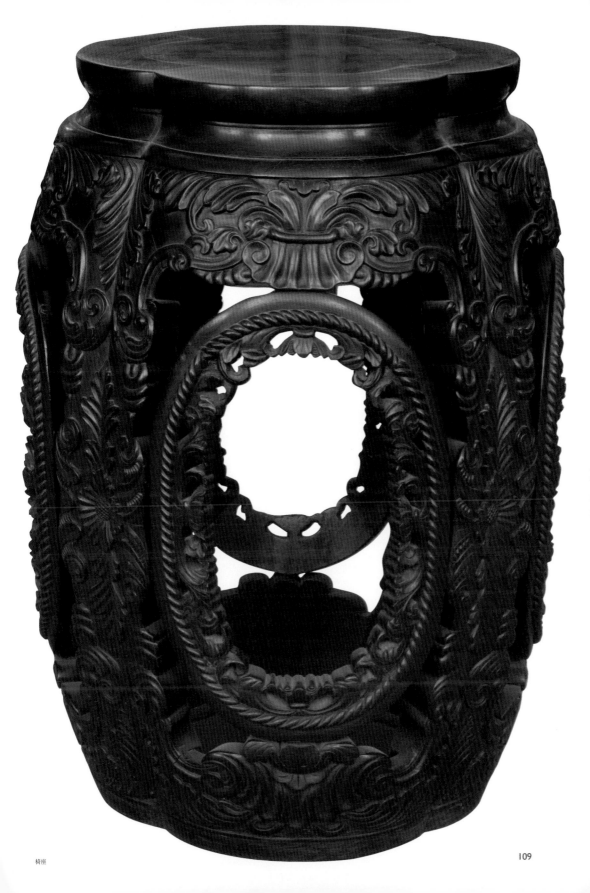

椅座

62
紫檀雕夔鳳繡墩
【清中期】
高50公分　面徑34公分

◎通體紫檀木製作。圓形墩面下打窪束腰。拱肩處雕蟬紋一圈，並鏤空如意雲頭開光。墩壁上四開光內，透雕雙夔鳳纏繞圓環。開光四角各雕雙虬紋，立柱上襯花葉紋。

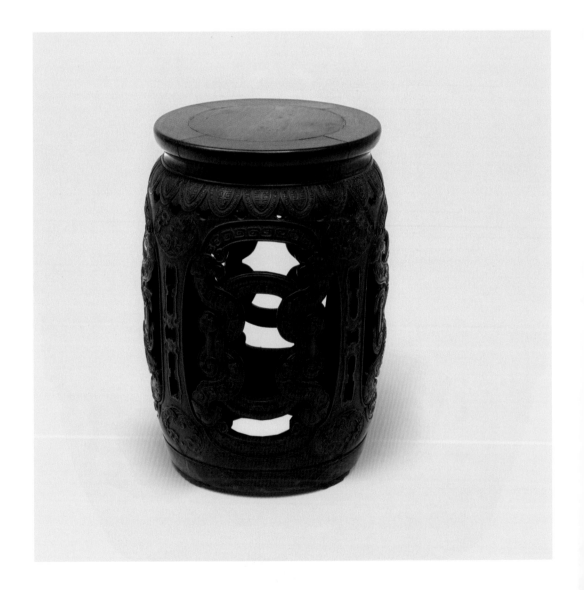

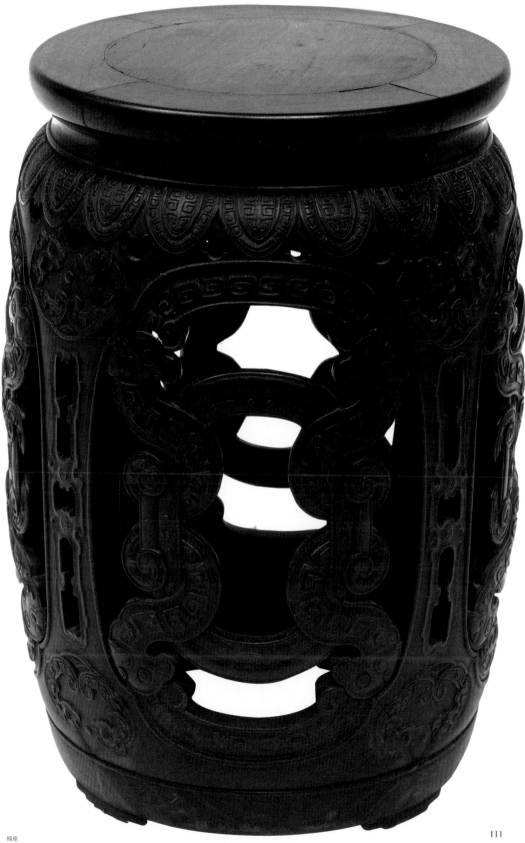

63
紫檀雕人物六角坐墩

【清中期】

高52公分 面徑34公分

◎通體紫檀木製作。六邊形墩面下打窪束腰，浮雕一周如意雲頭紋，束腰上部裝雕刻祥雲紋托腮。墩壁上下兩端浮雕蓮瓣紋，中間為海棠形開光，開光內分別透雕童子摘桃、持蓮、手捧石榴、荔枝等圖案，寓「多子多壽」之意。

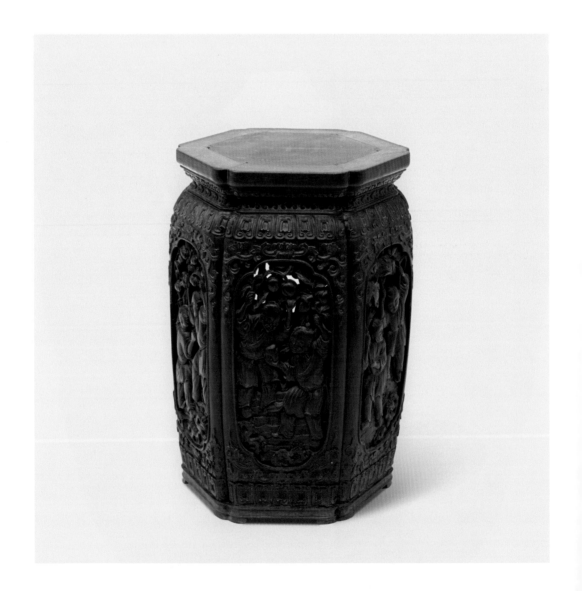

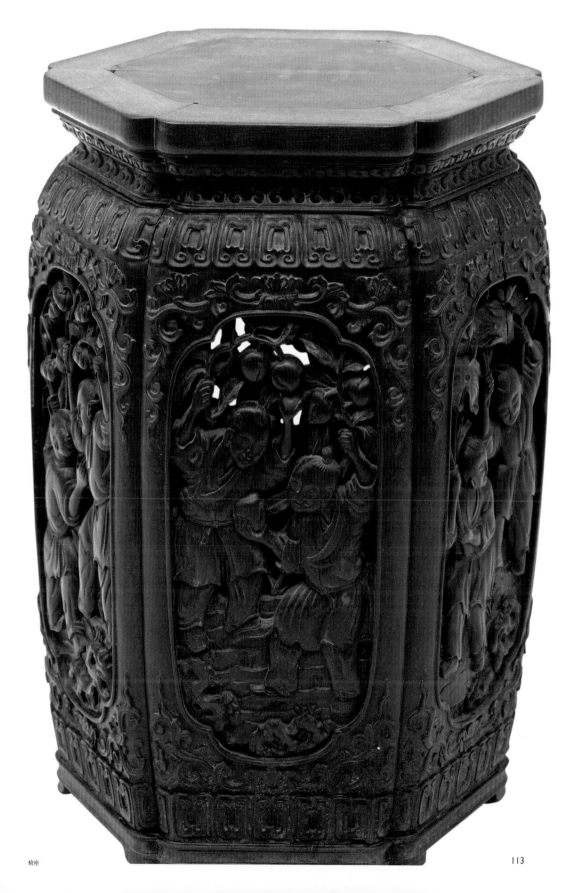

椅座

64
紫檀雕蝙蝠繡墩

【清中期】
高49.5公分　面徑35公分

◎通體為紫檀木製作。圓形座面攢框鑲板。面下帶束腰。在腿牙連接處浮雕如意雲紋。牙子上雕蝙蝠口銜如意紋，鉤上以一對鏤空的雙魚紋及雙魚下邊的玉璧紋作為墩壁。圓形托泥雕刻有如意雲紋腳。

◎此繡墩為乾隆時期作品。這一時期的器物上常常以代表祥瑞的圖案作為裝飾，但此繡墩樣式也不多見。此墩現陳設於體和殿。

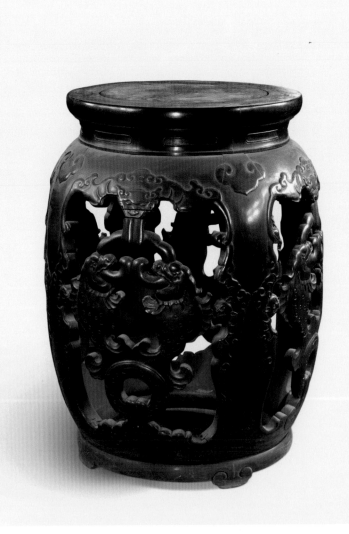

桌案

桌案類家具大體可分為有束腰和無束腰兩種類型。其表現形式又多種多樣，如方桌、圓桌、長方桌、炕桌、炕几、平頭案、翹頭案、架几案等。其中炕几的形式無論是桌形或案形，皆統稱為几。在清朝乾隆年以前，這類家具大多是用紫檀木製作的。

65
紫檀雕花圓桌
【清中期】
高84公分　直徑137公分

◎通體紫檀木製作。桌面圓形邊，桌採用拼接的做法，攢成邊框後鑲板心。面下帶打窪束腰。曲邊牙板浮雕西洋花紋，與腿子為掛肩榫相交。腿子呈弧線形，上下兩端外翻，亦雕刻有西洋花紋。下端托泥隨桌面形。

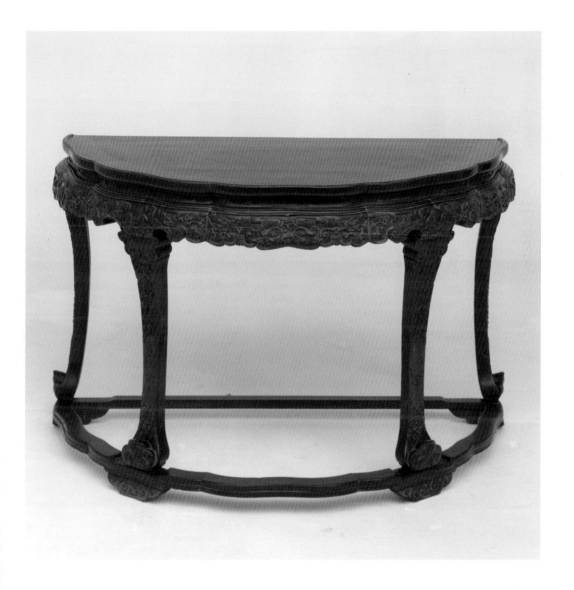

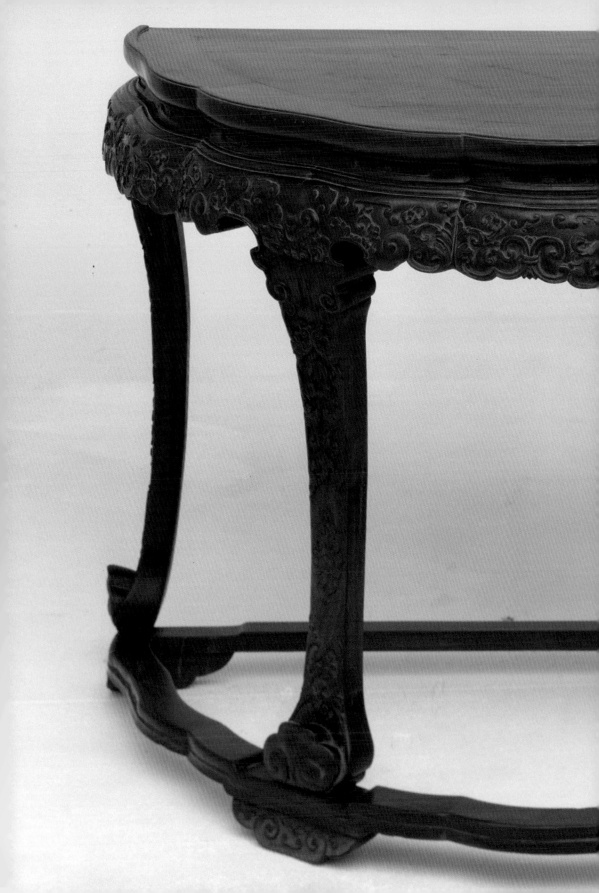

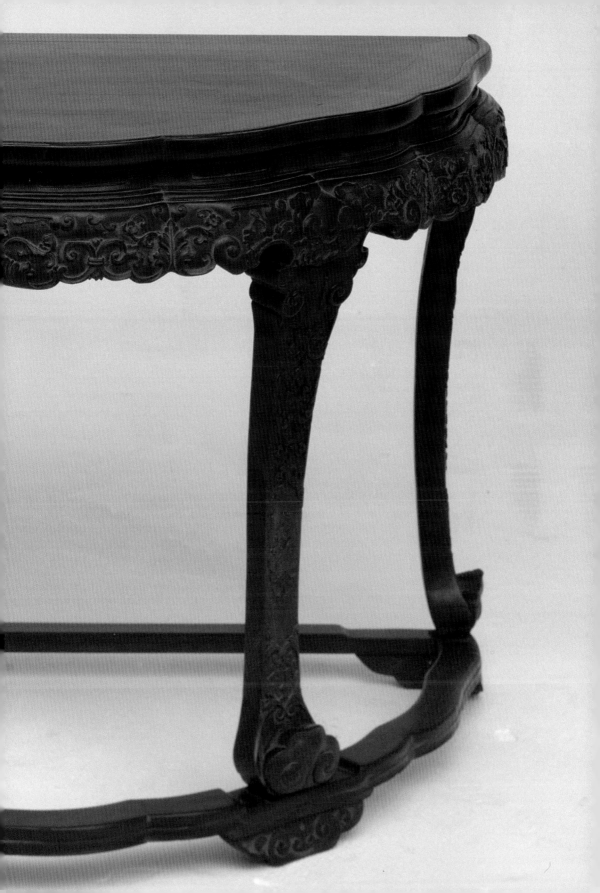

66
紫檀獨足圓桌
【清中期】
高90公分　直徑101公分

◎通體紫檀木製作。圓形桌面以紫檀木拼接為框，內鑲板心。面下一獨梃圓腿，插在底座圓孔中。圓足上端以四個雕花的托角牙子抵住桌面。底座為兩個弓形做十字交叉，並有相對的四個站牙。桌面可旋轉。

67
紫檀雕花半圓桌
【清中期】
高86.5公分　直徑110.5公分

◎通體紫檀木質地。桌面邊框用短料攢接成半圓形，側面冰盤沿。面下束腰，凸雕六塊雙龍紋絛環板。牙條浮雕西番蓮紋，正中垂如意紋窪堂肚，兩邊透雕雙龍紋牙條。桌腿上部雕西番蓮紋，兩邊起陽線。腿間安有弧形底棖，鑲有透雕雙龍紋的底盤，雙翻回紋足。

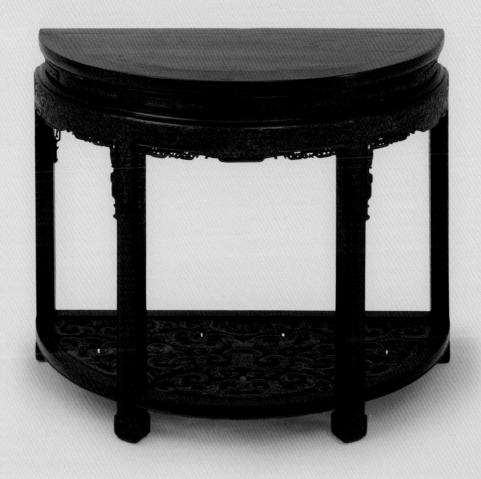

68
紫檀樺木心方桌
【明末清初】
高86公分　長92公分　寬92公分

◎通體為紫檀木製作。桌面由寬大的邊框攢接，內側打槽鑲裝樺樹癭木板心，外側平直邊沿。面下帶束腰，每面中部均設暗抽屜一具，抽屜臉上無拉手，用時須伸手從桌裡兒開啟。直牙條下有羅鍋棖加矮佬攢框式的牙子。方腿直下內翻馬蹄足。腿、棖等部件均為打窪做。

◎此桌俗稱「噴面式桌」。即桌面探出桌身。它適於棋牌等娛樂活動使用，四面的抽屜為放籌碼用。專用的棋牌桌在宋、元時期已經出現。它做工精細，樣式獨特，是明末清初時期家具精品。

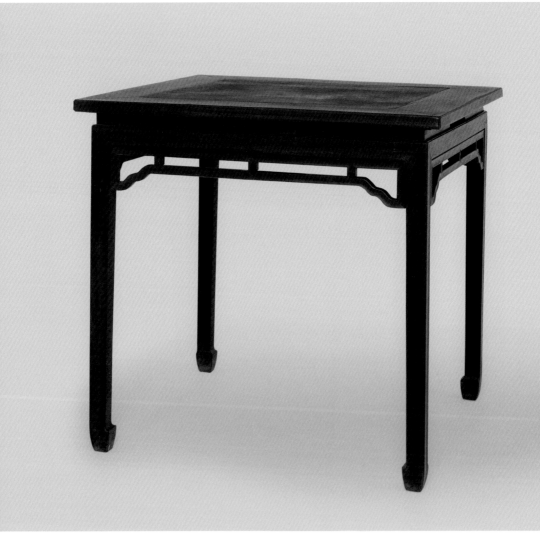

69
紫檀雕夔鳳方桌
【清早期】
高87公分　長96.5公分　寬96.5公分

◎此桌為紫檀木製作。桌面攢框鑲板心，邊框四邊沿打窪。面下帶束腰，相對的兩面束腰上分別安設兩具暗抽屜，抽屜臉上露出鎖眼。牙板下高拱羅鍋棖，兩端透雕夔鳳紋。四方腿直下，內翻馬蹄，足雕捲雲紋。通體打窪。

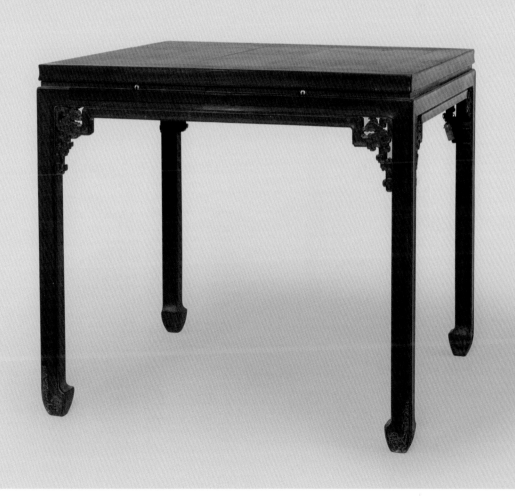

70

紫檀長桌

【明】

高79公分　長112公分　寬52.5公分

◎通體紫檀木製。桌面四角攢邊框鑲板心，側面冰盤沿。面下牙子加牙堵形成一圈。也稱替木牙子。牙板的牙頭與腿子相交處打槽，腿子上部也開槽，夾著牙頭與案面銜接。側腿之間裝雙橫根，飾打窪線條。此件為明式家具。

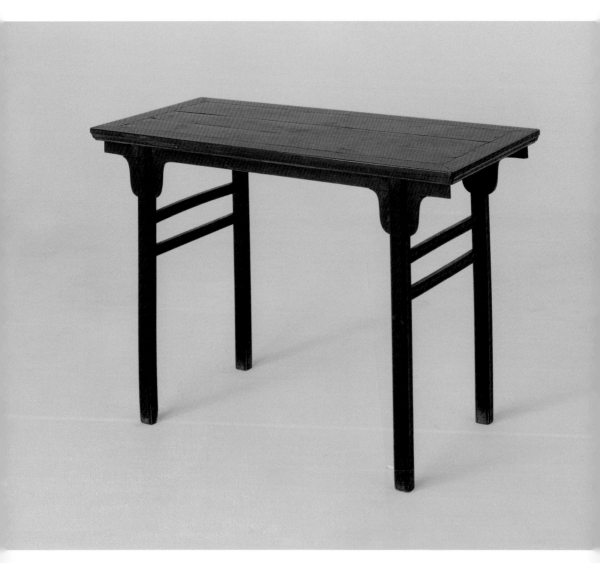

71
紫檀雕花結長桌
【明末清初】
高81.5公分　長105.5公分　寬35.5公分

◎通體為紫檀木製作。桌面攢框裝板，側面冰盤沿。無束腰，桌面與腿牙直接結合。壺門式牙子，在兩端的角牙處透雕兩枝花結，並在邊沿起陽線。圓腿直足，微帶側腳。

◎此桌造型簡練，明式家具特點較為突出。為明末清初時期的作品。

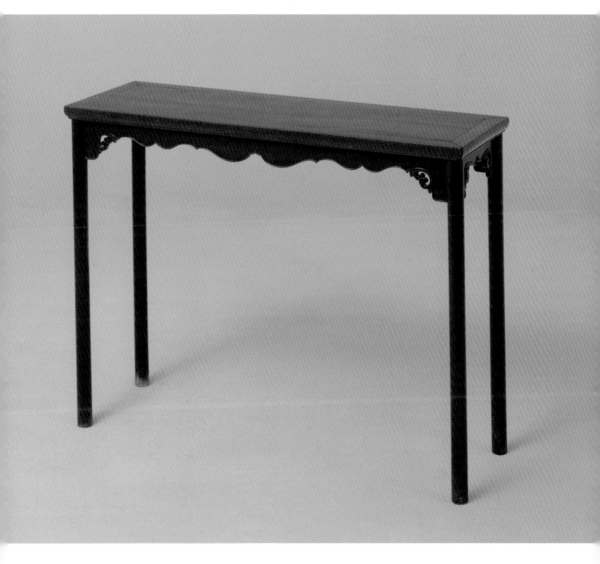

72
紫檀小長桌
【清早期】
高82公分　長99公分　寬35公分

◎此桌通體為紫檀木質地。桌面攢框裝板心，冰盤式面沿。由於無束腰，腿子之間高拱羅鍋棖緊抵桌面。有小牙板填充了腿根之間的空白。前後兩腿間以單根圓橫棖相連。圓腿微帶側腳。

◎桌為案形結構。通常以腿子的不同位置來區分桌案，腿子在桌面四角的為桌，縮進面沿的為案。由於此桌形體較小，所以稱之為案形結體的桌子。此桌造型、結構異常簡練，不施雕工而頗顯素雅。桌中每一部件的運用都恰倒好處。不用羅鍋棖則桌面略顯單薄；不用牙板則有失穩重，用之仍具秀巧之處。

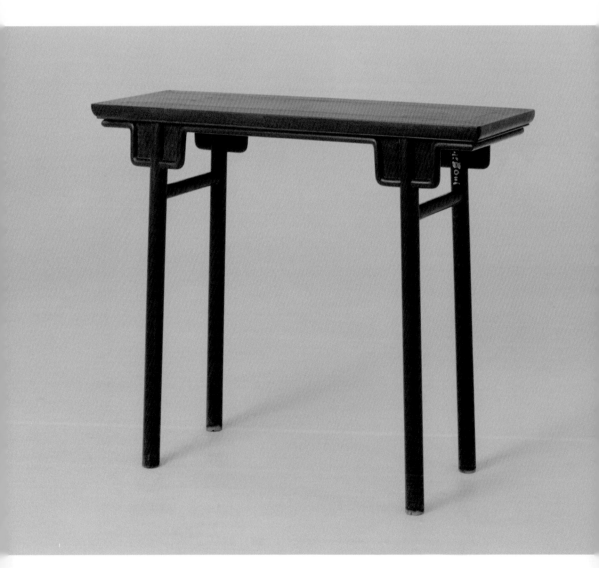

73
紫檀雕花長桌

【清早期】
高82.5公分　長90公分　寬36公分

◎通體紫檀木製作。桌面攢框鑲板心，側面冰盤沿。面下無束腰，壺門牙板緊抵桌面。牙板兩端鏤出雲紋牙頭，邊沿起陽線。圓腿直足，腿子上端開槽，夾著牙板雲頭與桌面相交，名為夾頭榫結構。側腿之間裝橫棖，鑲有上翻如意雲頭的條環板，在橫棖下有雕花牙條。

◎此桌是案形腿，由於體積較小，所以歸屬桌子類。根據檔案記載，此物原為絳雪軒之陳設，絳雪軒位於御花園內，是清早期家具精品。

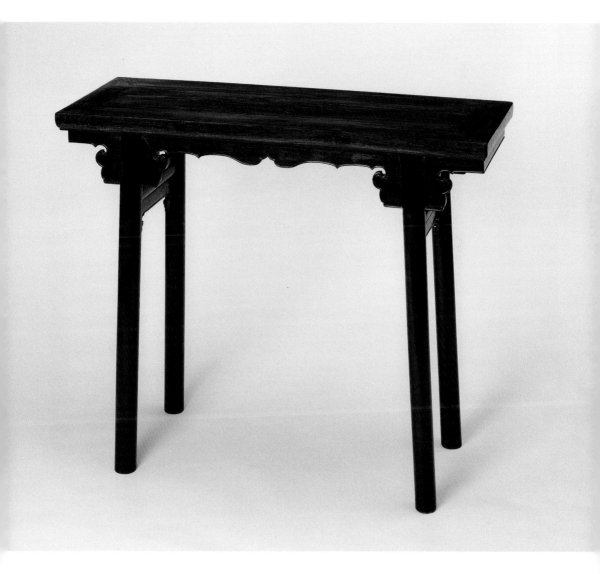

74
紫檀鑲卡子花長桌
【清中早期】
高85公分　長135公分　寬39公分

◎通體為紫檀木質地。桌為四面平式。桌面攢框鑲板。腿與桌面大邊、抹頭採用粽角榫連接。正面橫棖上有兩個三連方勝紋卡子花，側面則為一個雙連方勝紋卡子花。橫棖起雙邊線，內側鏟地雕螭紋，兩端用繩結將腿部浮雕的如意雲頭牙子，牢牢的捆綁在腿子上。方腿直足，下踩覆蓮頭。

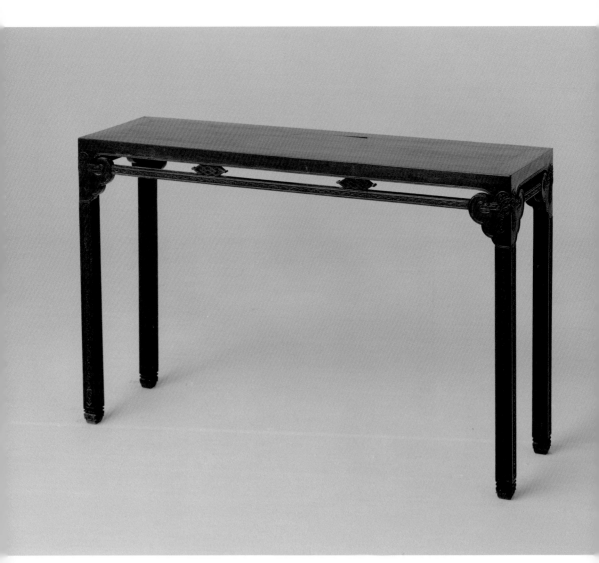

75

紫檀鑲條環板長桌

【清中早期】
高86.5公分　長142.5公分　寬78公分

◎通體為紫檀木製。面下無束腰，混面邊沿。腿之間有橫根，根與桌面之間鑲條環板，正面五個扁圓形開光，側面單一扁圓開光。

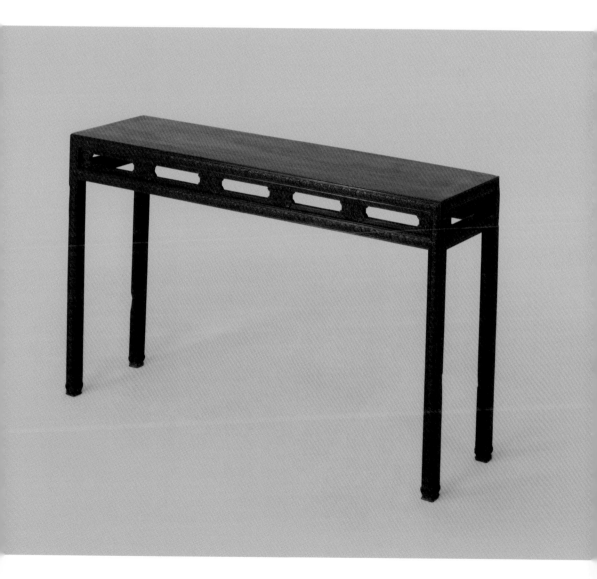

76
紫檀雕團螭紋長桌

【清中早期】
高88公分　長98.5公分　寬49.5公分

◎通體為紫檀木質地。桌面攢框。面沿平直，面下低束腰。牙條下高拱羅鍋棖。腿、牙內側夾角飾鏤空團螭紋及雲紋卡子花。桌子正反面各安有抽屜兩具。面沿、牙子和腿足均打窪線。方形直腿，大挖馬蹄足。

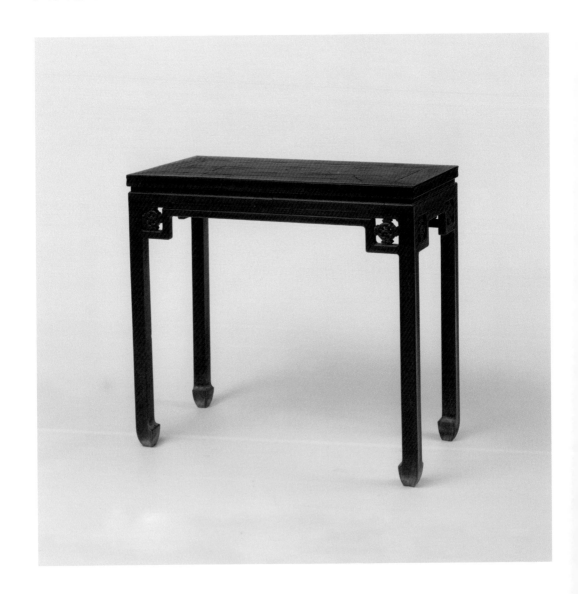

77
紫檀雕雲蝠紋長桌
【清中期】
高89公分　長191.5公分　寬69公分

◎通體為紫檀木質地。面的人邊、抹頭與腿子粽角榫相交，為四面平做法。案面與腿之間以浮雕雲蝠紋牙條鑲成圈口。腿間以橫棖連接，雕內翻長拐子紋四足。

◎此桌具備了案與几的特點，從它的整體尺寸看，更適宜做畫案。為乾隆年間作品。

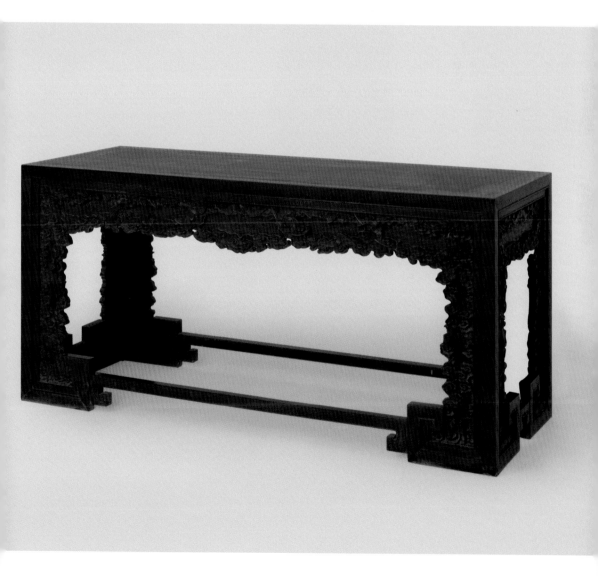

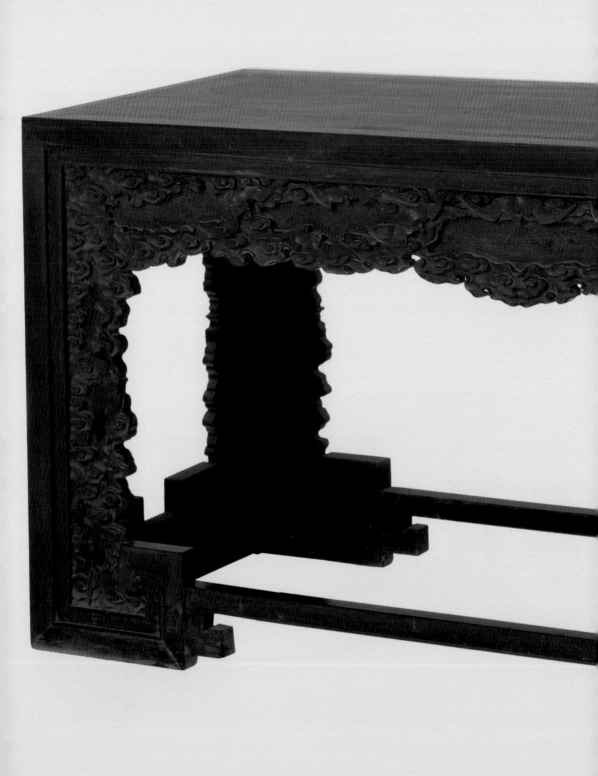

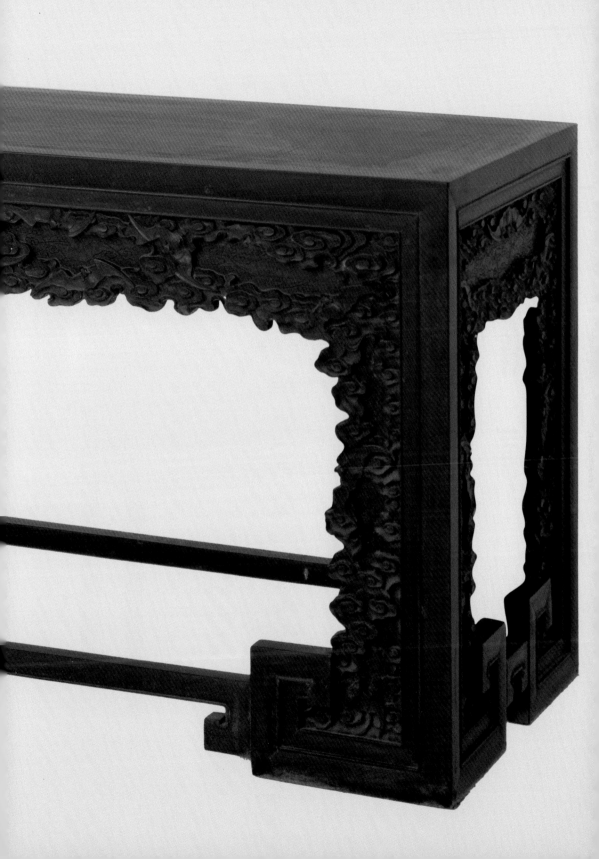

78
紫檀雕繩紋拱璧長桌
【清中期】
高86公分　長143.5公分　寬48公分

◎通體紫檀木質地。桌面攢框鑲板。面下高束腰，飾繩紋拱璧。牙條上浮雕玉寶珠紋。直腿下端內翻捲雲紋馬蹄。

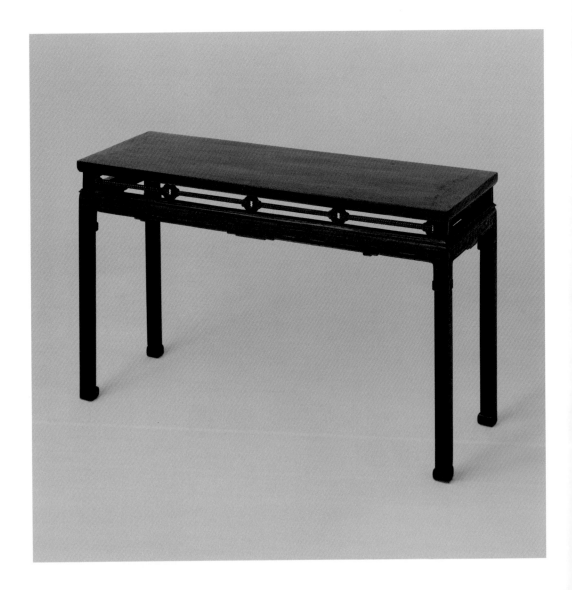

79
紫檀雕回紋長桌
【清中期】
高87公分　長191公分　寬45公分

◎通體紫檀木質地。桌面攢框鑲板心。側沿飾有陽線與腿子線條交圈。牙板兩端出牙頭，浮雕回紋。案型腿之間鑲圈口，皆飾陽線。腿下帶托泥。

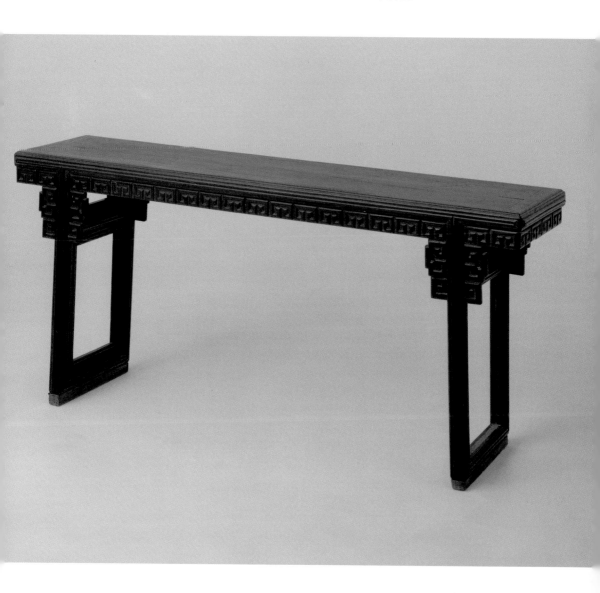

80
紫檀嵌琺瑯長桌

【清中期】
高84.5公分　長144.5公分　寬64公分

◎桌面以紫檀木四邊攢框，漆面心。面沿雕回紋，四角用西番蓮紋琺瑯片包角。面與桌腿之間裝飾一寶瓶。透空回紋牙子、托角牙及腿上皆嵌有西番蓮紋琺瑯片。直腿內翻回紋馬蹄。

◎此桌為乾隆年製做。

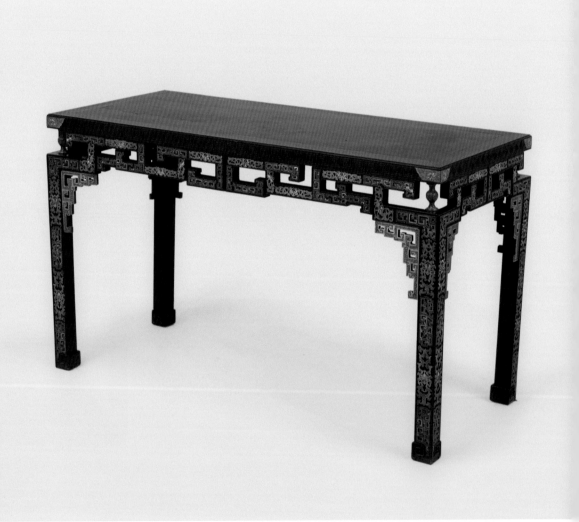

81
紫檀銅包角長桌
【清中期】
高86.5公分　長144公分　寬39公分

◎桌面用紫檀木四邊攢框鑲板心。側面冰盤沿線角。面下打窪束腰。桌角、束腰及牙、腿拱肩處，均包鑲銅飾件。券口牙子透雕夔龍紋。直腿內翻馬蹄。

◎此桌為乾隆年製做。

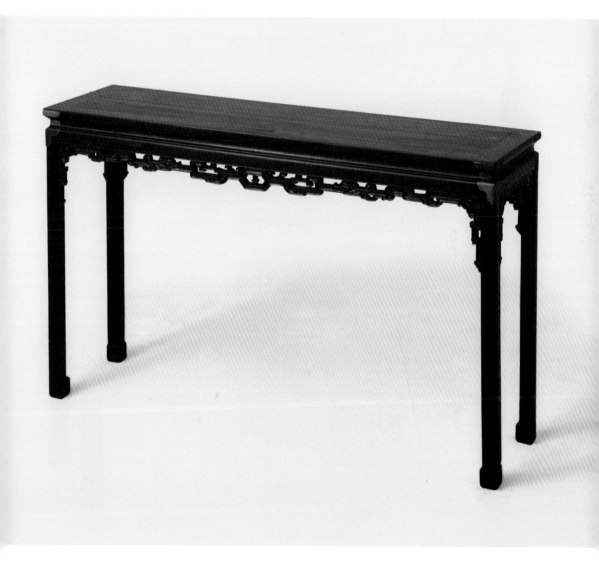

82
紫檀銅包角長桌
【清中期】
高87.5公分　長127.5公分　寬32.5公分

◎桌面以紫檀木攢邊框，鑲裝板心，側面冰盤沿。面下帶打窪束腰。桌面及束腰四角處均安有鍍金銅包角。牙條正中浮雕西番蓮紋。腿牙夾角處有雕刻西番蓮紋托角牙。拱肩處亦飾西洋花紋。四腿飾混面單邊線，鏨花銅鍍金套足。
◎此桌為乾隆時期作品。

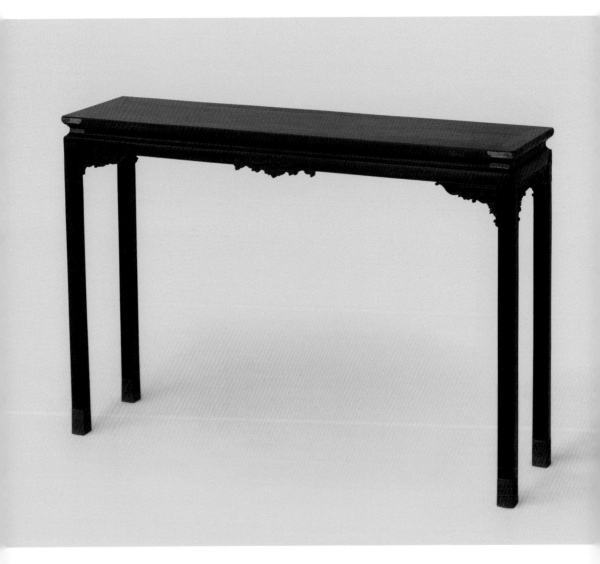

83
紫檀嵌銀絲仿古銅鼎式桌
【清中期】
高86.5公分　長115.5公分　寬48公分

◎此為紫檀木製作的仿古青銅鼎式桌。桌面邊沿飾回紋，面下有回紋束腰，托腮上起線，桌牙邊沿凸起，框上起線，框內回紋錦地雕夔龍紋，兩側牙條正中嵌獸面銜環耳。四腿外撇，側沿起框，上嵌回紋，框內繪雙龍紋，側沿起脊。
◎此桌仿古造型，工藝複雜精湛，給人典雅古樸之感。

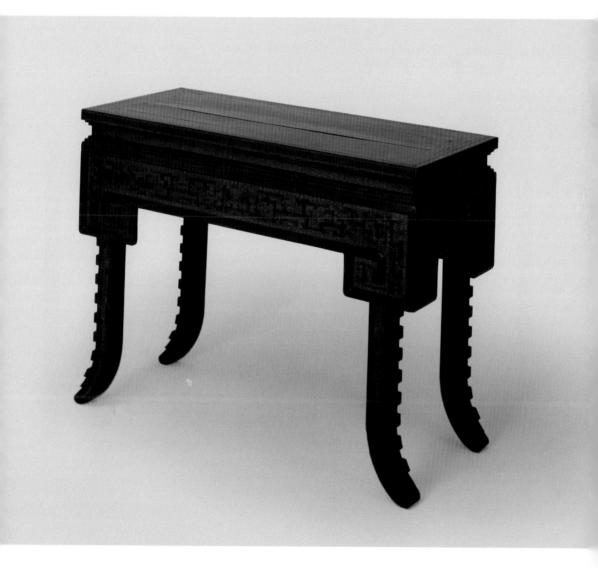

84
紫檀樺木心長桌

【清中期】

高86.5公分　長145公分　寬47.5公分

◎通體紫檀木質地。桌面攢框鑲樺木板心。四角均裝銅包角。側面冰盤沿下帶束腰，浮雕水波紋。牙條上雕變形獸面紋，雲紋牙頭。腿、牙相交處也飾銅包角。直腿下端有銅套足。

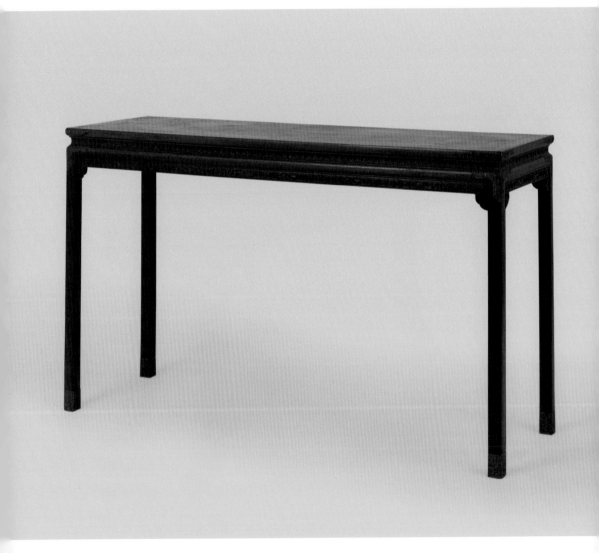

85
紫檀樺木心長桌
【清中期】
高85公分　長143公分　寬37公分

◎長桌為紫檀木製。光素桌面攢框鑲樺木板心，側沿混面。面下打窪高束腰，浮雕蕉葉紋。四腿直下，內翻捲雲足。四腿之間均安有硬角羅鍋棖。

◎此桌為典型的清式家具，製作於乾隆時期。

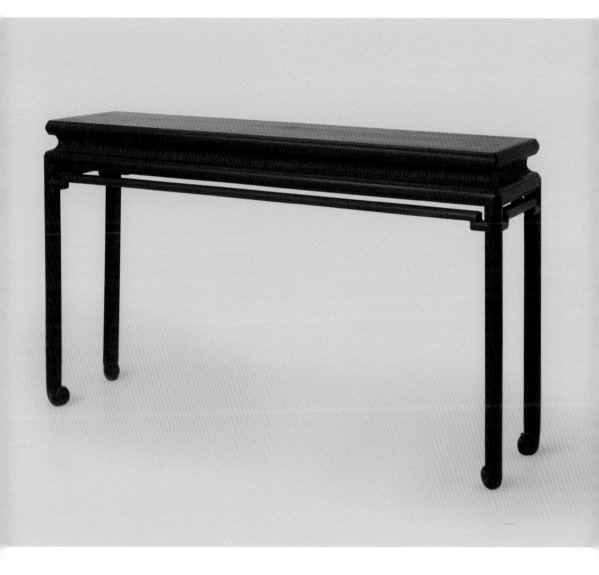

86
紫檀雕花長桌
【清中期】
高88公分　長174公分　寬45公分

◎通體為紫檀木製作。桌面攢框鑲板心。面下打窪束腰，並加裝蓮紋托腮。券形透雕西洋捲草紋花牙。直腿內翻捲草紋馬蹄。

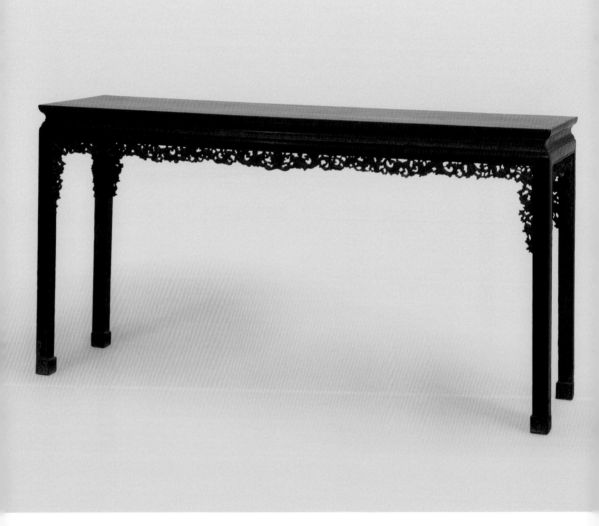

87
紫檀雕花長桌
【清中期】
高84.5公分　長145.5公分　寬39公分

◎通體為紫檀木質地。桌面攢框鑲板心。混面側沿。面下高束腰，並雕刻有雲龍紋。直腿下端由內向外翻捲，較為誇張的接足造型。

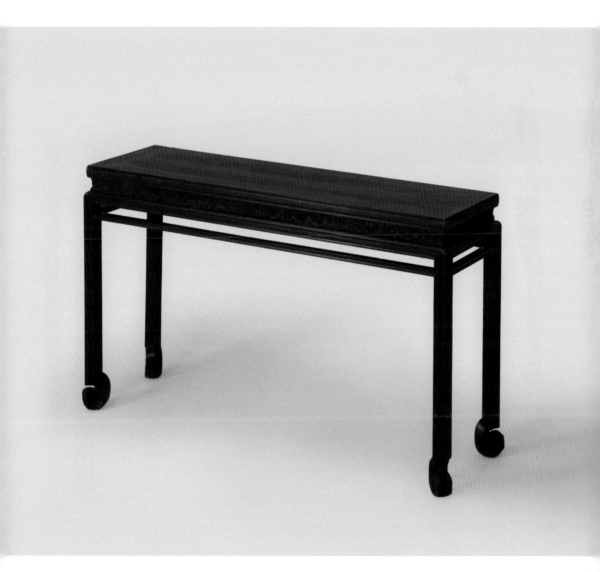

88
紫檀長桌
【清中期】
高87公分　長154公分　寬40.5公分

◎通體為紫檀木質地。桌面四角攢邊框鑲板心。面下束腰平直。券形曲邊牙子，雕刻西洋花紋。直腿內翻捲雲足。

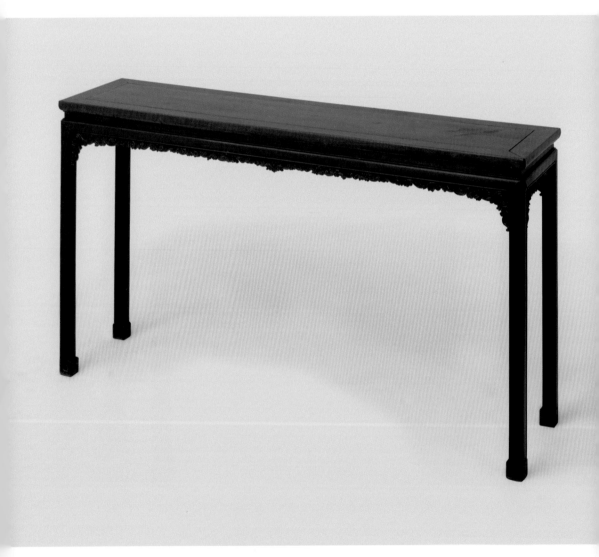

89
紫檀雕花長桌
【清中期】
高80公分　長130公分　寬59公分

◎通體為紫檀木質地。桌面攢框鑲板心。面下束腰平直。寬大的券形曲齒牙子，雕刻西洋花及獸面紋。直腿內側起陽線，捲雲式足。

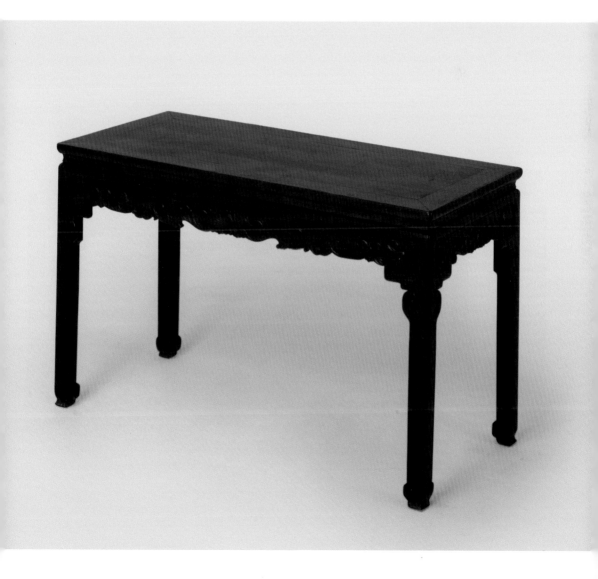

90
紫檀雕蕉葉紋長桌
【清中期】
高85公分　長185公分　寬68.5公分

◎通體為紫檀木質地。桌為四面平式。桌面攢框鑲板心。面下打窪束腰，雕刻蕉葉紋。大垂窪堂肚式牙子。直腿內翻馬蹄。

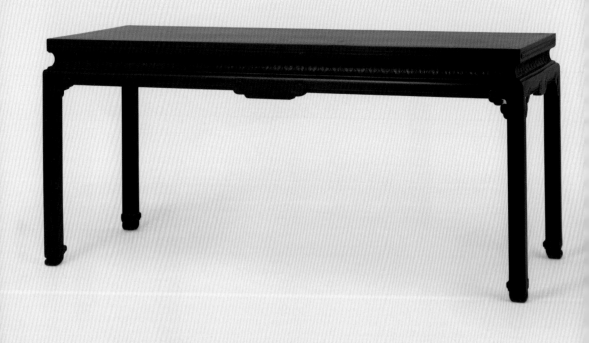

91
紫檀漆面長桌
【清中期】
高84公分　長195公分　寬50.5公分

◎此桌為紫檀邊框，漆心桌面。混面邊沿下帶打窪束腰。腿、牙內側夾角處有透雕夔龍紋托角牙子，兩側為券形牙子。直腿內翻馬蹄。

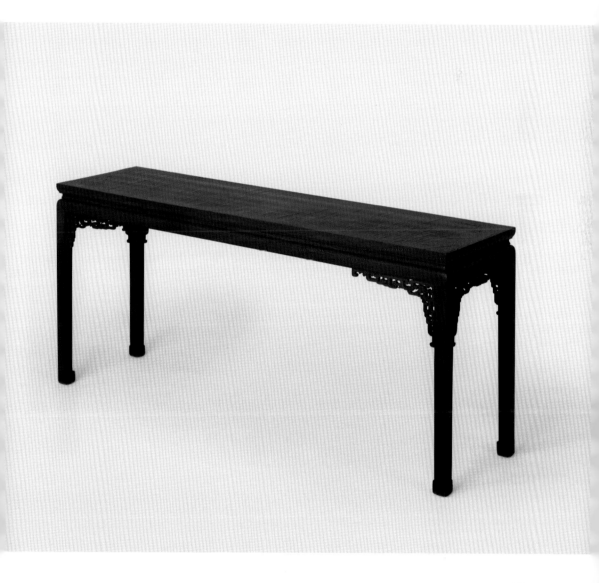

92
紫檀雕花長桌

【清中期】

高87.5公分　長95公分　寬42公分

◎通體為紫檀木質地。桌面攢框鑲板心，側沿平直。面下打窪束腰，雕刻連環繩紋、花結。上下加裝托腮。窪堂肚式牙子雕刻夔龍紋。直腿內翻回紋馬蹄。

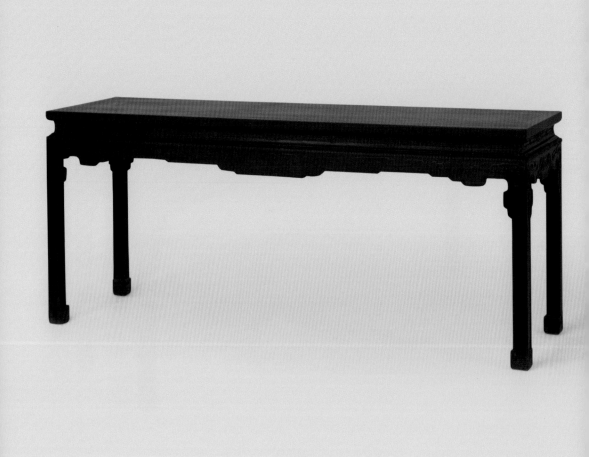

93

紫檀面嵌烏木萬字長桌

【清中期】

高85公分　長180公分　寬74公分

◎此桌為紫檀木製作。桌面上嵌烏木拼接組成的萬字錦紋，面下高束腰。腿子上部有寶瓶連接桌面。牙板上雕刻連環繩紋、繩結。腿、牙內側夾角有捲雲紋托角牙子。直腿內翻回紋馬蹄。

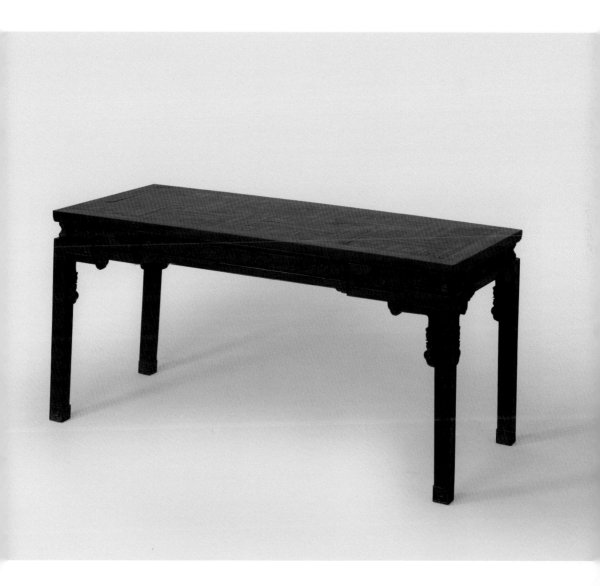

94
紫檀雕花長桌
【清中期】
高93.5公分　長207公分　寬64公分

◎通體為紫檀木製作。桌為四面平式。桌面為四邊攢框鑲板心。腿子與桌面粽角榫相連。透空捲雲紋、拐子紋牙子直抵面沿底部。直腿內翻回紋馬蹄。

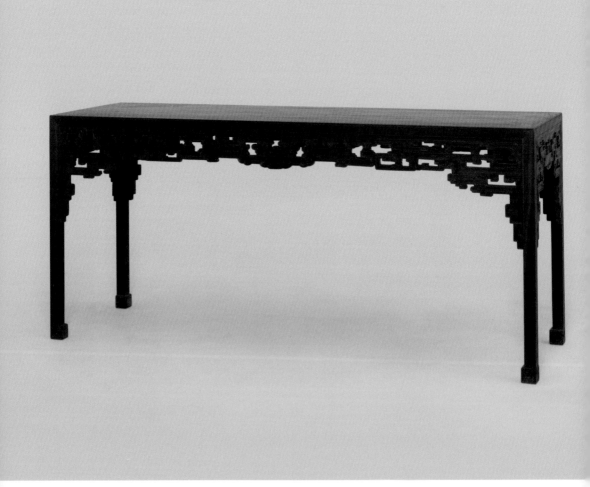

95
紫檀雕花長桌
【清中期】
高88.5公分　長174公分　寬45公分

◎通體為紫檀木製作。桌面攢框鑲板心。面下帶打窪束腰。曲邊券形牙板上雕刻虬紋。方腿內翻回紋馬蹄足。

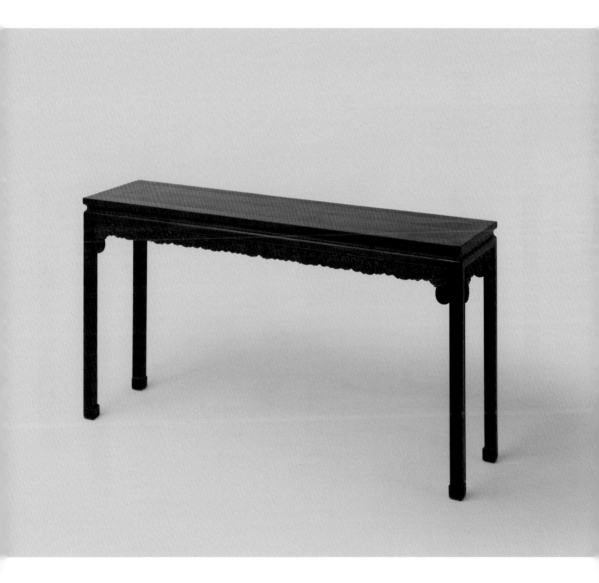

96
紫檀雕水紋長桌
【清中期】
高90公分　長152公分　寬48公分

◎通體為紫檀木製作。桌面攢框鑲板心，側沿平直。面下帶束腰，雕刻水波紋飾。腿與牙板內側起陽線交圈，夾角處裝有托角牙子。方腿直下，內翻回紋馬蹄足。

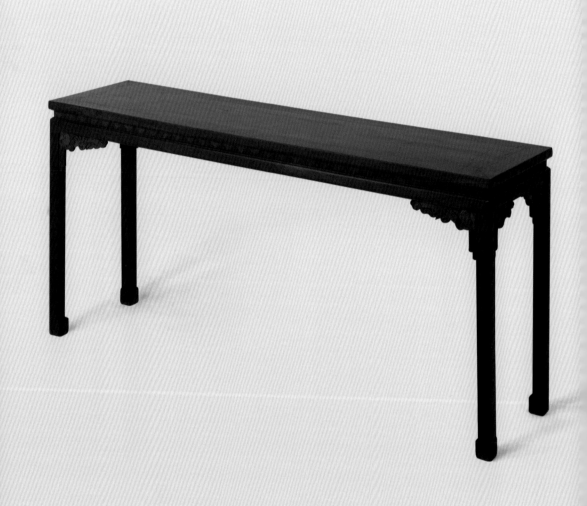

97
紫檀雕回紋長桌

【清中期】

高90.5公分　長161公分　寬45公分

◎通體為紫檀木質地。桌面攢框鑲板心，側沿平直。面下帶光素束腰。券形牙板下沿雕刻回紋及雲紋。直腿內翻回紋馬蹄。

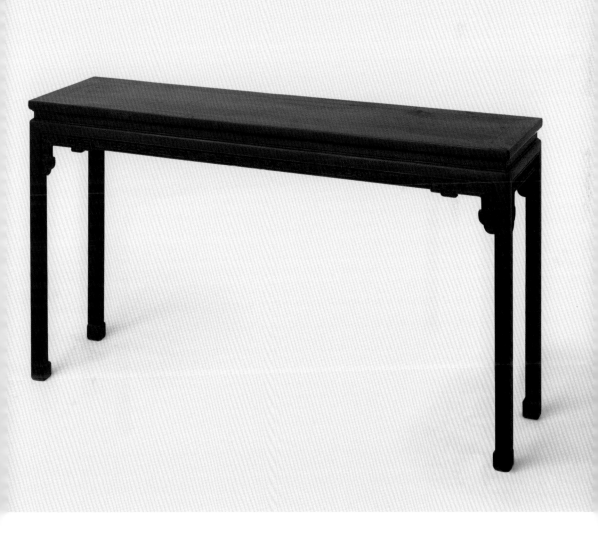

98
紫檀長桌
【清中期】
高84公分　長144公分　寬41公分

◎通體為紫檀木質地。桌面攢框鑲板心。側面冰盤沿。面下光素打窪束腰，上下有托腮。牙板下沿雕刻回紋。直腿內翻馬蹄足。

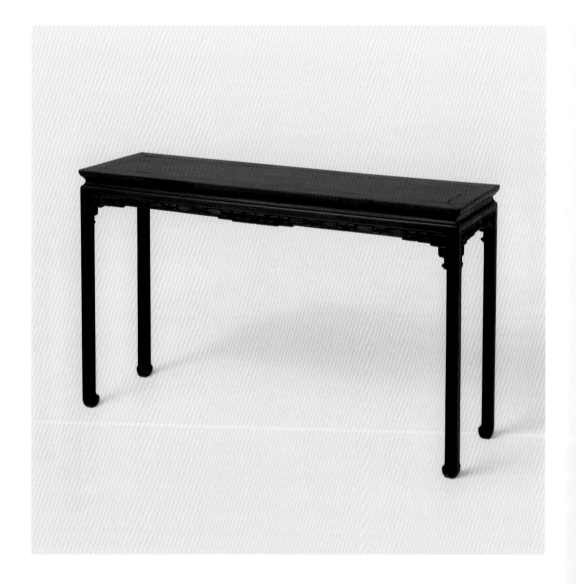

99
紫檀長桌

【清中期】
高86公分　長216公分　寬64公分

◎此桌為紫檀木製作。桌面攢框鑲板心。面下打窪高束腰，加裝托腮。窪堂肚式牙板，兩端飾雲紋。直腿內翻馬蹄。

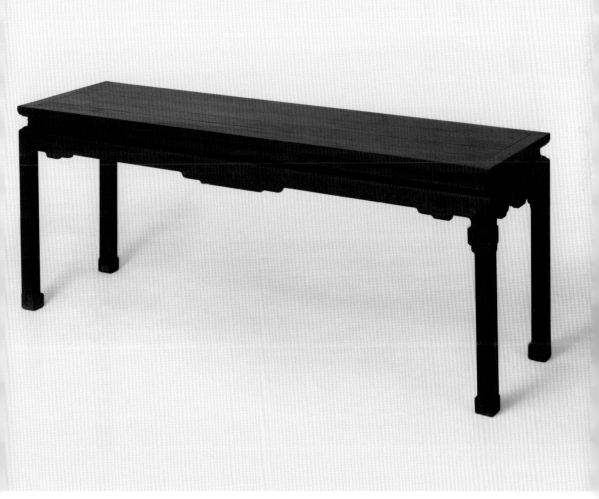

◎通體為紫檀木製作。桌面攢框鑲板心。面下束腰浮雕回紋。牙板中部窪堂肚式，雕刻回紋，兩端呈階梯狀。直腿內翻回紋馬蹄足。

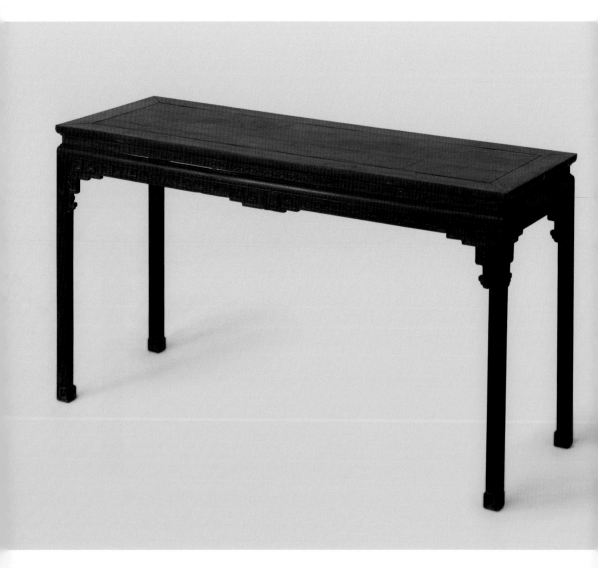

101
紫檀雕捲雲紋長桌
【清中期】
高87公分　長135公分　寬34.5公分

◎通體為紫檀木製作。桌面攢框鑲板心，無束腰。牙板直抵桌面下沿，中部雕刻捲雲紋，直腿內翻回紋馬蹄足。

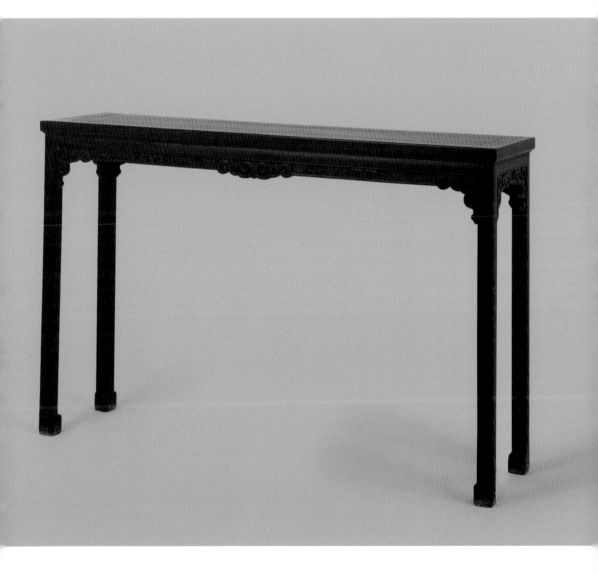

102
紫檀雕拐子紋長桌
【清中期】
高83公分　長71公分　寬143公分

◎通體為紫檀木製。桌面攢框鑲板心，側面冰盤沿。面下帶束腰，下邊加裝蓮瓣紋托腮，束腰透雕拐子紋。牙板中部窪堂肚，兩邊透雕捲草紋托角牙。直腿內翻馬蹄足。

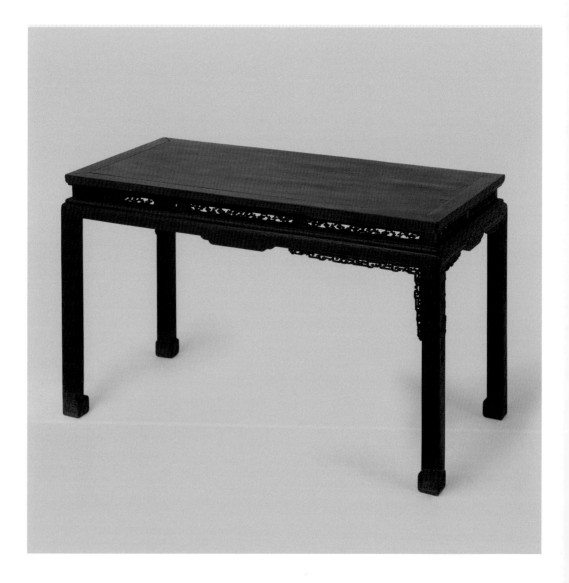

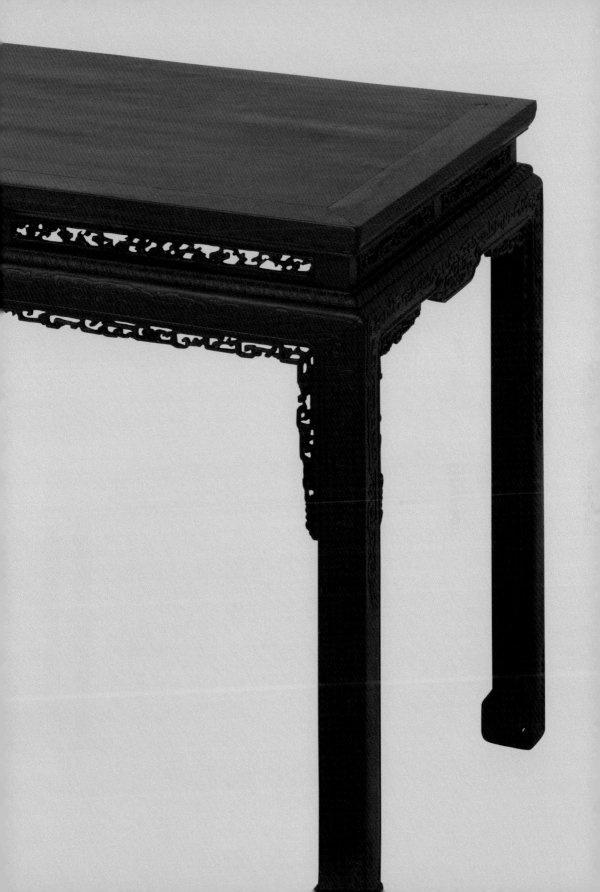

103
紫檀鑲雕花條環板長桌
【清中期】

高84.5公分　　長172.5公分　　寬46.5公分

◎此桌紫檀木質地。光素桌面，混面面沿。四腿上端旋出寶
瓶式，與桌面銜接。正、側面棖子裡腿交圈。棖與桌面之間
矮佬做成寶瓶式，並分成三格，每格鑲雕花條環板。圓腿下
端飾寶瓶式足。

故宮收藏　你應該知道的200件紫檀家具

104
紫檀漆面長桌
【清中期】
高85.5公分　長160.5公分　寬40公分

◎紫檀攢邊框，漆心桌面，側沿飾皮條線。面下束腰打窪。腿子之間裝橫棖，有矮佬連接棖子與牙板。正面跨度較大，施四個矮佬，側面只有一個矮佬。方形直腿。腿、牙均飾皮條線。

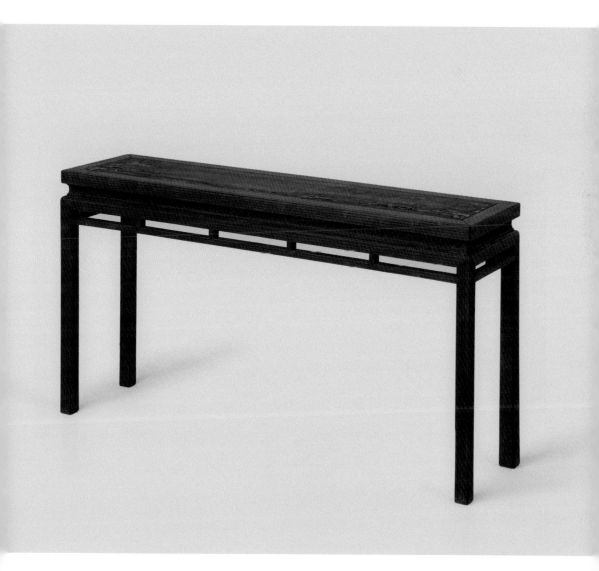

105
紫檀雕蓮瓣紋長桌

【清中期】
高92公分　長192.5公分　寬48公分

◎通體為紫檀木製。桌面攢框鑲板心，側面冰盤沿。面下帶打窪束腰，加裝上下托腮，牙板上沿雕刻蓮瓣紋，牙板與腿子內側夾角處有透雕拐子紋托角牙。直腿內翻回紋馬蹄足。

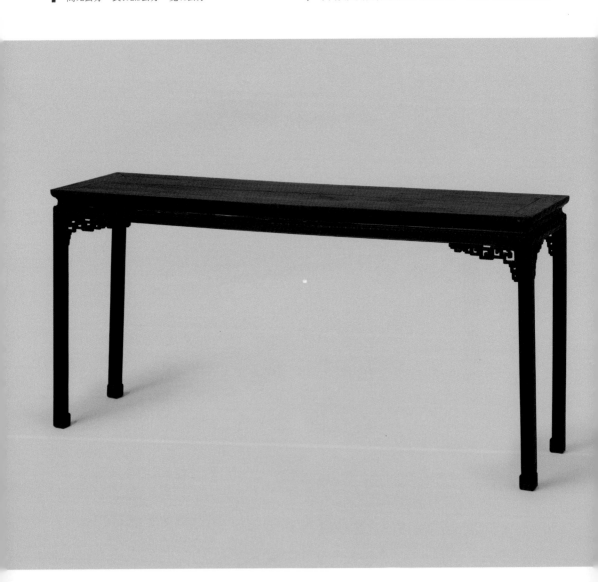

106
紫檀雕回紋長桌
【清中期】
高85公分　長185公分　寬68.5公分

◎長桌用紫檀木製成。桌面攢框鑲板，側面冰盤沿上雕綯環線。面下打窪束腰浮雕蕉葉紋。束腰下有托腮。牙條中間垂窪堂肚，浮雕玉寶珠紋，兩端雕刻回紋。直腿內翻雲紋足。

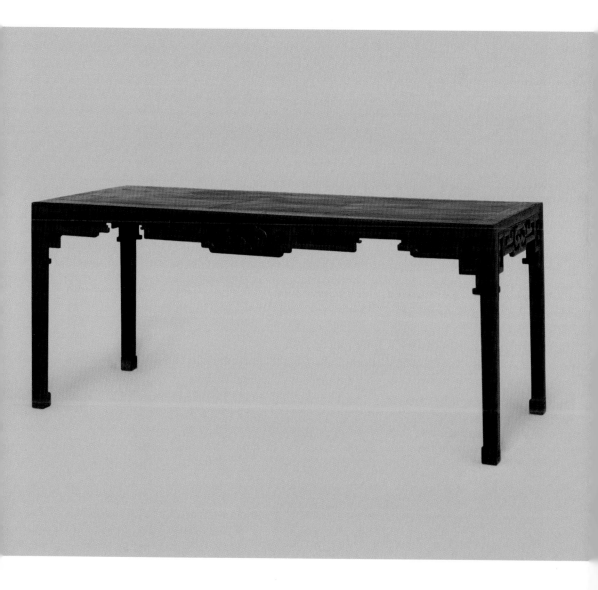

107
紫檀雕花嵌螺鈿長方桌
【清中期】
高87公分　長167公分　寬70公分

◎長桌為紫檀木製。攢框桌面，側沿起雙邊線。面下帶束腰。飾灑金嵌螺鈿蝠紋及纏枝蓮紋。束腰下加裝托腮。牙板呈階梯狀，中央垂窪堂肚。方材直腿，描金回紋足。面沿、牙板及腿上均有張照描金繪靈芝、梅、蘭、竹、菊等花卉紋飾。面沿及牙板上陰刻填金張照題詩及款識。

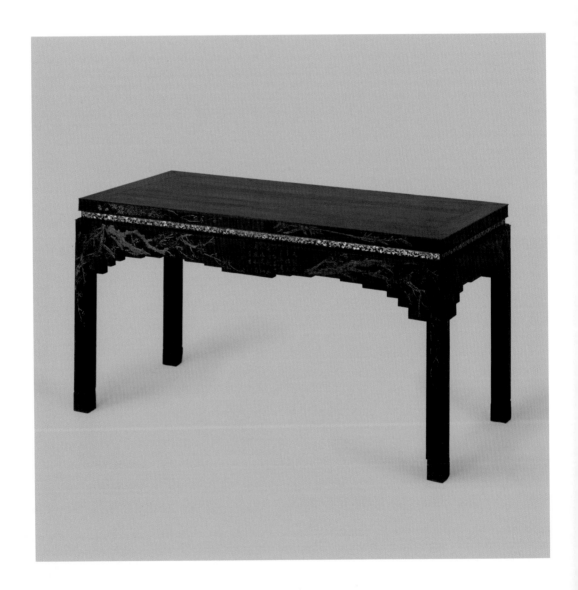

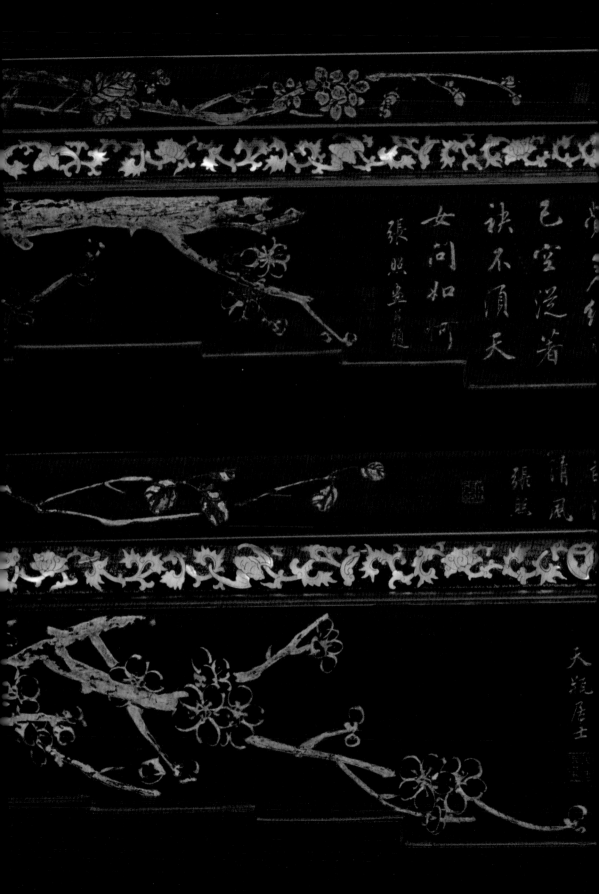

常
乞空濯着
决不顶天
女问如何
張照畫並題

清風
張照

天瓶居士

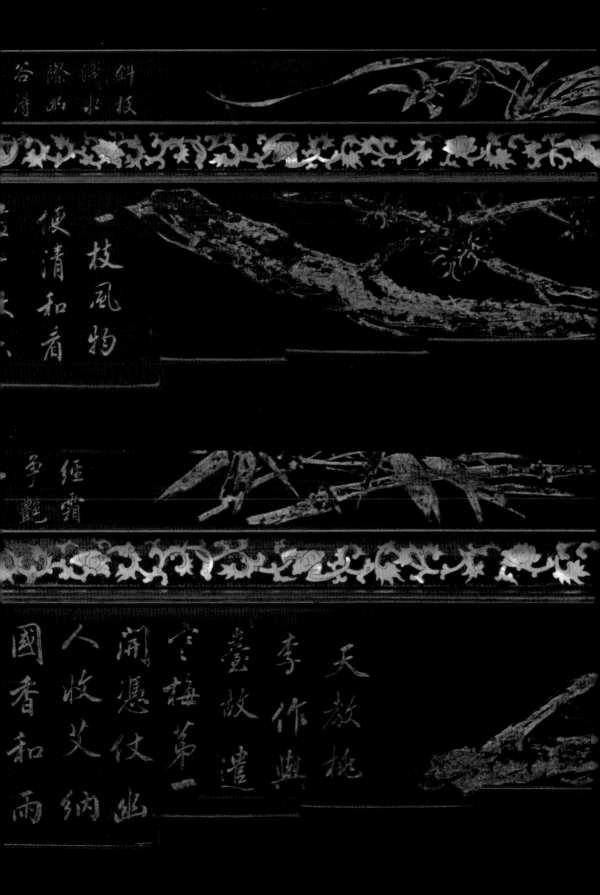

斜枝
水
除幽
谷净

一枝風物
便清和看

經霜
爭艷

天放杖
李作典
盞故遣
官梅第一
開愚仗幽
人收艾納
國香和雨

108
紫檀雕結子花長桌
【清中期】
高87公分　長157.5公分　寬56公分

◎桌為紫檀木製。桌面攢邊鑲落堂板心，板心上髹菠蘿漆與框邊齊平，側面冰盤沿。面下帶束腰，雕結子花並鋄出菱形開光，束腰上下有托腮。牙條透雕攢拐子紋，兩側腿間安橫根，橫根上有透雕拐子紋條環板，下鑲攢拐子紋擋板，羅鍋式底根，卷書式足。

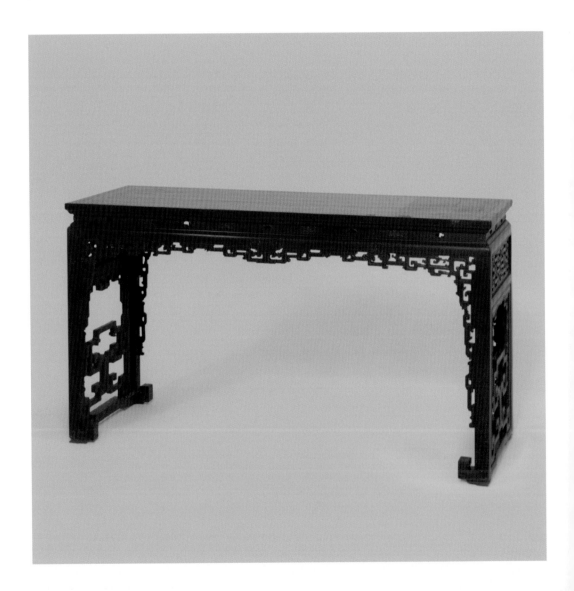

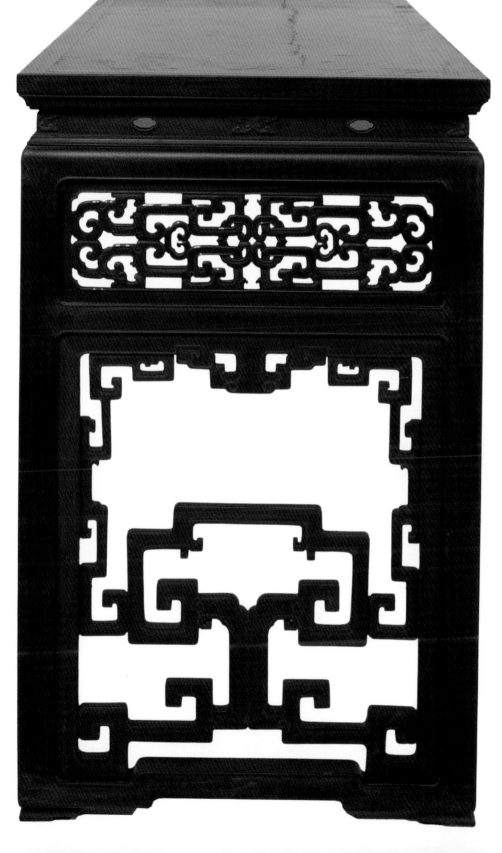

109
紫檀雕捲草紋長桌
【清中期】
高87公分　長191公分　寬56.5公分

◎通體為紫檀木質地。典型的四面平式。面側沿浮雕捲草紋，面與腿內側夾角處有透雕捲草紋角牙，兩腿之間攢接拐子紋加硬角羅鍋根。根子與桌面有透雕捲草紋卡子花連接，根子及腿均浮雕捲草紋，內翻回紋馬蹄。

◎此桌為典型的清式家具風格，製作於乾隆時期。

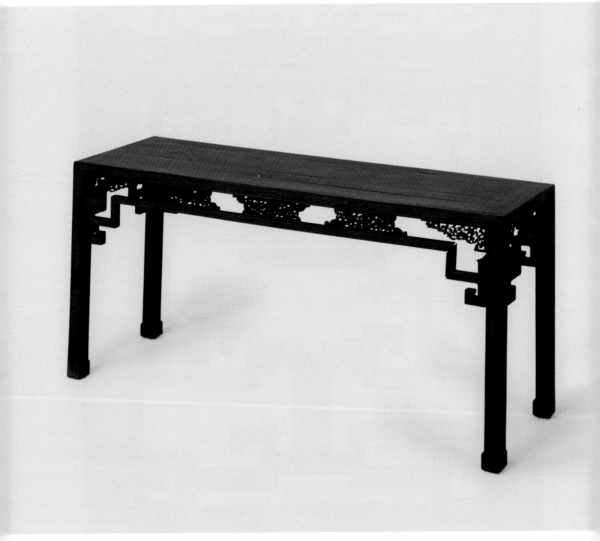

110
紫檀長桌
【清中期】
高81公分　長116公分　寬39公分

◎通體紫檀木質地。光素桌面，攢框鑲裝板心，側面冰盤沿。面下有束腰，浮雕條環線。束腰下有托腮，以短料攢接拐子紋牙條。四腿及牙條裏口起線，並交圈。內翻回紋馬蹄。

◎用短料攢接是清朝蘇作家具的一個特點。此桌帶有明顯的清式家具風格，為乾隆時期作品。

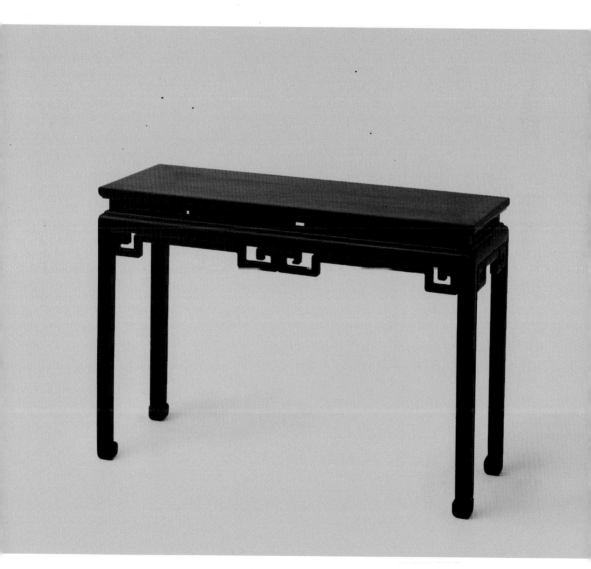

111
紫檀長桌
【清中期】
高88.5公分 長174公分 寬45公分

◎長桌為紫檀木質地，四面平式造型。桌面與腿直接用粽角榫連接，以攢欀的手法做成橫棖和角牙，以連接和固定腿足。橫棖與桌面之間有四個矮佬支撐。方腿，內翻回紋馬蹄。

◎此桌原為養心殿所用之物。養心殿位於隆宗門內，清雍正皇帝以後，成為皇帝起居和處理日常政務的地方。為典型的清式家具風格，製作於乾隆時期。

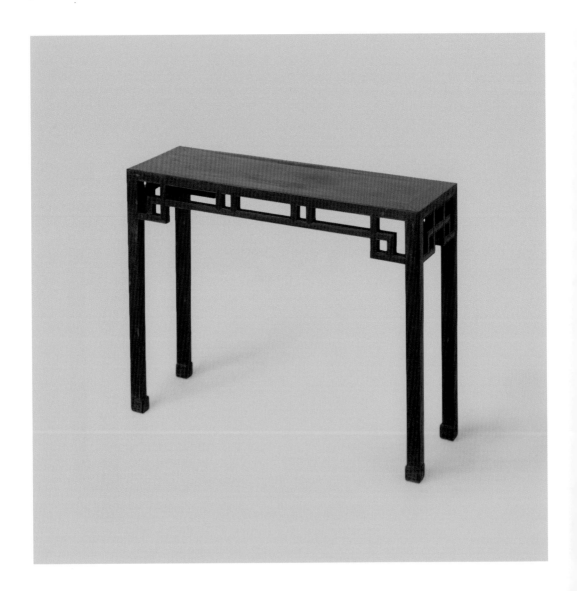

112
紫檀雕夔紋長桌

【清中後期】
高87公分　長202公分　寬45公分

◎通體為紫檀木質地。攢框鑲板心桌面，面沿下高束腰雕刻
拐子紋。窪堂肚式牙子雕刻海水江崖及荷花紋。腿、牙內側
夾角處有透雕西洋捲草花紋托角牙。腿子為展腿式，內翻馬
蹄足。

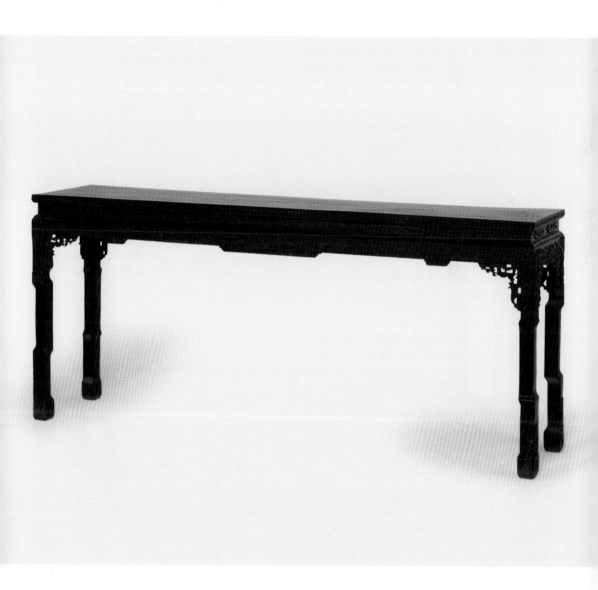

113
紫檀雕花長桌
【清中後期】
高82公分　長141公分　寬34公分

◎此桌以紫檀木攢邊框，桌面鑲板心。面下高束腰浮雕條環線及捲草紋。腿子上部呈寶瓶式。窪堂肚式牙子飾變體饕餮紋。兩邊有短料攢接的角牙。腿子上下加裝橫棖，為案形腿。

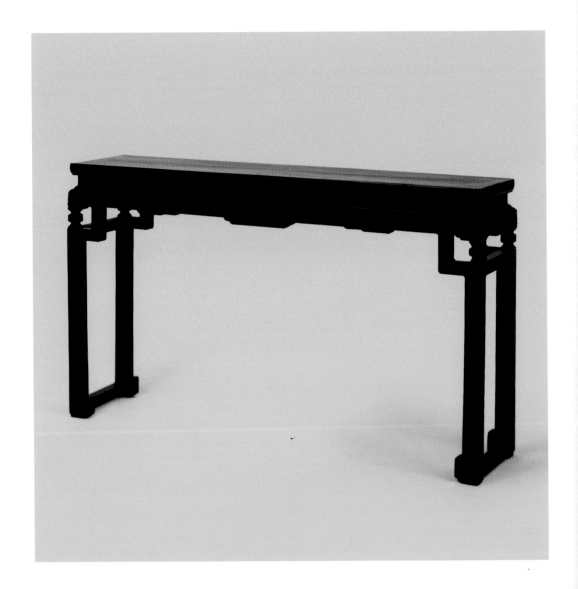

114
紫檀雕西洋花長桌

【清中後期】

高83公分　長82.5公分　寬45.5公分

◎通體為紫檀木質地。桌面攢框鑲板心光素，側沿平直。面下高束腰。透雕西洋花紋牙子，高探到面沿底部。展腿上端雕西洋捲草花紋，下端高捲花葉紋足。此桌雕工繁瑣，為清中後期製作。

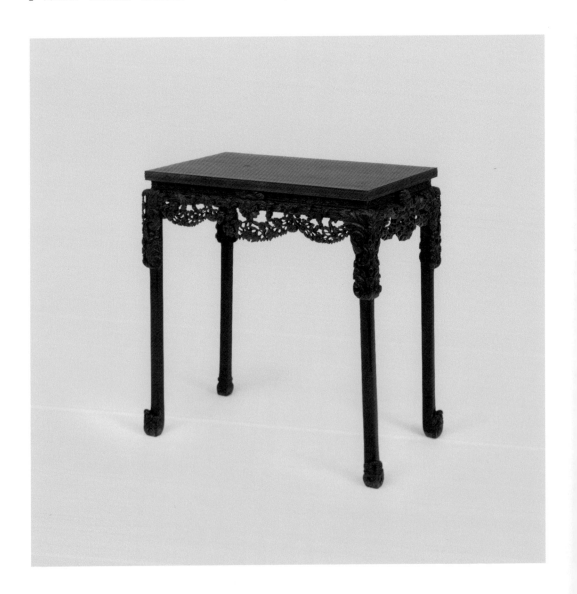

115
紫檀雕花長桌

【清晚期】
高89公分　長175.5公分　寬70公分

◎通體為紫檀木質地。面下腿子上部圓雕成四個短柱。腿間羅鍋棖子上有雕刻蓮瓣紋的矮佬，呈短柱樣，並分出六格，格內鑲有拐子紋及梅花的條環板。腿子鏇成立柱式，足下連接托泥。

◎此件家具成做於清朝末期，俗稱為「海派家具」。

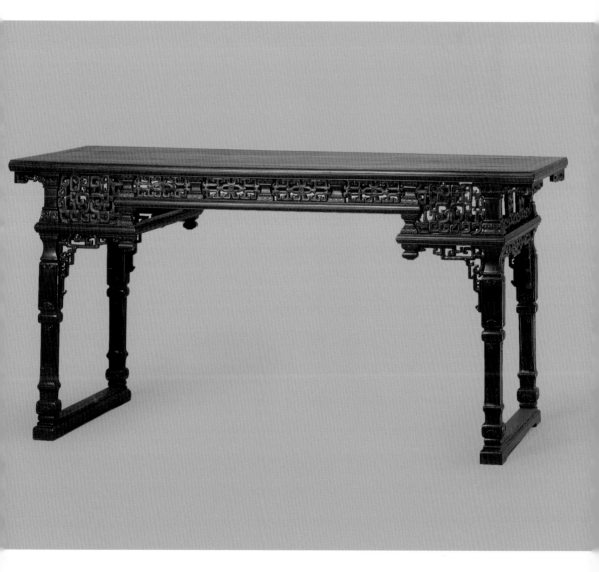

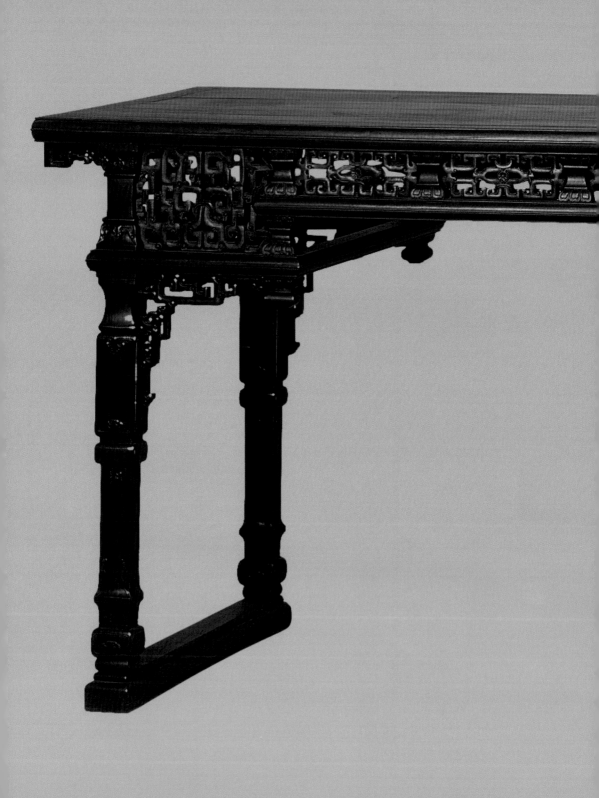

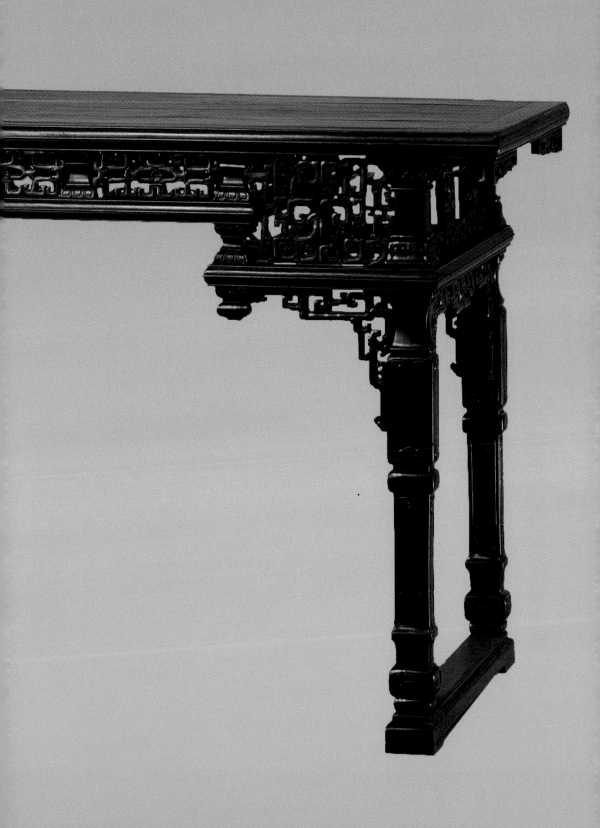

116
紫檀雕勾蓮紋長桌
【清中晚期】
高86公分　長192公分　寬44.5公分

◎通體為紫檀木質地。桌為四面平式。桌面攢框鑲板心，側沿飾萬字紋，腿子與桌面邊框以粽角榫相交。面下無束腰，寬大的券形牙板直抵桌面下沿，並透雕勾蓮紋。直腿上滿雕萬字紋。

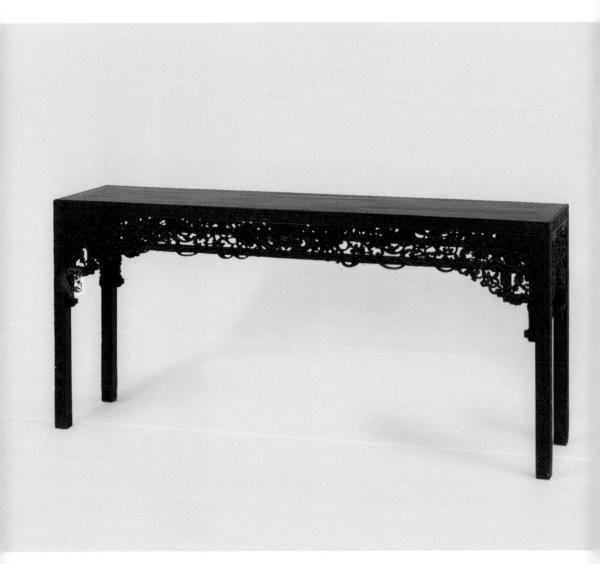

117
紫檀條案
【明】
高86公分　長236公分　寬42公分

◎通體紫檀木質地，案面攢框鑲板。側面冰盤沿，面下無束腰，長牙條緊抵案面。牙板兩端大挖雲紋牙頭。圓腿直足，上端開槽夾著牙頭，並與案面相交。側面兩腿之間裝雙橫棖。四腿側腳收分明顯。

◎此案形體較大，通體用紫檀製作，材質非常難得。製作於明朝，為典型的明式家具。

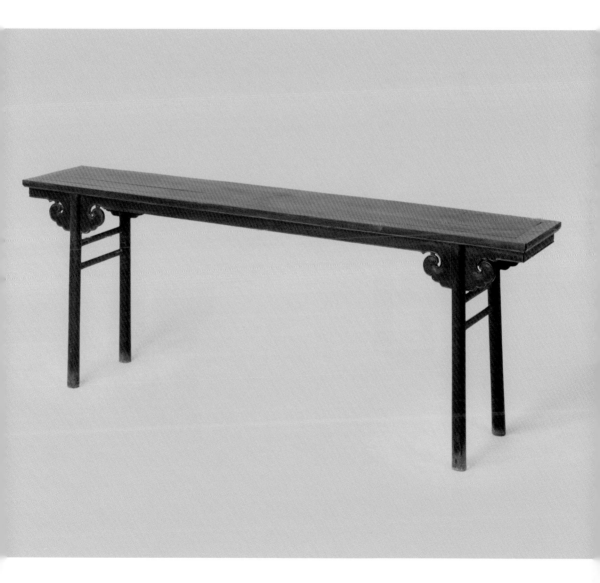

◎書案通體為紫檀木質地，案面攢框裝板心。側沿中間及下沿起陽線。面下無束腰。腿子上做雙混面雙邊線，並且在上段打槽裝牙板。腿子夾著牙頭與案面相交，此為夾頭榫結構。前後腿之間以攋架式結構相連，案形腿結構，下端裝有托泥。

◎從條案所用大料以及造型來看，器物頗具厚重。同時也可從案腿上看到家具與建築的密切關係。此案為明代器物。它用料上乘，整體古樸無華，在明式家具中用此紫檀大料堪稱經典之作。

118
紫檀書案
【明】
高85公分　長233公分　寬93公分

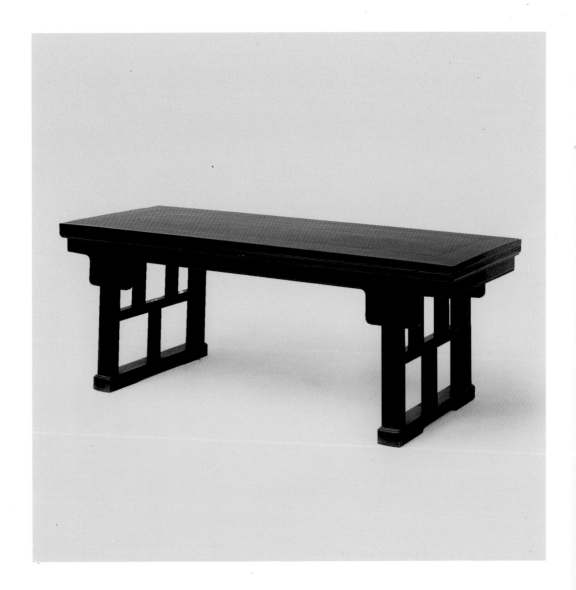

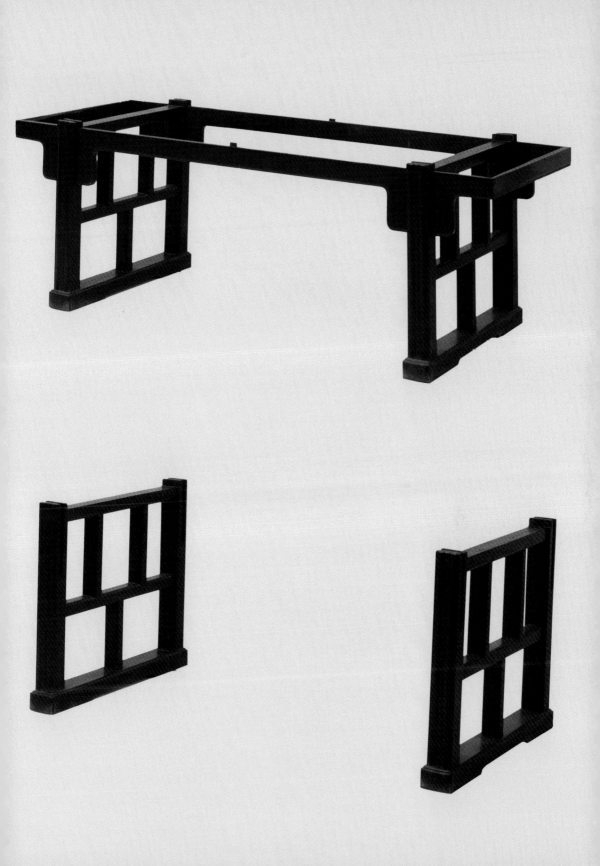

119
紫檀雕花平頭案
【明】
高91.5公分　長305公分　寬64公分

◎此案為紫檀大料製成，案面為板材拼粘。牙板雕捲草及鳳鳥紋，並貫穿兩腿，與牙堵交圈，並直抵案面下沿。牙板與腿子相交處出牙頭。腿子上端開槽，夾著牙頭與案面銜接。名為夾頭榫。腿子正面做雙混面雙邊線。案形腿中間以橫根分出上下兩格，均裝有條環板，下端承托泥。

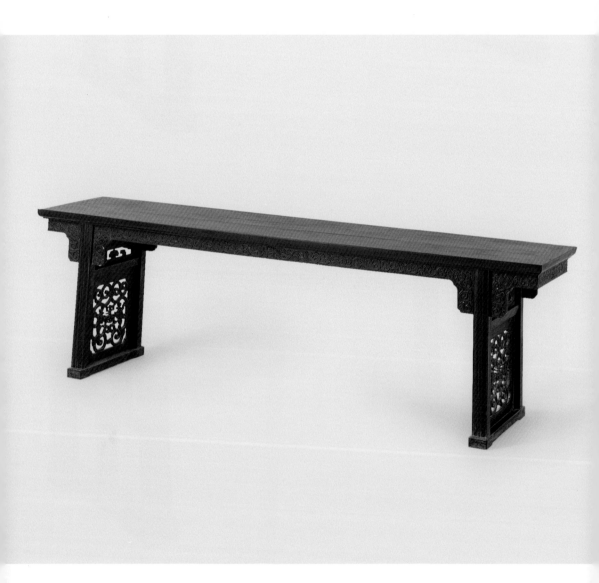

120
紫檀雕靈芝畫案
【明末清初】
高84公分　長171公分　寬74.4公分

◎此桌用紫檀木大料製成，案面攢框鑲板。面下帶束腰。几案式腿向外膨出後又向內兜轉，與鼓腿膨牙式相仿。兩側足下有托泥相連，中部向上翻出靈芝紋雲頭，除桌面外通體雕刻靈芝紋。

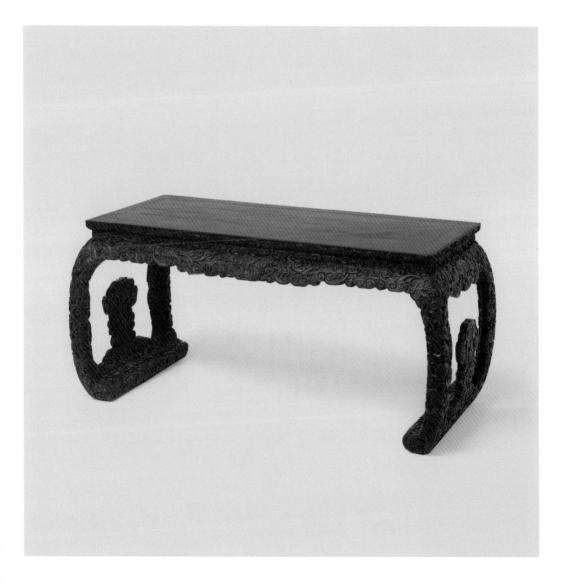

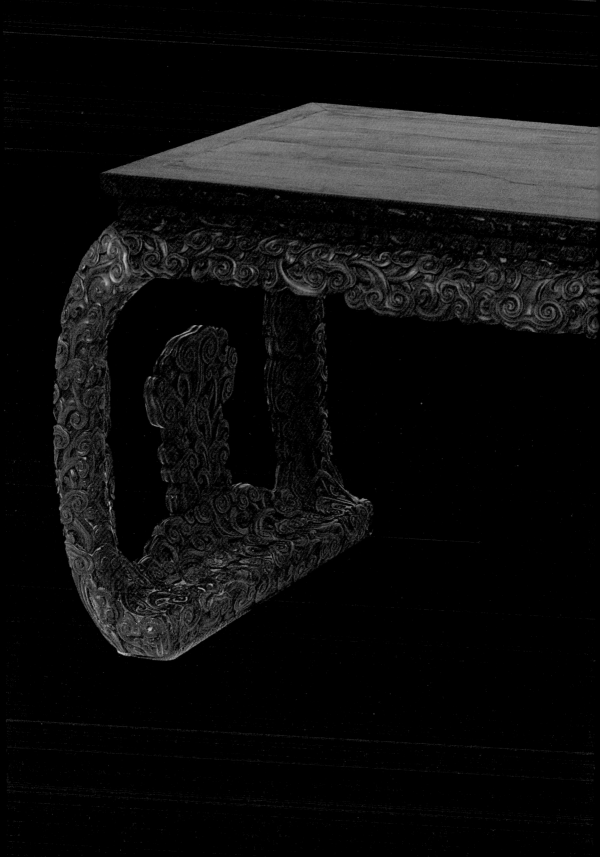

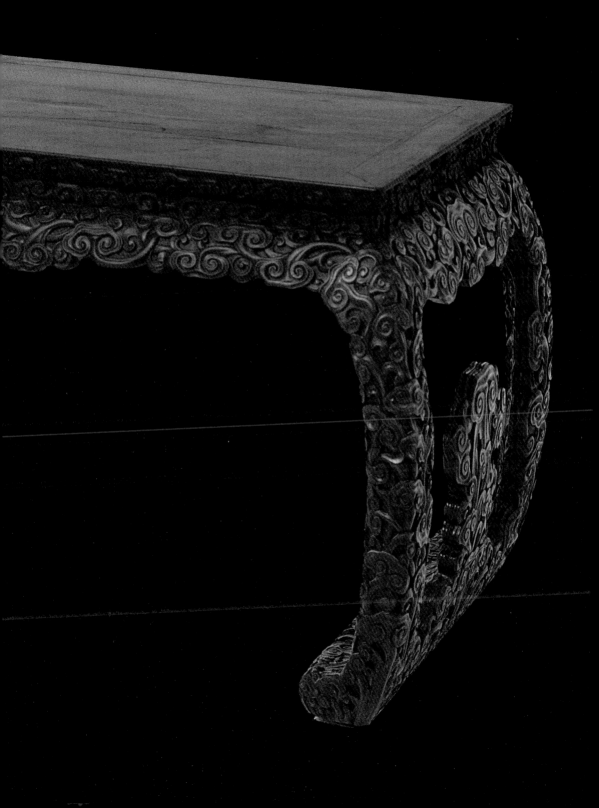

121
紫檀大畫案
【明末清初】
高88.5公分　長231公分　寬69公分

◎通體為紫檀木製作，案面為噴面式，面沿平直。面下有光素的束腰。直牙條下高拱羅鍋棖。棖上連接矮佬。直腿內翻馬蹄足。

◎案為桌形結構，由於形體較大通常稱為案。

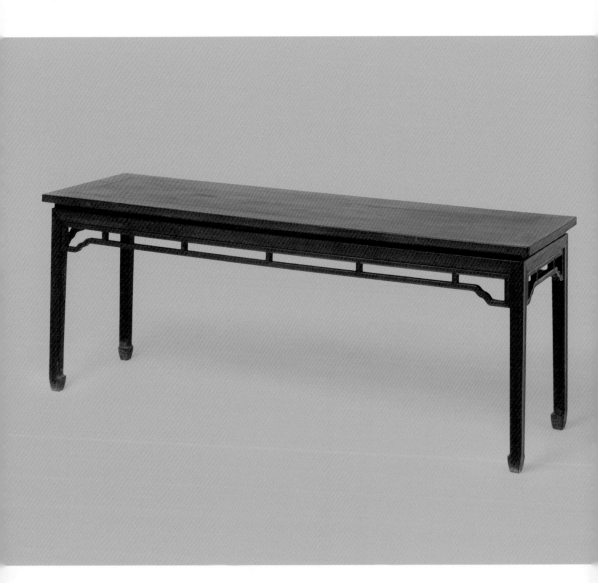

122
紫檀平頭案
【清早期】
高82.5公分　長90公分　寬36公分

◎通體紫檀木製作。攢框鑲板桌面。面下壺門牙子，牙頭鎪雲頭形，邊緣起陽線。兩側腿間裝單橫棖，棖上鑲條環板，正中開光，雕上翻的如意頭。棖下有雕花牙子。圓腿直足。

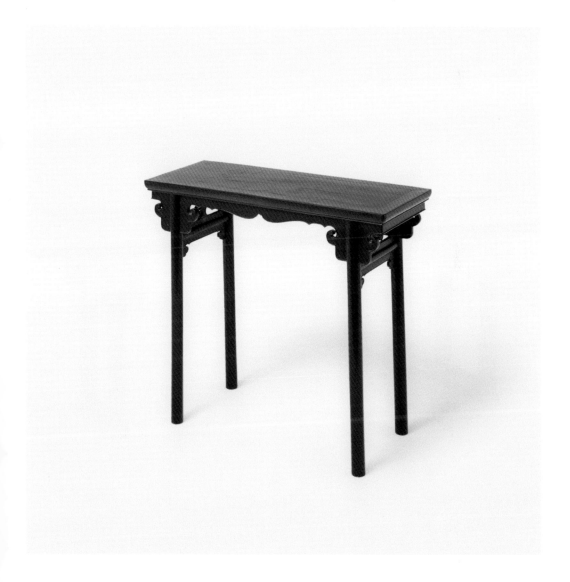

◎通體為紫檀木製作。案面為攢框鑲板，側沿冰盤沿。面下無束腰。牙板飾萬字及夔龍紋，兩端與牙堵交圈，並直抵案面下沿。方形直角牙頭，腿子上端開槽，夾著牙頭與案面銜接。名為夾頭榫。案形腿做雙混面雙邊線，前後腿之間上下安橫棖。腿子與托泥相接。

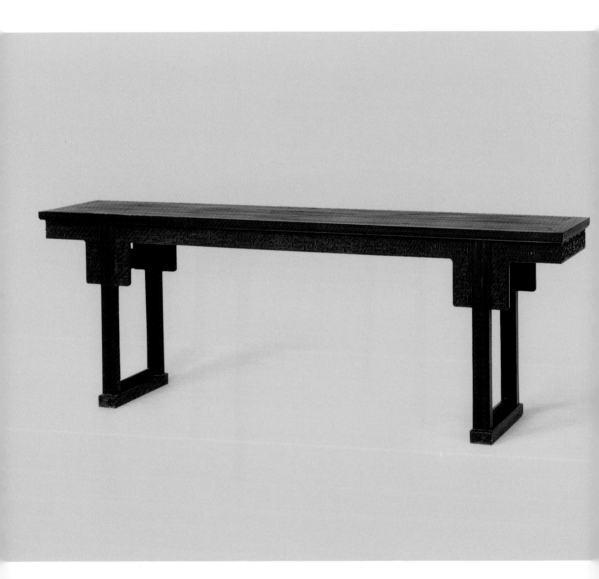

124
紫檀長案

【清早期】

高90.5公分　長192公分　寬41.5公分

◎通體紫檀木質地。光素案面，側沿平直。面下無束腰。牙子雕刻回紋，呈階梯狀，分置在兩端並緊抵案面下沿。腿子上端開槽，各夾著一牙頭與案面銜接。案形腿結構，加裝擋板，中間開光，四周雕刻饕餮紋，下有托泥。

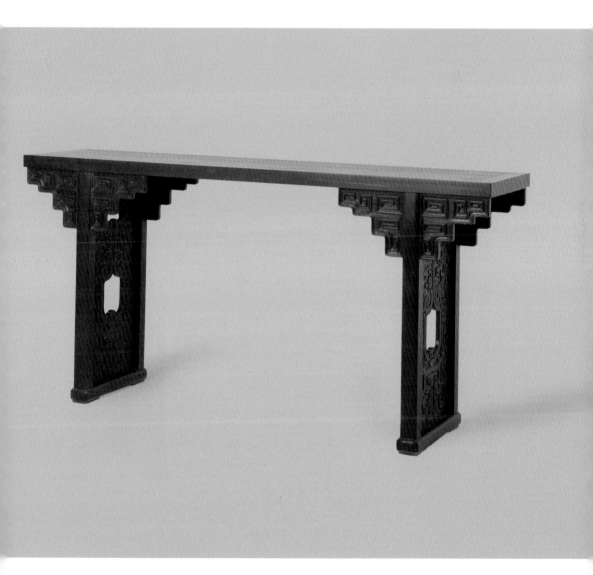

125

紫檀雕雲紋條案

【清中早期】

高90公分　長194公分　寬44.5公分

◎通體為紫檀木製成。板材拼粘案面，面沿光素平直。面下無束腰。牙子分成兩個牙頭，滿雕雲紋。腿子上端開槽，夾著牙頭與案面銜接。案形腿之間裝條環板，分別透雕有海馬獻圖及雲鳳紋。下承托泥帶束腰。

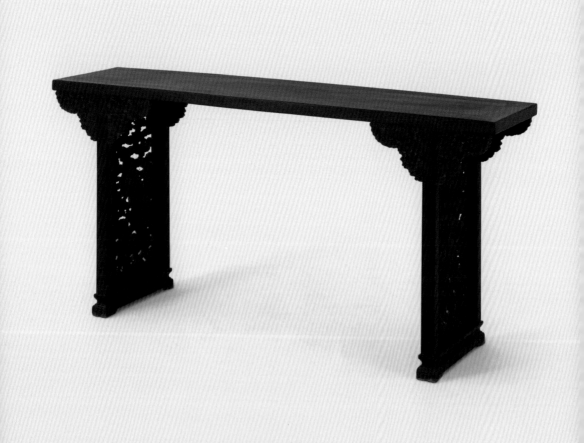

126
紫檀雕靈芝畫案
【清中早期】
高86公分　長180公分　寬70公分

◎通體紫檀木質地，桌面四邊攢框鑲板心。側面冰盤沿下帶束腰，雕條環線，下面加裝托腮，牙條滿飾靈芝紋。腿、牙內側夾角處，有透雕靈芝紋托角牙。方腿拱肩處飾靈芝紋，並與牙條抱肩榫相交。直腿內翻回紋馬蹄。

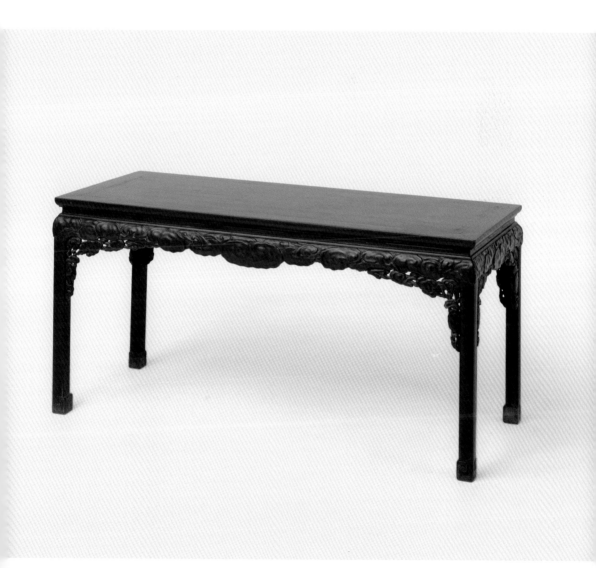

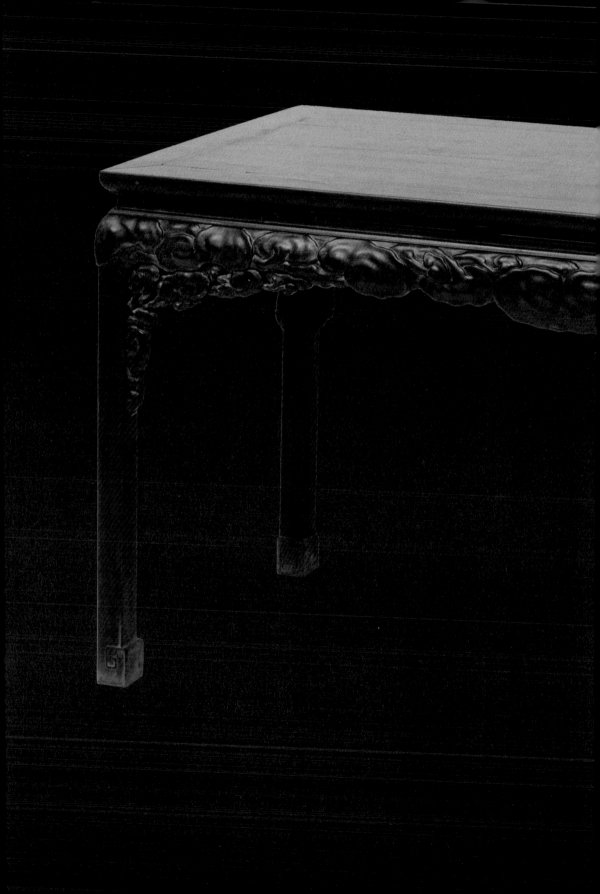

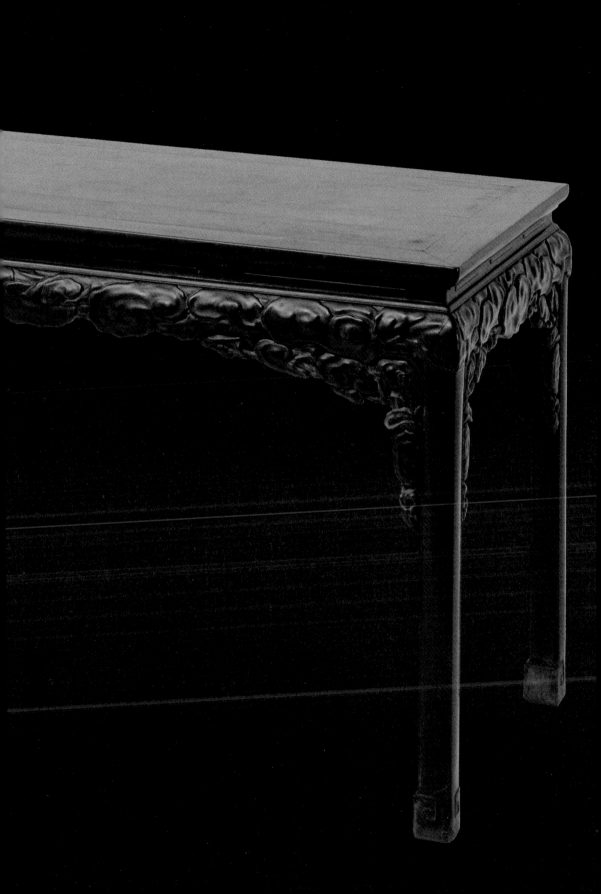

127
紫檀雕回紋長案

【清中期】
高88.5公分　長192.5公分　寬42公分

◎通體紫檀木製作。四角攢邊框鑲板心桌面。面側沿雕刻回紋。面下牙板帶堵頭形成一圈。腿子上端打槽，夾著牙板的牙頭與桌面銜接，此為夾頭榫結構。兩側案型腿結構，腿間上下裝橫棖形成邊框，框內裝圈口。腿下接帶束腰的階梯形托泥座。此桌為乾隆時期作品。

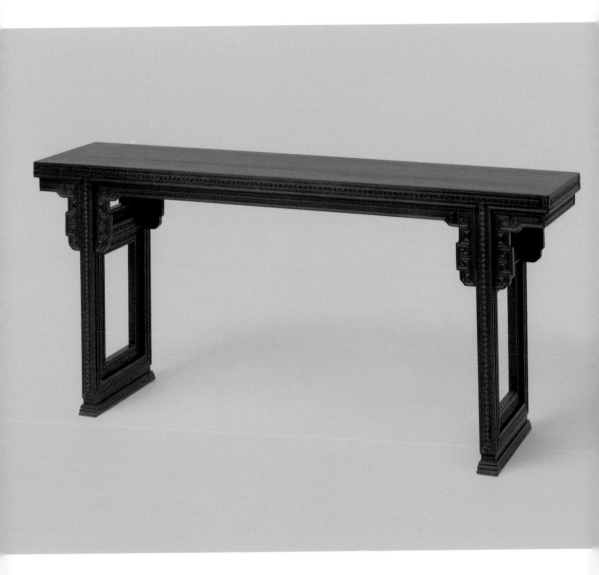

128
紫檀雕夔龍長案

【清中期】

高83.5公分　長116.5公分　寬38.5公分

◎通體為紫檀木製作。攢框鑲板案面、側沿打窪出槽面，下無束腰。牙板兩端與牙堵交圈，並直抵案面下沿。牙板與腿子相交處有夔龍紋牙頭。腿子上端開槽，夾著牙頭與案面銜接。名為夾頭榫。腿子正面打窪出槽。案形腿中間以橫棖分出上下兩格，均裝有條環板。下端管腳棖。托泥上有束腰。

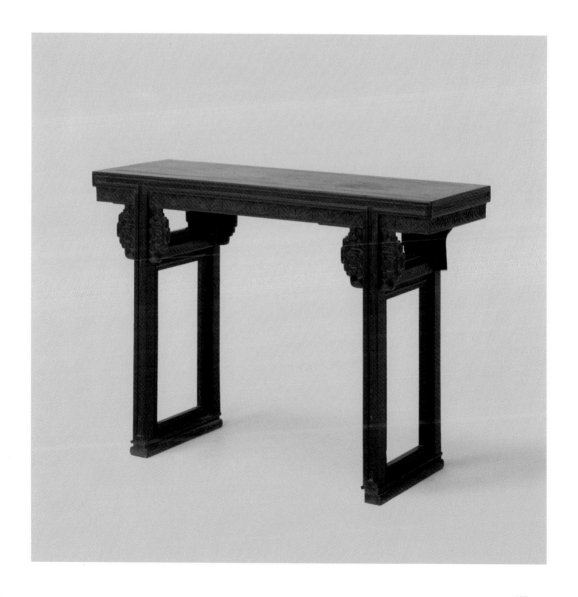

129
紫檀雕花長案
【清中期】
高88.5公分　長192.5公分　寬42公分

◎通體為紫檀木製。面下無束腰。牙板兩端與牙堵交圈，並直抵案面下沿。牙板與腿子相交處出牙頭。腿子上端開槽，夾著牙頭與案面銜接。名為夾頭榫。腿子正面做混面。案形腿中間以橫棖分出上下兩格，均裝有條環板。下端管腳棖。托泥上有束腰。

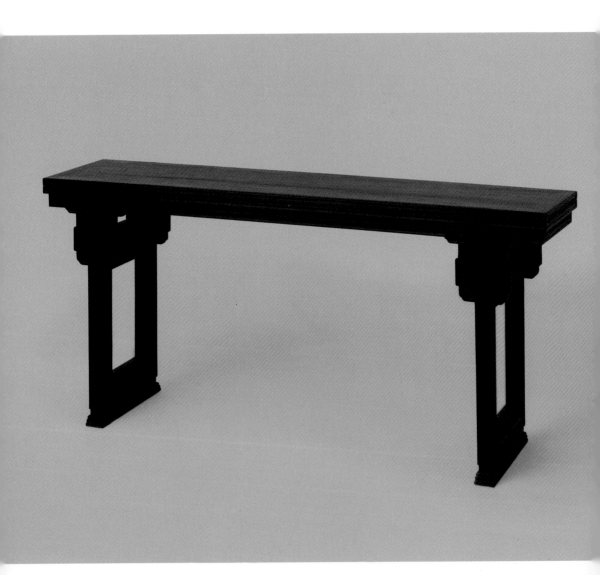

130
紫檀雕西番蓮紋大供桌
【清中期】
高97公分　長236公分　寬84公分

◎通體用紫檀木製成。桌面長方形，高束腰以矮柱分為數
格，上嵌裝浮雕雙龍紋的條環板，束腰上下裝蓮瓣紋托腮，
牙條厚碩，鏟地雕西番蓮紋。三彎腿上也鏟地雕西番蓮紋，
外翻馬蹄，下承托泥。

◎此為桌型結構，體積較大，屬於案類家具。

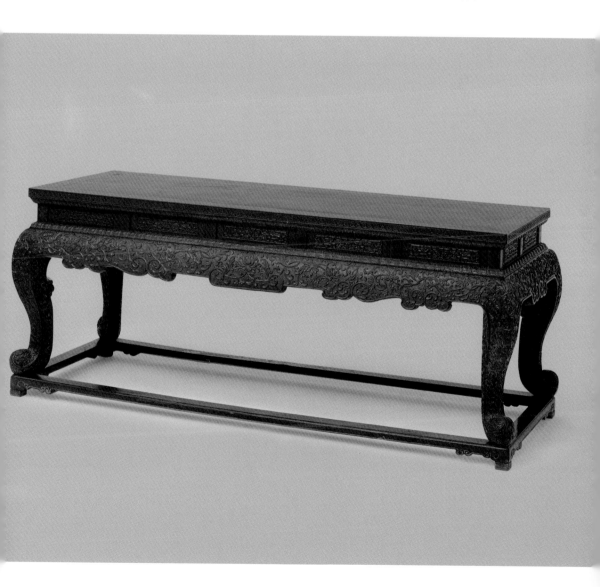

131
紫檀架几案
【清中期】
高94公分　長289公分　寬45公分

◎此架几案通體為紫檀木質地。由案面、几座組成。案面通體光素，側沿平直。几座為方形，四腿與上下桭子攢邊成框架，框內鑲透雕花卉條環板，腿下附有方座式托泥。

◎此架几案為一對，現陳設在養心殿東、西牆前。

132
紫檀雕花卉架几案

【清中期】
高100公分　長490.8公分　寬70.8公分

◎此架几通體為紫檀木質地，由几座與案面組成。几座自身為一完整的几子，有几面及板腿，腿上鑲有雕刻花卉紋的條環板，下端內翻捲書式足。由於此案體積超大，所以採用三個几座支撐案面。

◎此架的特異之處還在於，由於是為乾清宮量身定做，其中間几座的後腿須要安放在柱礎石上，所以此腿較其他腿略短。此案為一對，分別陳設在乾清宮東、西牆前。

133
紫檀雕雲蝠紋架几案

【清中期】

高88公分　長386公分　寬57公分

◎通體為紫檀木質地，由兩個几座、一個案面組合。案面系紫檀板材拼粘而成，側沿上滿雕雲蝠紋。几座帶束腰，四腿為框，內鑲透雕雲蝠及壽桃紋組合的絛環板，中間開光。管腳根下承龜式足。

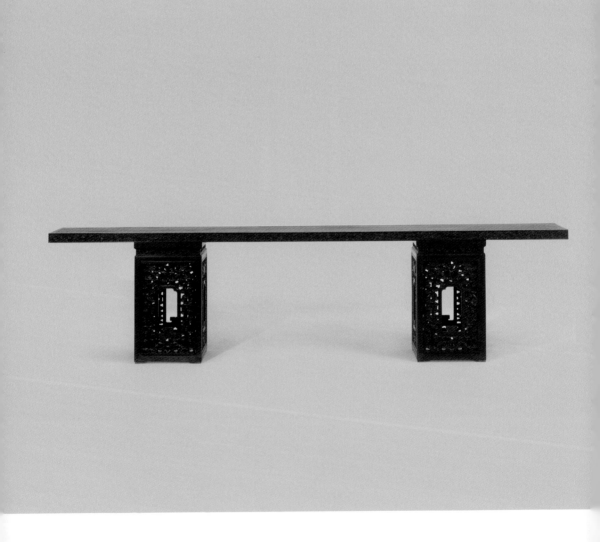

134
紫檀嵌畫琺瑯翹頭案

【清中期】

高107公分　長256公分　寬51.5公分

◎框架為紫檀木質地。紫檀木板材拼接案面，桌兩端翹頭呈卷書式。面下牙板鏤出牙頭，雕刻饕餮紋及西洋捲草紋並鑲嵌夔龍紋畫琺瑯片。上垛邊為畫琺瑯如意雲頭紋，案形腿上飾虯紋及拐子紋，下端向內雙翻回紋及花葉紋，前後腿之間裝滿雕雲龍紋條環板。腿下托泥為須彌座式，帶束腰，上下有仰覆蓮花瓣。捲雲式足。

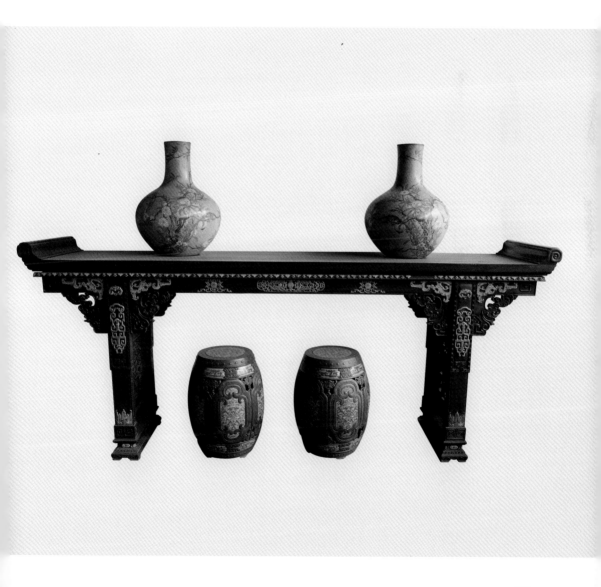

135
紫檀炕桌
【明末清初】
高32公分　長89公分　寬41公分

◎通體紫檀木質地。攢框鑲板心光素桌面。混面邊沿下飾打窪束腰。窪堂肚式牙子，鼓腿膨牙，內翻馬蹄。

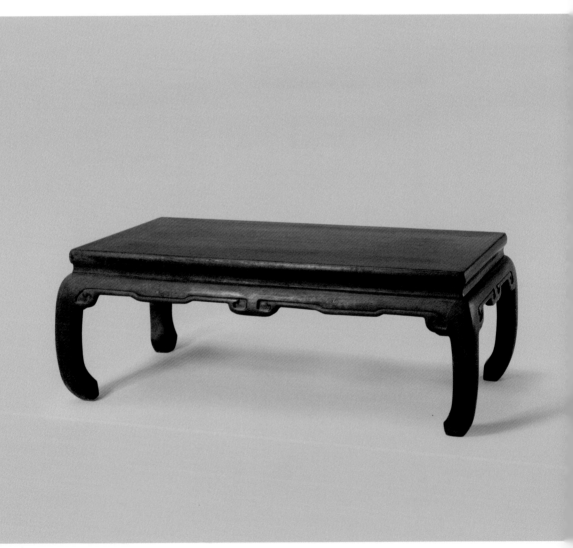

136
紫檀雕蓮瓣紋炕桌
【清早期】
高37.5公分　長108.5公分　寬70.5公分

◎通體紫檀木質地，桌面攢框鑲板。側面冰盤沿下雕刻蓮瓣紋。打窪束腰。在牙子上邊緣浮雕如意雲頭紋，並前後交圈。牙子下邊緣起捲雲紋陽線，與腿子內側陽線相連。鼓腿膨牙，內翻回紋馬蹄。

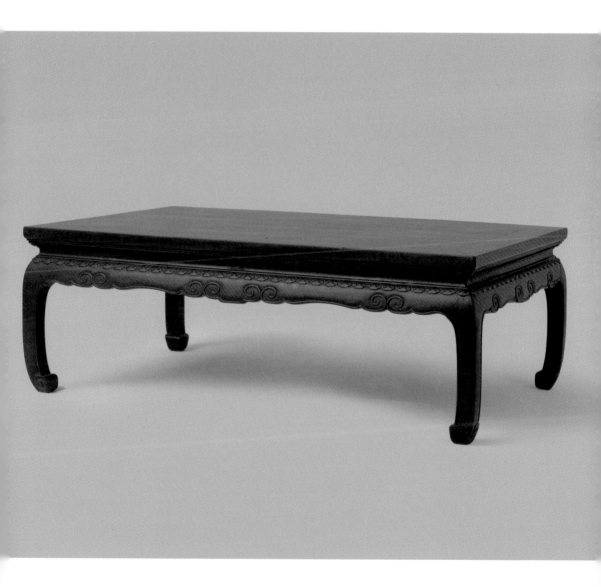

137
紫檀雕荷花炕桌
【清早期】
高32公分　長90公分　寬50公分

◎通體紫檀木製作。桌面攢框鑲板，面下帶束腰。鼓腿膨牙，內翻馬蹄。在桌面側沿、束腰、窪堂肚式牙子及腿足上，滿飾密不露地的荷花、蓮蓬紋。

◎此炕桌上紋飾與圖1紫檀雕花床系配套之物。質地相同，設計、構圖、製作工藝等風格完全相同，顯然出自一家之手。從造型、工藝及用料上看，屬於廣式做法，是清朝早期家具精品。

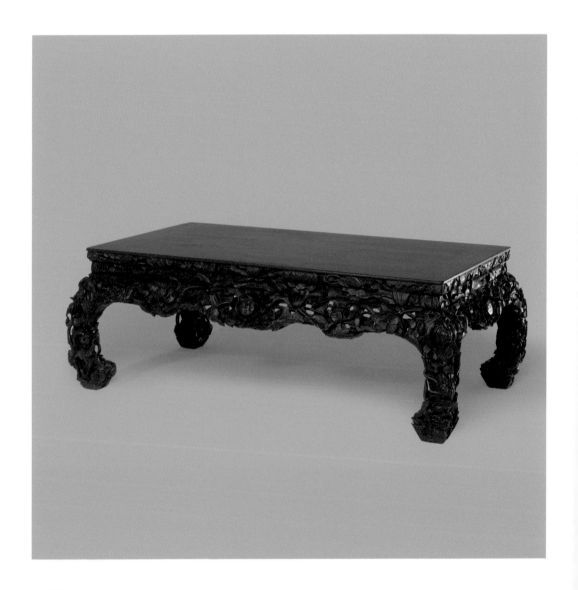

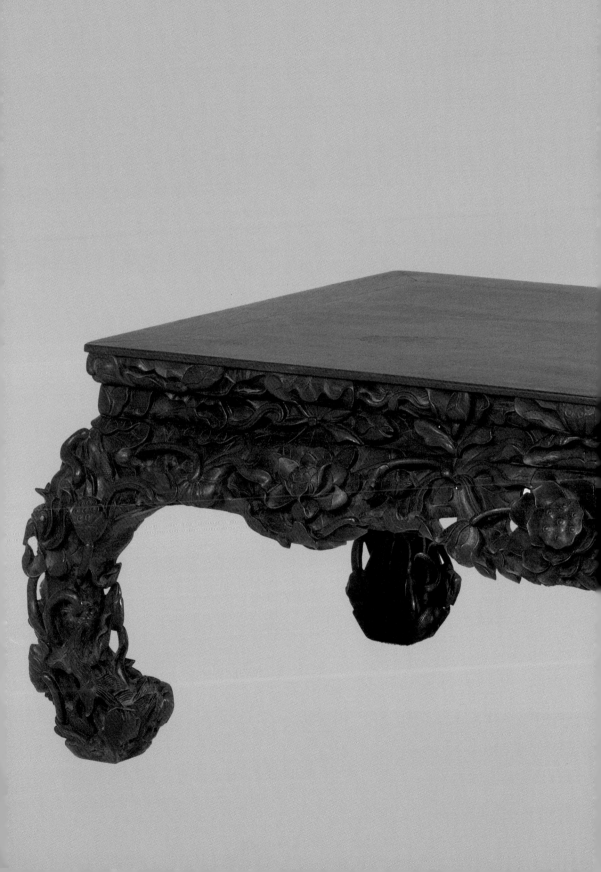

138
紫檀腳踏
【清早期】
高17公分　長72.5公分　寬36公分

◎腳踏通體為紫檀木質地。呈腰圓形，即兩端外圓中間內圓。面心裝板。面下帶束腰。鼓腿膨牙，內翻馬蹄足。

◎腳踏是為高形垂足坐具或床前歇腳之用。尤其是在寶座前，都要有配套的腳踏。此腳踏為一對，是清宮中大炕之前的擺設。

櫃櫥

櫥一般用於存放食品或與食品相關的容器，還可存放雜物。

　　明朝的櫃櫥，一般形體較大，面下邊有抽屜，再下邊是櫃門或鑲板，無櫃門的則為悶戶櫥。三個抽屜稱三連櫥，四個抽屜則稱為四連櫥。

　　清朝的櫃櫥形體較小，多為齊頭立方式。櫃的種類較多，獨立的稱為立櫃，還有兩節櫃甚至多節櫃，一般稱為頂豎櫃。清朝櫃格的工藝很多，除描金、戧金外，鑲嵌寶石、琺瑯等也不乏其數，更多的是紫檀雕花櫃格。

139
紫檀櫃格
【明】
高193.5公分　長101.5公分　寬35公分

◎此櫃通體為紫檀木製作。上下兩
層格四面開敞，多用於放書籍等物
品。中間兩層加裝柵欄及柵欄門兩
扇。適用於存放食物。所以又有
「氣死貓」之稱。正面底棖與腿子
夾角處裝角牙，兩側腿之間有券形
牙子。

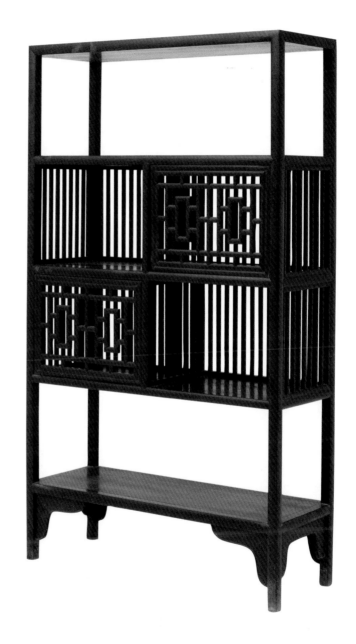

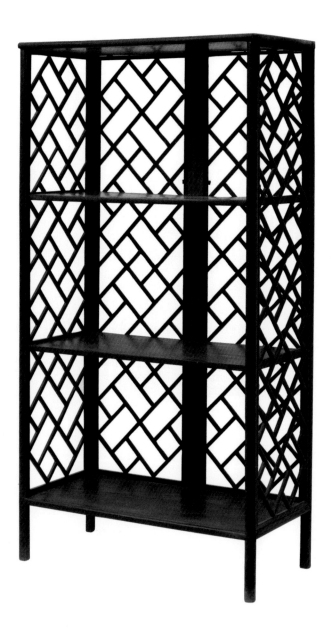

140
紫檀三屜書架
【明】
高191公分　長101公分　寬51公分

◎書架除後背正中貫通上下三層的黃花梨板條外，其餘皆為紫檀木質。書架正面開敞，兩側及後背皆有短料攢接的欄格，腿足外圓內方。

◎欄格紋樣是從「風車式」變化而出。它作為裝飾紋樣多在建築上使用。特點是由傾斜的長方形、正方形及幾種不等的三角形組成。它是以欹斜中見齊整，簡潔中見精緻，給人以通透、空靈之感。

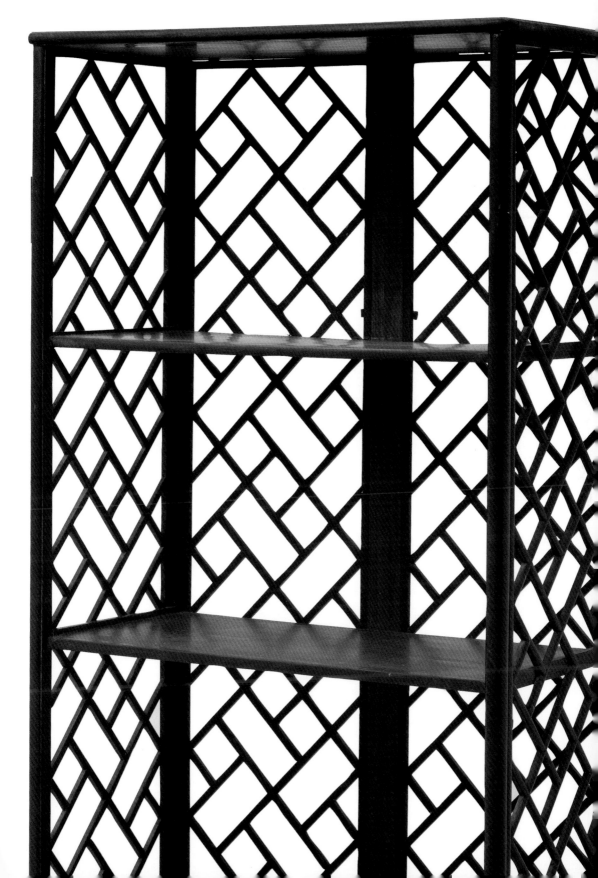

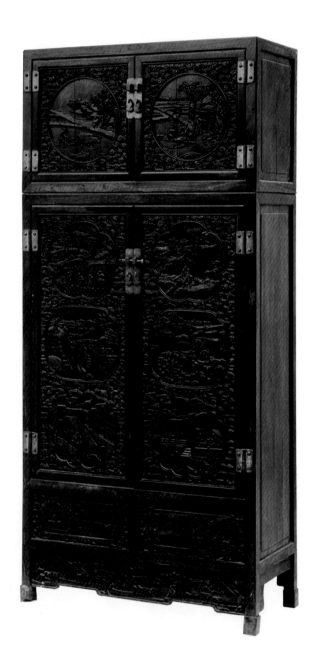

141
紫檀頂豎櫃
【清早期】
高200公分　長94公分　寬42公分

◎此櫃主體為紫檀木製作。頂櫃兩節疊落，四扇門對開。門板心上分別有對稱的滿月式、梅花式、海棠式、花瓣式及委角長方形開光。其中雕刻有「雍正耕織圖」十一幅，開光之外襯以雲紋地。邊框嵌銅製面葉、合頁，安有魚形拉手。四腿直下，包銅套足。

◎此櫃四件組成，俗稱四件櫃。每兩件為一對，此為其中一對。其紫檀的材質、造型、工藝充分體現了清朝前期的家具風格。

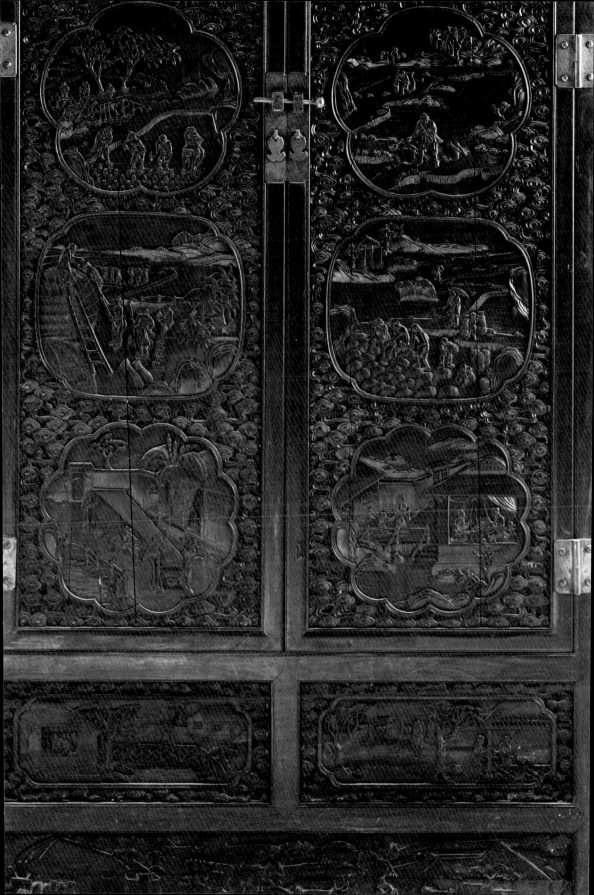

142
紫檀櫃格
【清中早期】
高254公分　長119公分　寬49公分

◎此櫃主體為紫檀木製作。此櫃格上邊三層為格，中間加立牆成為六格。每格皆鑲有魚肚形圈口牙板。下邊為櫃，對開兩門。邊框及門框上均鑲銅質面葉及合頁。腿子之間安變體窪堂肚式牙板。

◎格也可稱作亮格櫃。格即是不安門子，有些左右甚至前後皆開敞。由於採光較好，所以也叫做「亮格」。

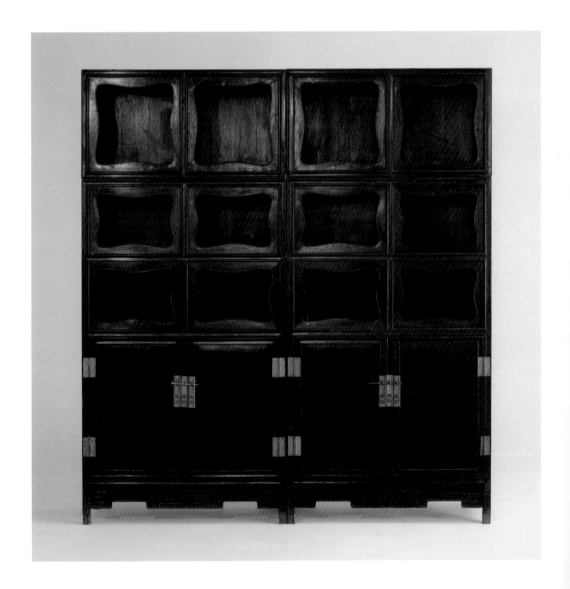

143
紫檀雕山水櫃格

【清中期】
高162公分　長112公分　寬38公分

◎此櫃主體為紫檀木製作。櫃格齊頭立方式。上部分出兩層格，中間雙橫棖中立雙矮佬，平設三個抽屜，抽屜臉起一圈委角條環線，中心安銅拉手。每格裡口鑲雕花圈口牙子。櫃下部對開兩扇門，櫃門四邊攢框，安銅製合頁、鎖鼻，門板心雕刻海水江崖雲龍紋。兩側山分為上下兩段，雕刻山水、樓閣、樹木、人物圖。櫃門下雕有回紋牙子，中間下垂窪堂肚。

◎此櫃做工精細。棖子、矮佬皆做混面雙邊線，腿子裡口起陽線，相互交圈。雕工細緻入微，地子平整無稜，為典型的乾隆時期家具精品。

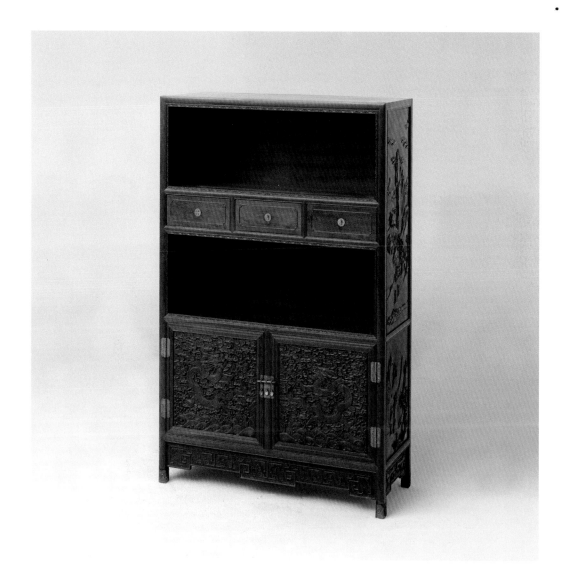

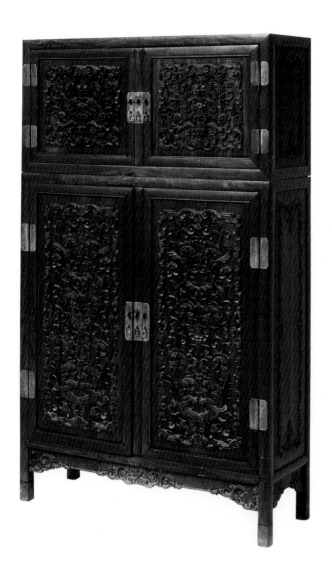

144
紫檀雕西番蓮頂豎櫃
【清中期】
高166公分　長102公分　寬35公分

◎此櫃主體為紫檀木製作。頂豎櫃分上下兩節。每節各有兩門對開。邊框及立栓上分別有銅面葉、合頁及拉環。門框開槽裝落堂板心，鏟地雕刻西洋紋。兩側立山亦如是。腿間裝券形牙子，亦飾西洋花紋，腿下裝銅套足。

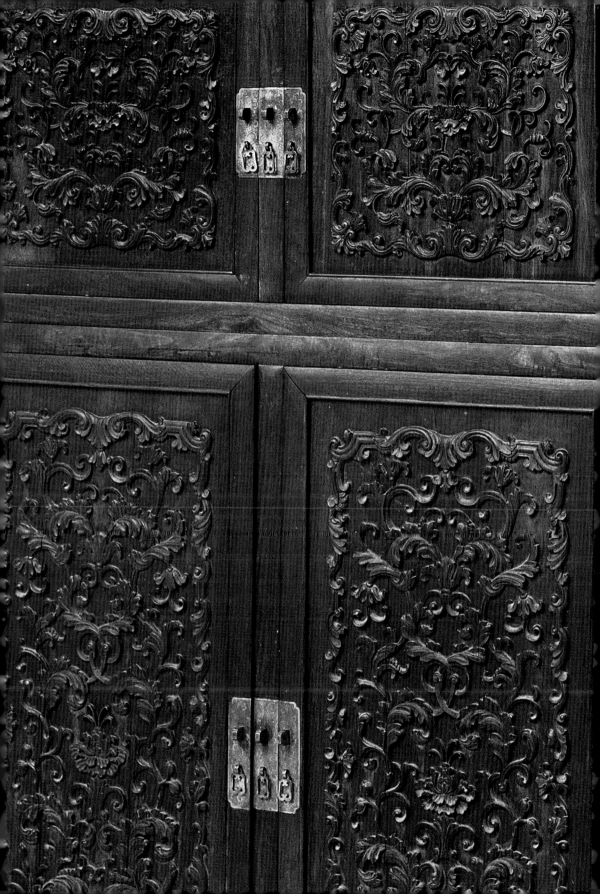

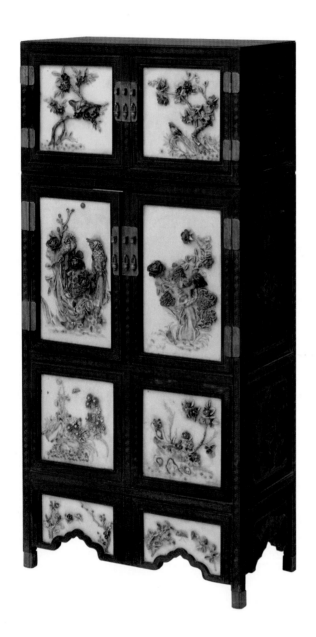

145
紫檀嵌瓷小櫃
【清中期】
高89公分　長42公分　寬21公分

◎此櫃主體為紫檀木製作。小櫃係仿頂豎櫃款式，看似兩節疊落，實為獨立的一木連做立櫃。櫃上部二層棖子為劈料作。同時在腿子上起橫線與之交圈。正面分三層，對開六扇門，框內嵌堆塑加彩瓷片，分別為「茶花綬帶」、「春桃八哥」、「牡丹鳳凰」、「玫瑰公雞」等花鳥圖，寓意「官運通達」、「功名富貴」等。回紋邊框嵌銅鍍金合頁及面葉，門下垂兩塊牙子，鑲花卉紋瓷片。兩側山板上分三層鑲板心，雕刻「五福捧壽」紋和以蝙蝠、錢、盤腸結組成的「福泉綿長」紋。櫃四腿安銅製套足。

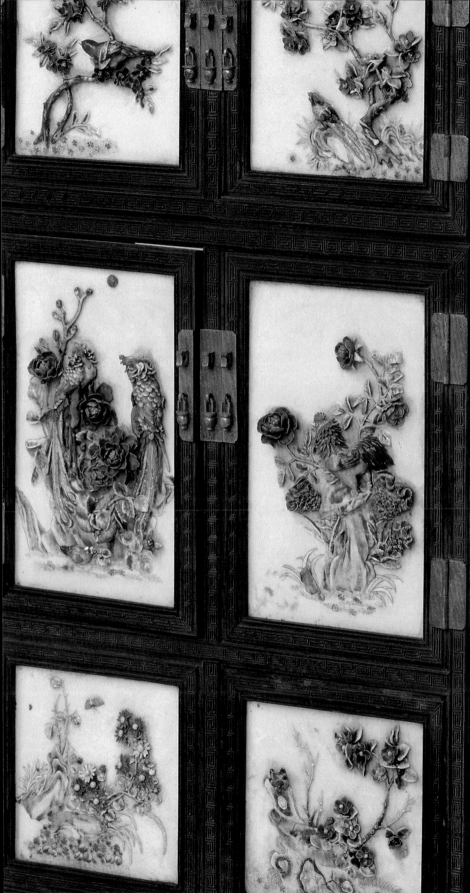

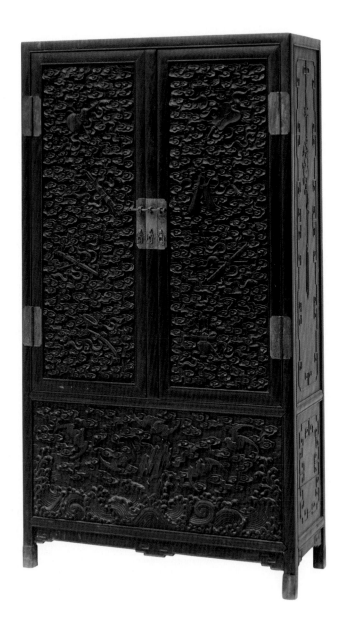

146
紫檀雕暗八仙立櫃
【清中期】
高162公分　長90公分　寬35.5公分

◎此櫃主體為紫檀木製作。立櫃對開
兩門，門框內落堂鑲板，鏟地雕雲紋
間暗八仙紋。邊框上嵌銅面葉及合
頁，安雲形拉環。門下有框肚，鏟地
雕海水江崖間雲蝠紋。寓意「福如東
海」。兩側山板雕拐子紋間錦結葫
蘆。

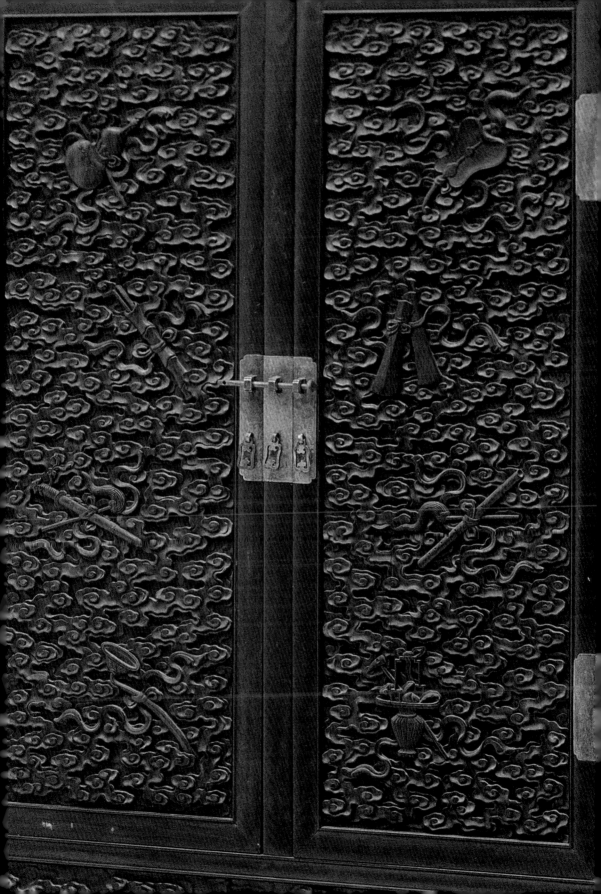

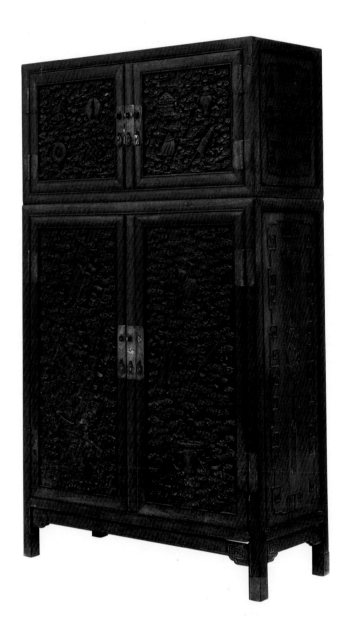

147
紫檀雕雲紋頂豎櫃
【清中期】
高162公分　長90公分　寬35.5公分

◎此櫃主體為紫檀木製作。頂豎櫃分
上下兩節。每節各有兩門對開。邊框
及立栓上分別有銅面葉、合頁及拉
環。門框開槽裝落堂板心，上節鏟地
雕刻雲紋間輪、螺、傘、蓋、花、
雲、魚、腸八寶紋。下節雲紋間有暗
八仙紋，兩側立山為錦結葫蘆及蝠磬
紋。腿間券形牙子，雕刻回紋。

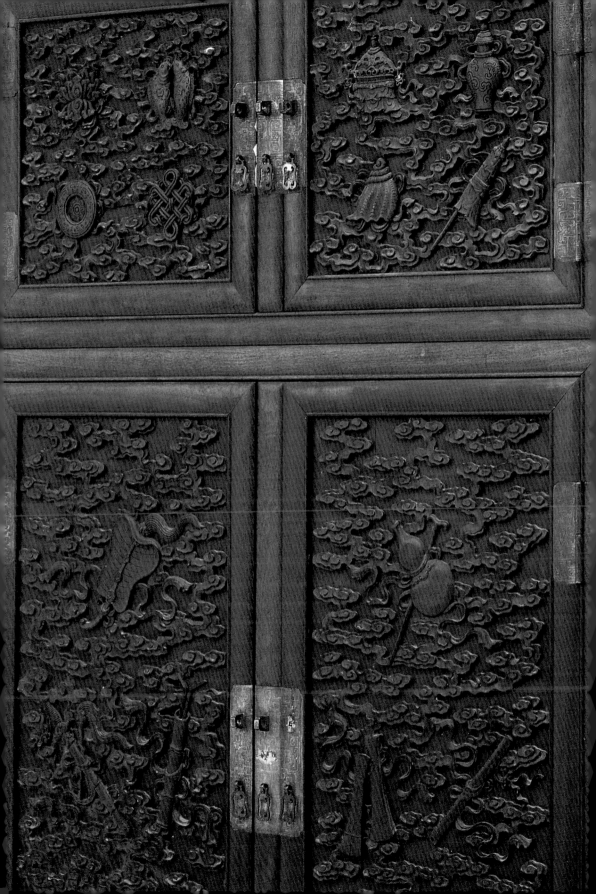

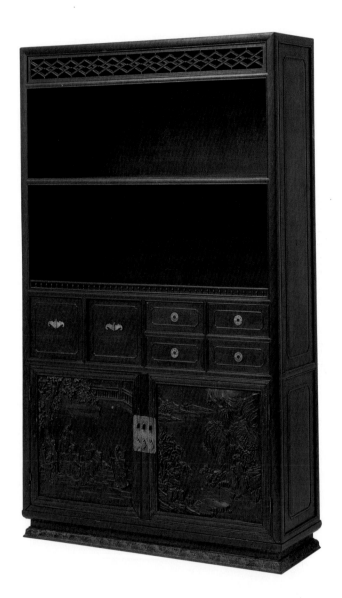

148
紫檀櫃格
【清中期】
高182公分　長109公分　寬35公分

◎此櫃主體為紫檀木製作。櫃格齊頭立方式。格上裝鏤空套疊方勝形橫楣。格下為抽屜，兩大四小，皆有銅拉手。屜下部分有對開門兩扇，中間立拴，四角攢邊框飾雙混面雙邊線，框內側開槽，鑲門心板。一面雕刻「桐蔭對弈圖」，另一面雕刻「觀瀑圖」。

149
紫檀雕花多寶格

【清中期】
高129.5公分　長64公分　寬38.5公分

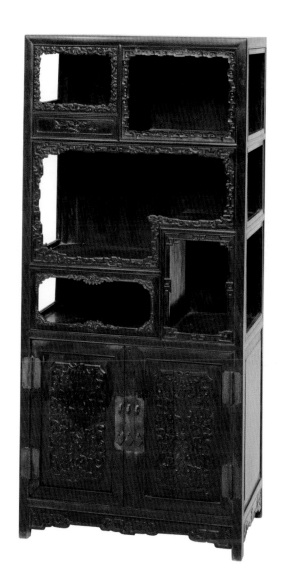

◎此櫃通體為紫檀木製作。分為兩個部分。上半部開敞五格，長方形、方形及不規則形不等，從而使得兩山腰抹頭的高低位置發生變化。各格前臉皆有雕花圈口牙子。下半部分為櫃，對開兩門。邊框及門框上分別鑲嵌銅質面葉及合頁。腿間安雕花牙子。

◎多寶格的主要功能是擺放工藝品，以便人們觀賞。下部分為櫃的也可稱之為櫃格。

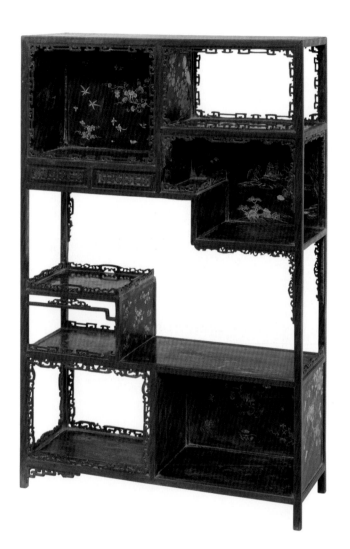

150
紫檀描金格

【清中期】
高140公分　長92公分　寬33.5公分

◎此格用紫檀木製成。齊頭立方
式。分為五層，每層有透雕夔龍紋花
牙、欄杆。立板描金髹黑漆，繪折枝
花卉及山水圖。兩側山板繪蝙蝠、葫
蘆，寓意「福祿萬代」，後背板繪描
金花鳥圖。

◎此格為一對，並排陳設，層與層相
連，圖紋相接，如同一體。

151
紫檀多寶格
【清中期】
高155公分　長107公分　寬50公分

◎此格邊框皆為紫檀木製，並攢成
大小不等、形狀不等的十幾個格
子。每格立牆皆有不同形狀的開光
底板皆髹黑漆，飾夔龍紋花牙。

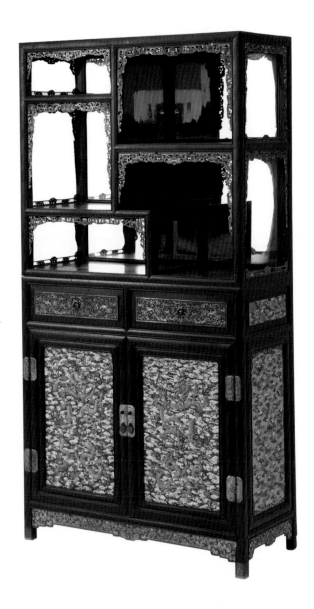

152
紫檀嵌琺瑯多寶格
【清中期】
高185公分　長96公分　寬42公分

◎櫃格為紫檀木製框架，齊頭立方式。上部多寶格開五孔，正面及兩側透空，每孔上部鑲拐子番蓮紋琺瑯券口牙子，側面下口裝矮欄。格背板裡側鑲玻璃鏡。格下平設抽屜兩具，抽屜臉鑲銅製鏤空纏枝蓮紋。兩側面為嵌琺瑯雲蝠紋條環板。抽屜下兩門對開，鑲嵌銅製鏨雲龍紋面葉、合頁及拉手。畫琺瑯雲龍紋門板心，櫃下有嵌琺瑯纏枝蓮紋牙條。

◎家具中鑲嵌琺瑯是廣作家具的一大特點，尤其是將紫檀木、畫琺瑯、掐絲琺瑯、鏨胎琺瑯等材質及多種工藝集於一體，更是世間所罕見，所以它堪稱乾隆時期家具精品。

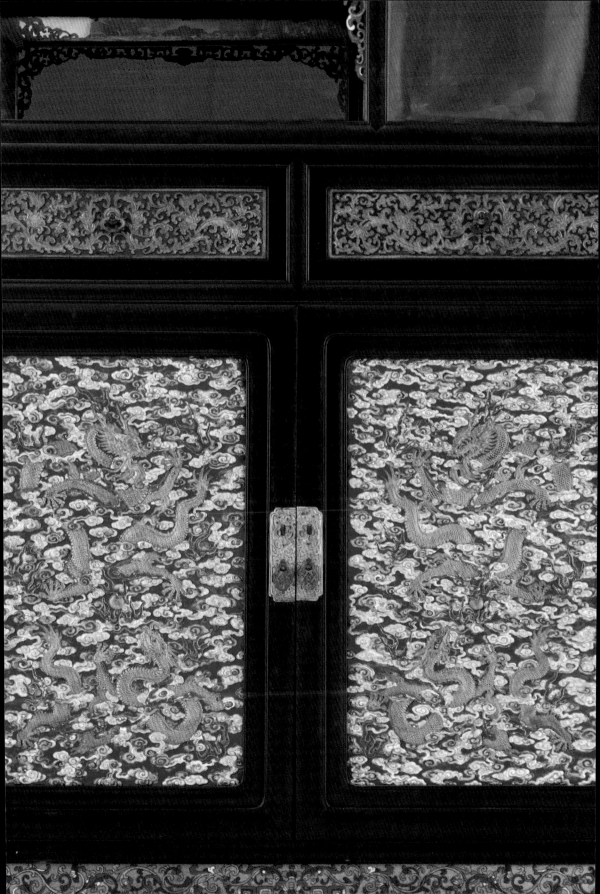

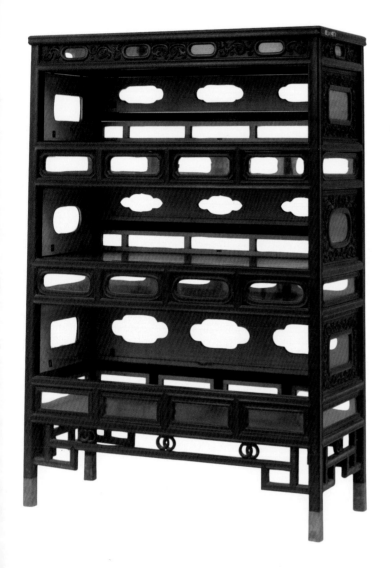

153
紫檀嵌玻璃櫃格
【清中期】
高140.5公分　長99公分　寬43.5公分

◎此櫃格以紫檀木為邊框。格分三層，每層前後皆安雙槓，槓間有短柱界為四框，框內鑲玻璃，以圈口壓邊。上格頂部加裝橫槓，並鑲螭紋條環板，中部四個扁圓形開光。兩側山及後背皆鑲條環板開出長方形、扁圓形或海棠花式開光。底槓下為攢接牙子，並飾卡子花。足下裝銅套足。

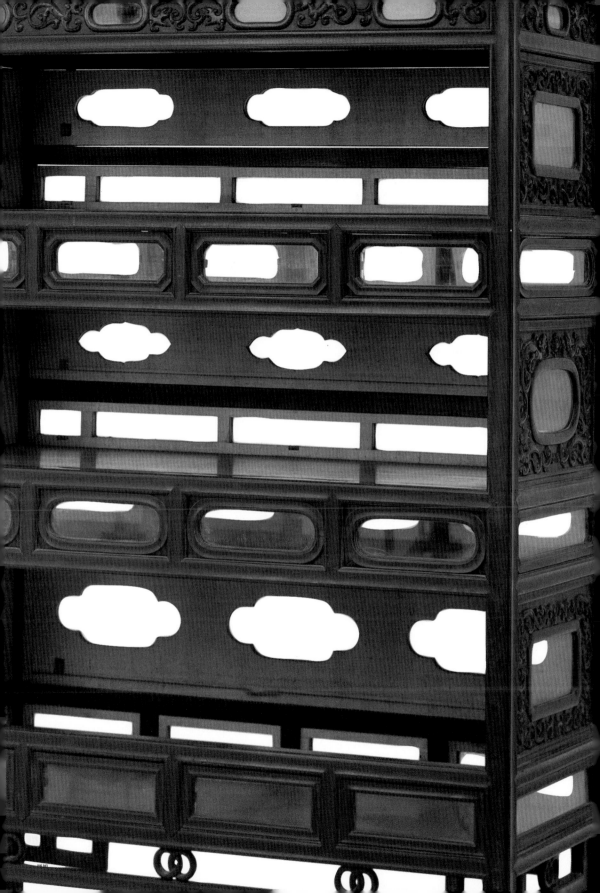

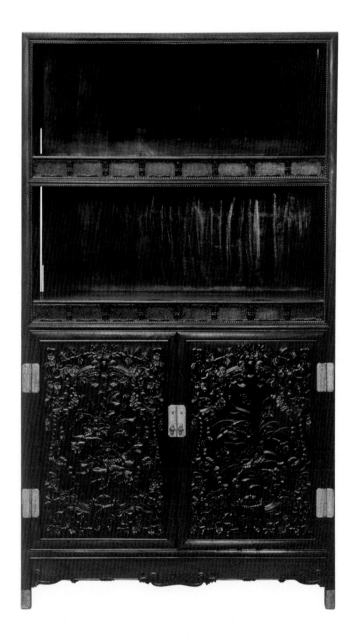

154
紫檀嵌樺木櫃格
【清中期】
高193.5公分　長109公分　寬35公分

◎此櫃格以紫檀木為邊框。格分兩
層。每層皆雙橫棖，以七根矮佬相連
並界為八格。格內俱為暗抽屜。並以
樺木板材為抽屜臉。格下為櫃，對開
兩門，雕刻門心板。銅質合頁、拉
手。底棖下有窪堂肚式牙板，方腿直
足。

几架

几架類家具一般指炕几、香几、茶几、花几和盆架、衣架、畫缸架，還有一些小型的底座，如甪端几座等。在這裡它與几案家具的差別在於，几案為長條形或長方形，而几架類家具為方形或接近方形。在宮廷中，几的使用率很高，在寶座兩旁擺放的香爐、甪端等，通常都有几座。

155
紫檀炕几

【清早期】
高32公分　長89.5公分　寬29公分

◎通體用紫檀木製成。四腿在几面四角為桌形結構。几面攢框鑲板，外沿做二劈料。面下無束腰，一裹腿橫根也做二劈料緊抵几裡。再下有裹腿羅鍋根加矮佬，中間用短料攢接成長方形。在四角也用短料拼接成托角牙子。這種形式俗稱為「一腿三牙式」。腿子微有側腳並做四劈料。

◎此炕几的結構及劈料做法是以紫檀材質仿照竹藤製品製成。風格獨特，是清朝早期的明式家具精品。

◎此炕几有幾個方面與炕桌不同。首先是進深較炕桌要小，通常在30公分左右，而小炕桌一般在50公分左右；第二是所擺放的位置不同。雖然都是在炕上使用，但炕桌都是居中使用，所以大多是單件。而炕几大多成對擺放在炕的兩端；第三是功能不同。古代以炕為起居中心的時候，炕桌的作用很多。用餐、讀書、寫字、招待賓客等等。炕几的作用一般是擺放古玩、書籍等。

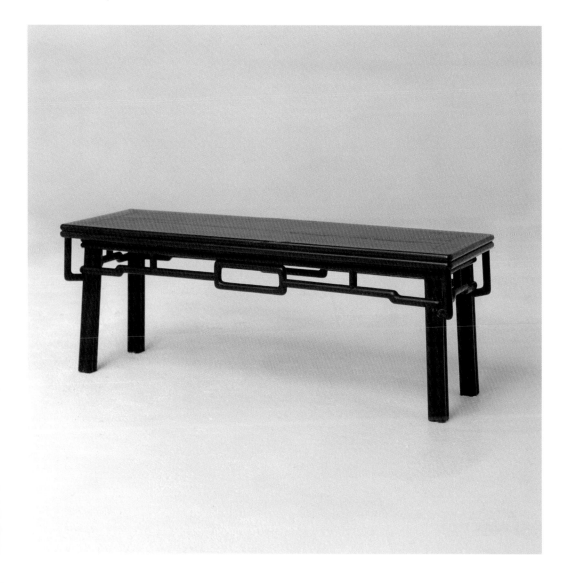

156
紫檀炕几
【清早期】
高34公分　長94.5公分　寬34.5公分

◎通體紫檀木製成，案形結構。几面攢框裝板，面下冰盤沿。直牙條，牙頭鏤出如意雲紋，牙邊起陽線。四腿上端開槽，夾著牙頭，與几面相結合。俗稱「夾頭榫結構」。兩側腿之間以橫棖相連。棖與几面間裝有圈口。圓腿直足。
◎此几與案的形式相同。形體較大的皆稱為案。形體較小的在炕上兩端成對使用的皆稱為几。它是清朝早期的家具精品。

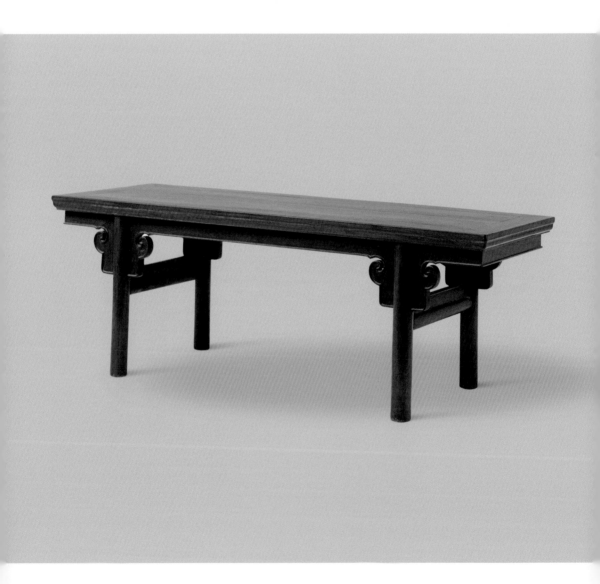

157
紫檀銅包角炕几
【清中早期】
高36.5公分　長78公分　寬42公分

◎通體用紫檀木製作。攢框鑲板心几面，混面邊沿。四角以銅葉包裹。面下打窪束腰，雕刻有花葉紋飾，上下加裝托腮。牙板光素並探出几面。圓形拱腿，足下踩圓珠，裝銅套足。腿間裝圓形橫棖。几的造型呈階梯狀，自下而上逐級變小。

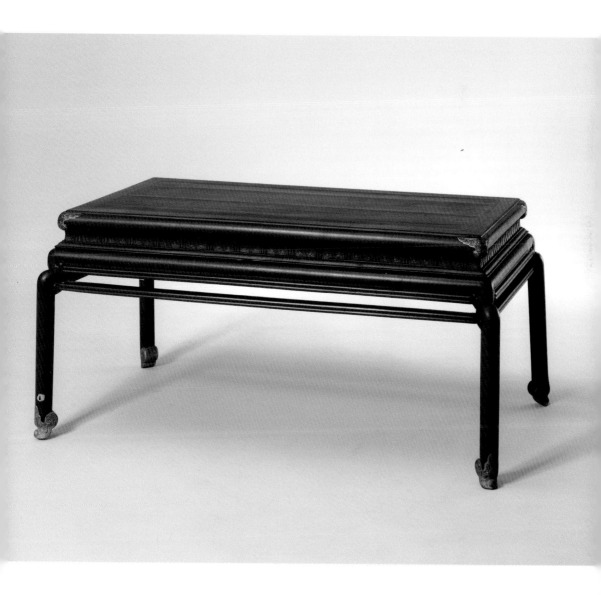

158
紫檀炕几
【清中早期】
高32公分　長91公分　寬35公分

◎炕几係紫檀木製成。几面攢框鑲板，側沿飾浮雕回紋線。面下牙線及上雕回紋，牙頭鎪成如意雲頭形。腿面亦雕飾絛環板回紋，側面兩腿間安有橫棖，鑲長方圈口，圈口兩面起陽線一圈，內外浮雕回紋一匝。下承須彌式托座，帶龜腳。

◎炕几為案形結構。此几為乾隆時期小型家具中的珍品。

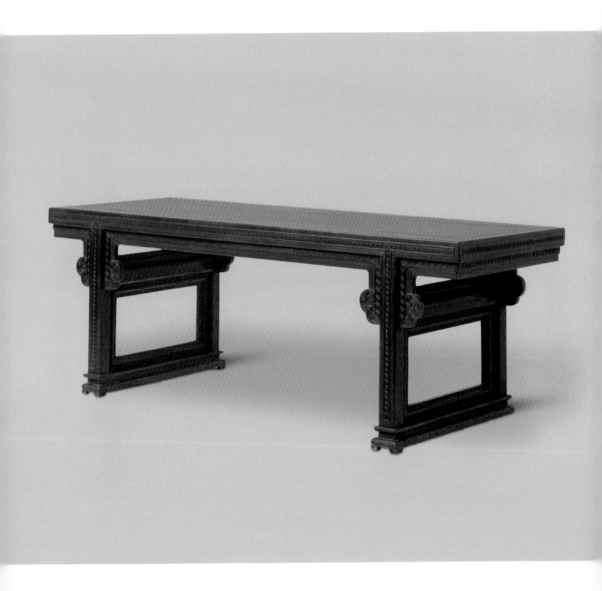

　　故宮收藏　你應該知道的200件紫檀家具

159
紫檀木漆面嵌琺瑯炕几
【清中期】
高35公分　長100公分　寬37.5公分

◎几以紫檀木為框架。几面四角攢邊框鑲板心。四腿與几面大邊、抹頭粽角榫相交，為四面平做法。直腿內翻回紋馬蹄。腿間用繩紋拱壁式牙子，中間三個完整拱壁，兩側為半圓形。在拱壁上均嵌有琺瑯片。

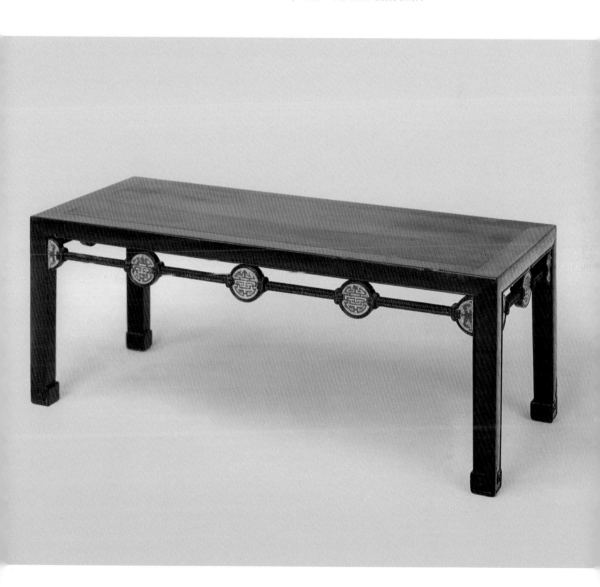

160
紫檀嵌瓷炕几
【清中期】
高28.5公分　長64公分　寬28公分

◎几為紫檀木框架。四面平式。几面攢邊鑲板心。腿與几面邊框粽角榫相交。腿間裝橫根。根上立四矮佬，界為五格，側面裝兩個矮佬。界為三格，每格內均鑲萬字紋瓷片，並飾描金條環線。直腿內翻回紋馬蹄。腿上雕有如意雲紋。

◎此几為桌形結構，由於在炕的兩邊成對使用，通常稱為几。

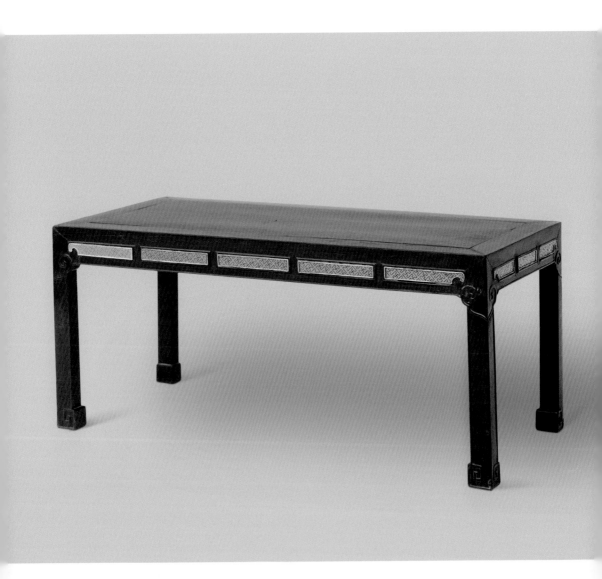

161
紫檀雕花炕几
【清中期】
高35公分　長77公分　寬33公分

◎通體紫檀木質地，几面攢邊鑲板心，四面平式。腿與几面邊框為粽角榫相連。無束腰，腿間高拱羅鍋棖，棖上裝兩對雙矮佬。直腿與面沿為雙混面雙邊線與混面雙邊線橫棖陽線相交圈，腿下飾萬足。

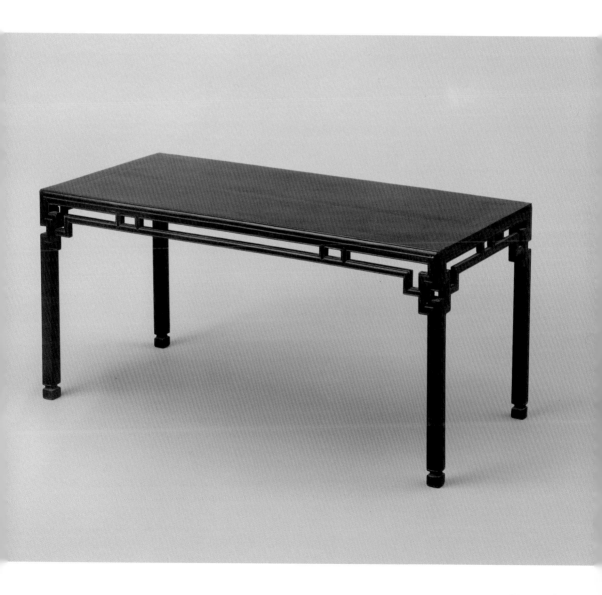

162
紫檀雕夔龍炕几
【清中期】
高37公分　長95.5公分　寬35公分

◎通體用紫檀木製作。三塊整料紫檀板材組成几面及板形腿，在腿子上、下兩端有炮仗洞開光。中間套環式線紋。面沿下有透雕夔龍紋券形牙子。腿下接內翻卷書足。

◎此炕几現陳設於西六宮之太極殿。

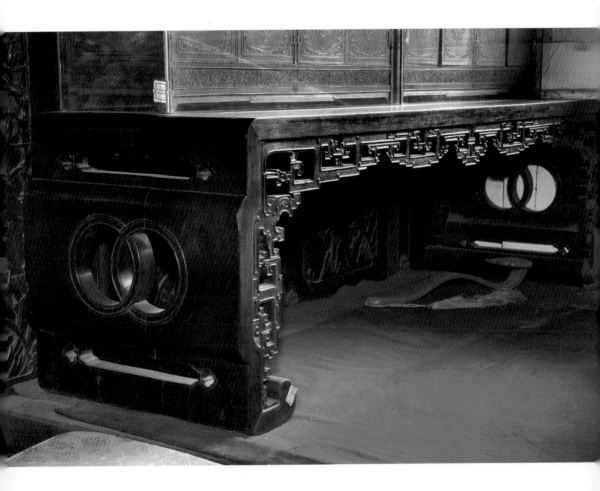

163
紫檀雕花香几
【清中期】
高92公分　長41.5公分　寬41.5公分

◎此几為紫檀木製成。几面攢框鑲板心，側面冰盤沿。變形高束腰，圓雕立柱。透雕西洋花牙子，延伸至根下。腿子圓雕。方形托泥四邊做壺門形，與足一木連做。

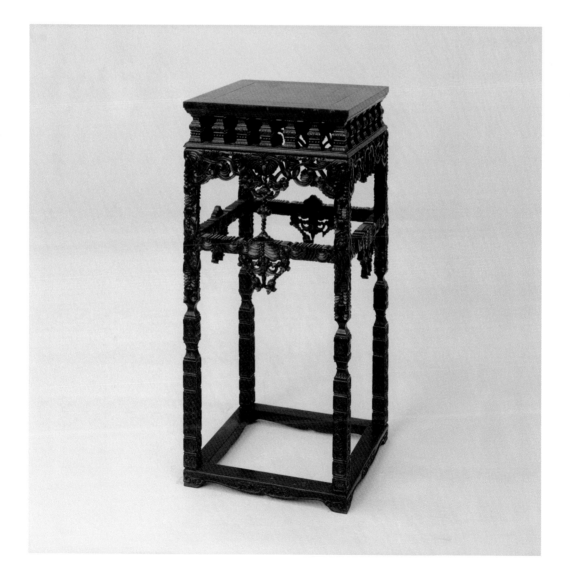

164
紫檀雕花六角香几
【清中期】
高87公分　面徑39公分

◎此几為紫檀木製成。几面六邊形。冰盤沿上雕刻蕉葉紋。面下高束腰鑲條環板。六條腿子做三彎式外翻足。足下托泥也為六邊形，帶束腰。

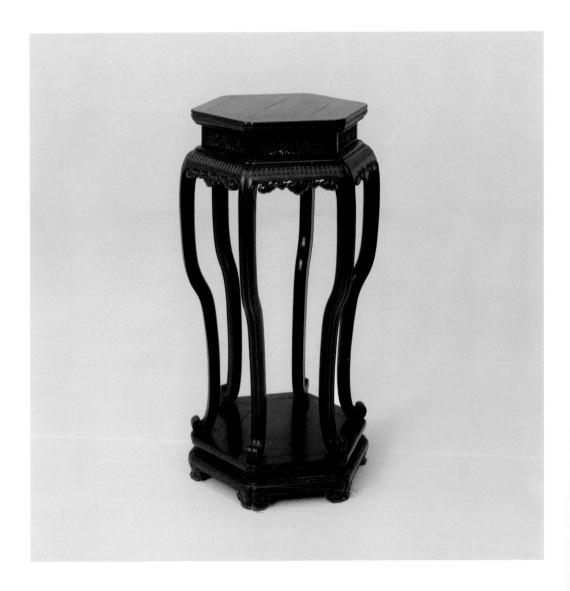

165
紫檀雕捲雲紋香几

【清中期】

高90公分　直徑37公分

◎通體紫檀木製。几面八角攢邊鑲板心，上沿起攔水線。面下高束腰雕刻捲雲紋。束腰前有倒掛的花牙及欄板式花牙。展腿上端為變體饕餮紋，下端外翻馬蹄。足下有八邊形帶束腰須彌式座。

◎此几陳設於養心殿。

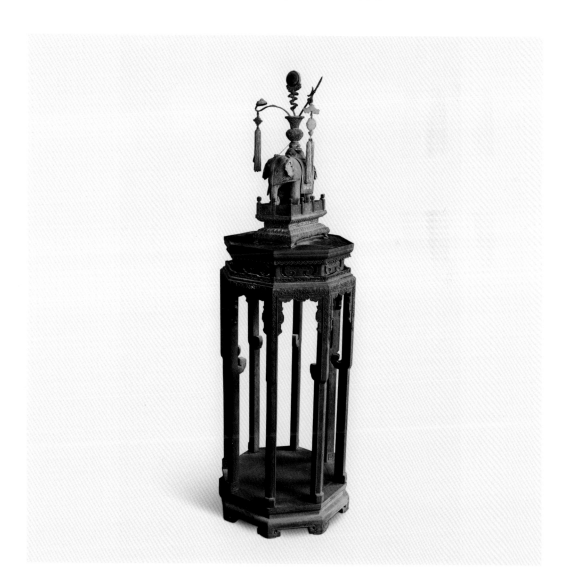

166
紫檀雕花雙層香几
【清中期】
高91公分　直徑51公分

◎通體紫檀木質地。雙層圓形几面，以五木拼接成。框內鑲板心，側面邊沿為浮雕的回紋。上下層面之間有接腿及中間的瓶式立柱連接，立柱內透雕捲草紋站牙相抵，兩層的券形牙子皆飾夔龍紋。下層展腿，外翻捲雲足，下承圓形托泥。
◎此几現陳設於漱芳齋。

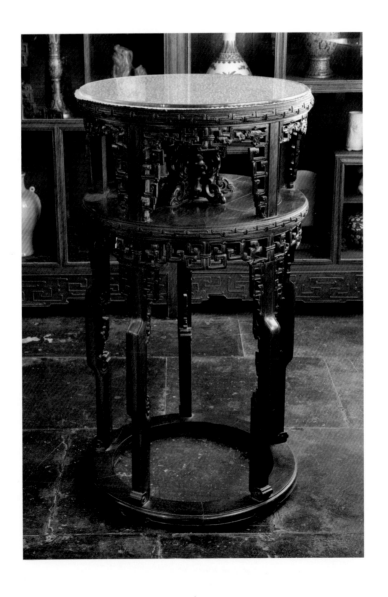

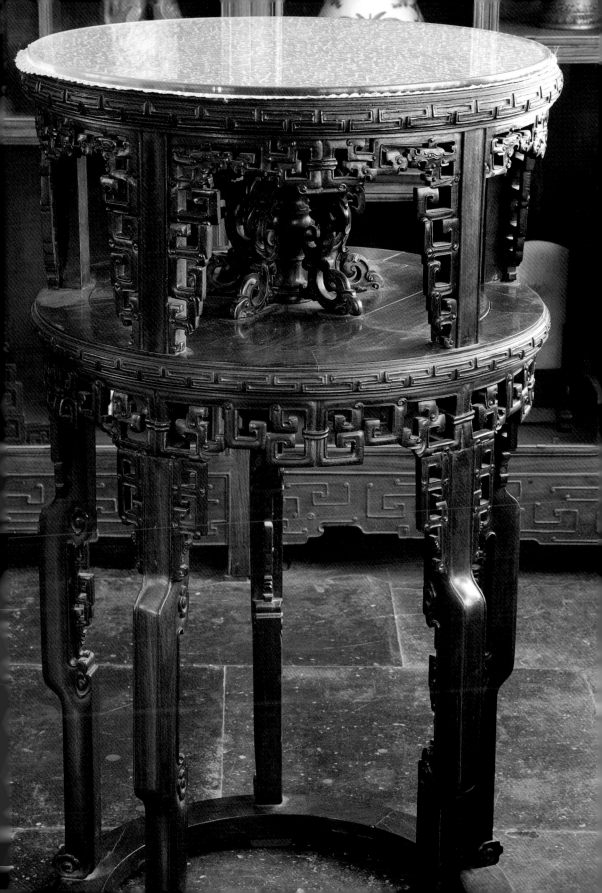

167
紫檀雕花六角香几
【清中期】
高91公分　直徑49公分

◎通體紫檀木製。六角攢邊框鑲板心几面，上沿起攔水線。面下高束腰，滿雕雙虯紋。束腰上方有倒掛牙子，下方為蓮瓣紋托腮。牙板以蕉葉接西洋花紋，上方有乳釘紋與蓮瓣紋相隔。展腿為劈料作，拱肩有如意雲頭紋，下端雙外翻回紋足，腿間管腳棖，裝券形勾雲紋花牙。

◎此几現陳設於漱芳齋。

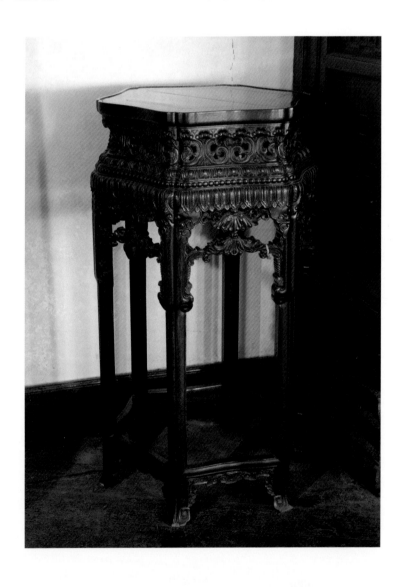

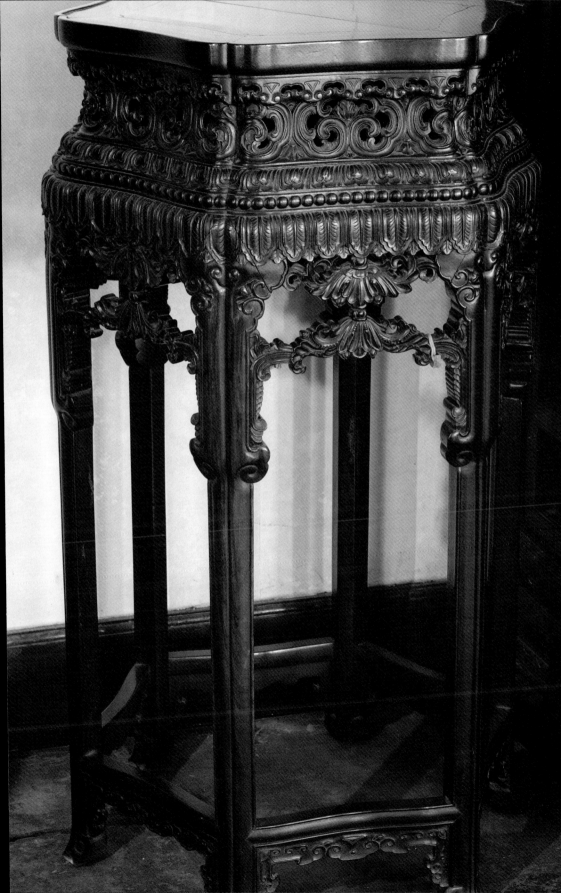

168
紫檀鏤雕龍紋香几

【清中期】
高92公分　長41公分　寬29公分

◎通體紫檀木製。几面四角攢邊框鑲板心，側面冰盤沿，面下高束腰，鑲有透雕龍紋絛環板，下裝托腮。牙板正中雕刻正龍，腿上皆為鏤雕的蟠龍。腿子下方為蓮瓣紋底座。

169
紫檀雕花香几
【清中期】
高89.5公分　面徑39公分

◎通體紫檀木製。几面攢框鑲板，側沿平直，面下高束腰，
鑲嵌浮雕花紋的絛環板加裝托腮。牙板上沿雕刻蕉葉紋，下
方有短料攢接高拱羅鍋根子，其間有浮雕夔龍紋絛環板。根
子與腿夾角處飾雲紋托角牙子，直腿內翻捲草紋足。下承帶
束腰台座。

170

紫檀方香几

【清中期】

高104公分　面徑35公分

◎此几通體紫檀木製。几面四邊攢框鑲板，四周起攔水線。側沿飾雲紋垛邊。面下為寶瓶式立柱，瓶頸四角有捲草紋托角牙。瓶腹上如意雲紋開光，內雕十字花紋。瓶下加裝托腮。牙條上鏟地浮雕雲紋至腿的拱肩處。三彎腿，上部雲紋翅，外翻雲紋足。足下承珠，下有方形托泥帶龜腳。

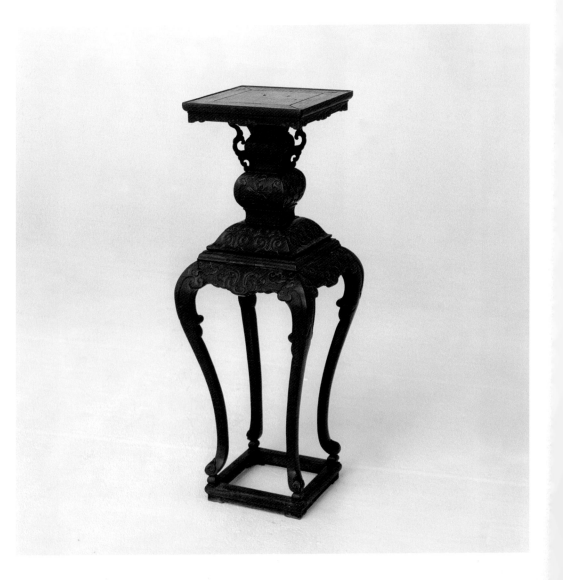

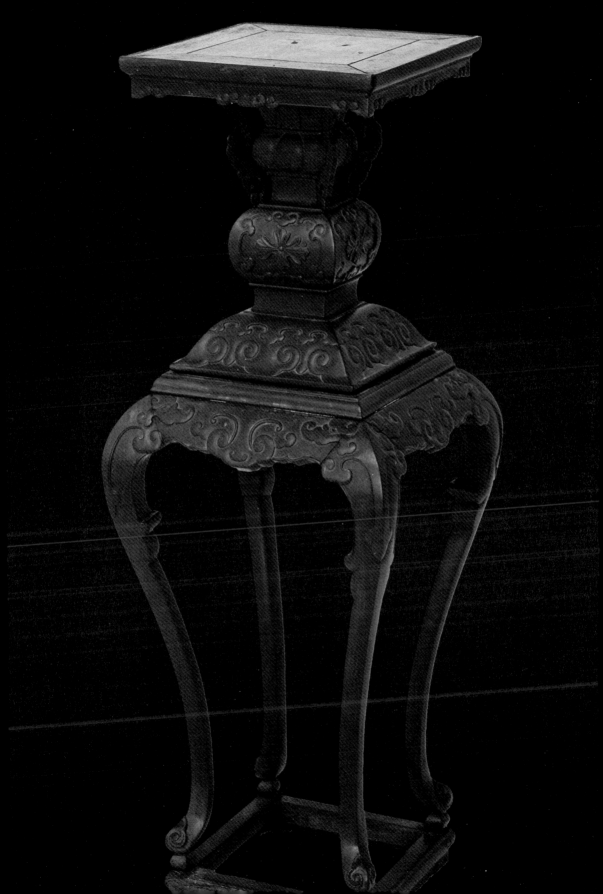

171
紫檀方几

【清中期】
高95.5公分　面徑45.5公分

◎此几通體紫檀木製。几面攢框鑲板，四邊起攔水線。面下束腰雕拐子紋，加裝托腮。腿內側雕回紋圈口，四周有卡子花和角牙與腿連接。直腿內翻回紋馬蹄。

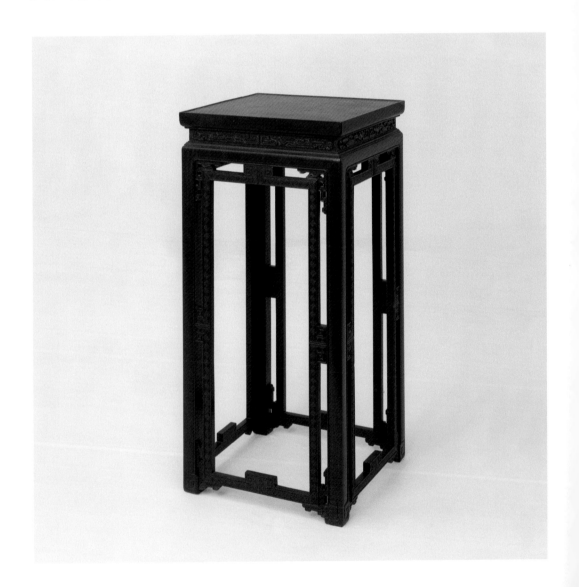

172
紫檀竹節盆架

【清中期】
高53公分　直徑45公分

◎通體紫檀木製作。五腿下端叉腳，上下共十根短根連接五腿。通體雕刻竹節紋。上層根子承接盆底，下層則為管腳根。

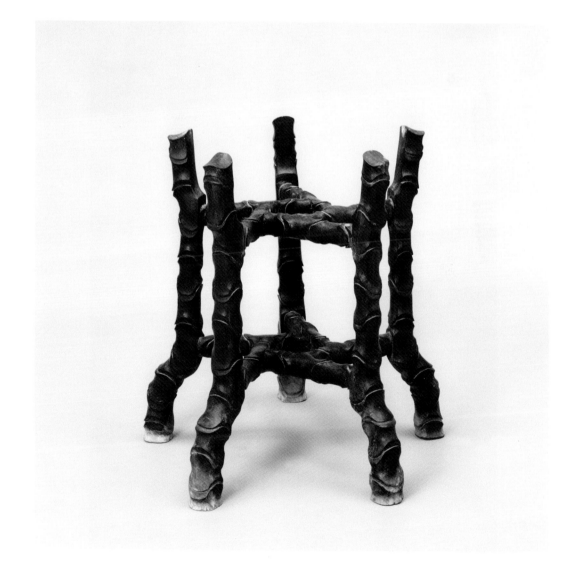

173

紫檀雕花甪端座

【清中期】

高41.5公分　長32公分　寬23.5公分

◎通體用紫檀木製成。座面攢框鑲板心，四邊下沿雕刻蓮花瓣紋，與托腮蓮花瓣紋上下呼應。面下高束腰，鑲雕花絛環板。壺門式牙子，滿飾捲草及拐子紋。三彎腿上鍍出飛翅，外翻足。足下連接托泥。

◎甪端座也稱為「甪端几」，是乾隆時期作品。現陳設在養心殿。

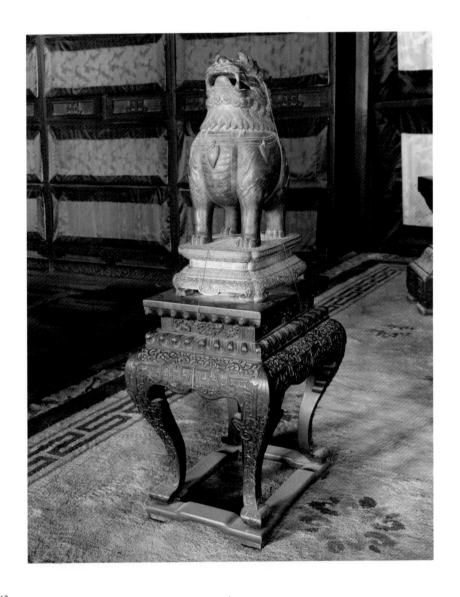

屏聯

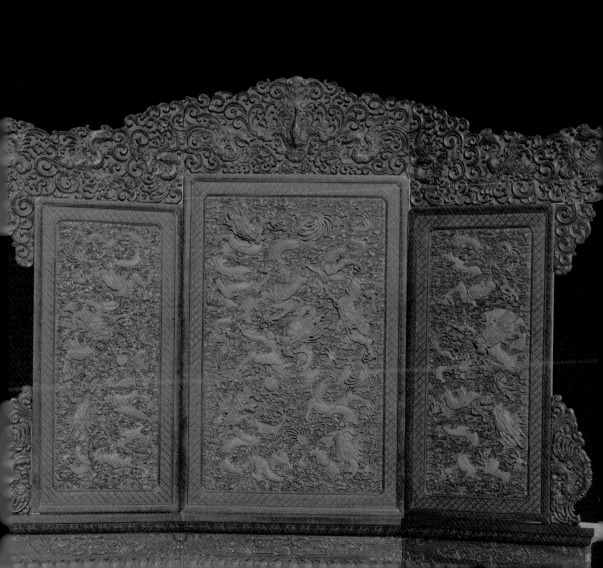

屏風通常具有屏蔽功能。主要種類有圍屏、插屏、掛屏，還有擺放在桌子上、形體較小的桌屏。桌屏中又根據其遮擋的器物，分為燈屏、硯屏等。圍屏的形式有一字形或八字形。

在宮廷中很多圍屏屬於典制家具，它們的大小尺寸、樣式及內容，被寫進典章制度裡，這些圍屏都有相應的寶座、宮扇等。掛屏及插屏的題材則多來自生活的內容。

174
紫檀邊框嵌金桂樹掛屏
【清中期】
高163公分　寬120公分

◎掛屏以紫檀木四邊攢框。框上雕刻夔龍紋混面，兩側飾雙邊線。框內側打槽裝藍地板心。屏心以錘疊金葉工藝做成山石、樹木及雲朵、明月。配玉質樹葉及染牙御製詩詠桂樹。

◎此物為武英殿大學士、雲貴總督李侍堯為乾隆皇帝萬壽節時恭進的壽禮。

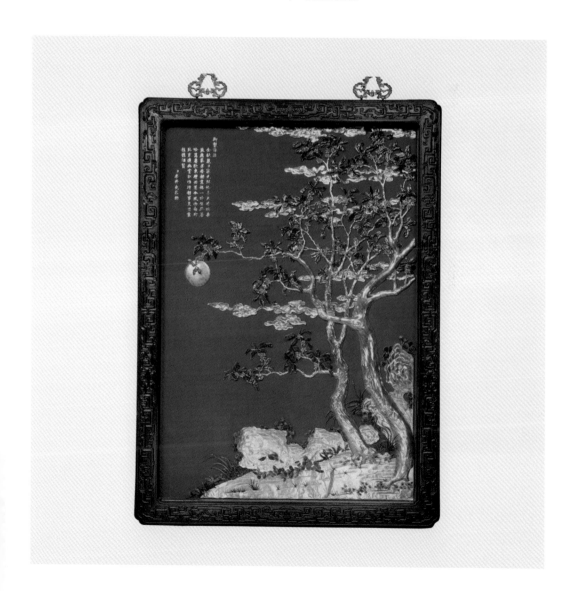

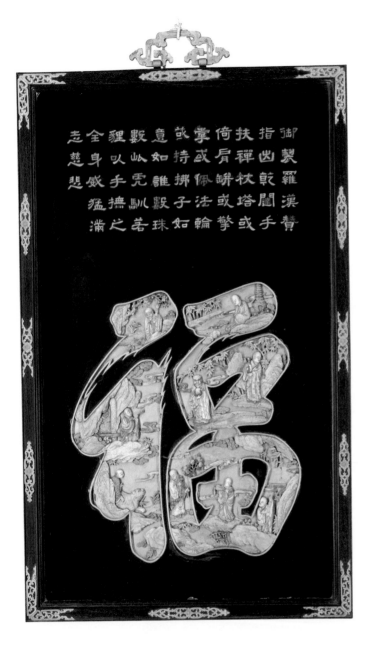

175
紫檀邊嵌牙仙人福字掛屏
【清中期】
高130公分　寬60公分

◎掛屏以紫檀木攢邊框，框上鑲染牙雕刻的繩紋、雙環紋。框內側打槽裝髹黑漆板屏心，屏心上邊染牙御製羅漢贊，下邊銅質「福」字槽，裝飾染牙山石、樹木及九羅漢圖。它與壽字掛屏羅漢合為十八羅漢。

176
紫檀邊嵌牙仙人壽字掛屏

【清中期】

高130公分　寬60公分

◎掛屏以紫檀木攢邊框，框上鑲染牙雕刻的繩紋、雙環紋。框內側打槽裝髹黑漆板屏心，屏心上邊染牙御製羅漢，下邊銅質「壽」字槽，裝飾染牙山石、樹木及九羅漢圖。與福字掛屏中羅漢合為十八羅漢。

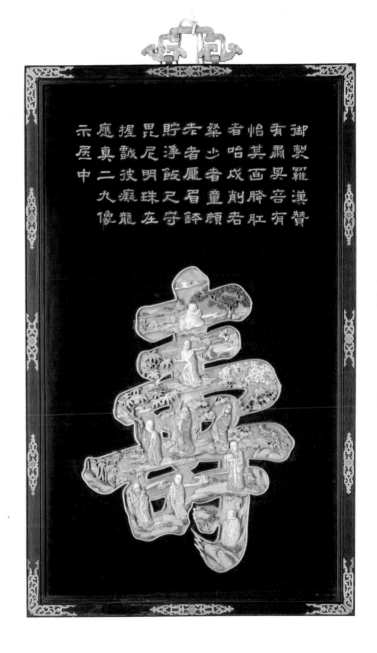

御製羅漢贊
有畫象肸蠁肌理有贊
怡哈其戌削膚顔者肛
者少成童者胖吾有
昔桀顋眉守钵左龍像
貯淨飯尺珠左守九癡龍
毘尼波明珠二波明中
握蠡二波九像
應真戲尼屍居中
示居真握中九癡像

177
紫檀邊嵌玉花鳥掛屏
【清中期】
高78公分　寬112公分

◎掛屏為紫檀木製，攢回紋邊框，裡口鑲雕刻回紋線條。屏心蘭色絨地上鑲嵌玉製白玉蘭花、牡丹花、山石及綬帶鳥，以孔雀石製玉蘭樹，展現的是一幅「玉堂富貴」的吉祥圖案。掛屏上框安銅製環子。

◎這種款式的掛屏，皆成對製作和成對擺掛。題材內容大體一致。其做工精細，顏色搭配巧妙。為乾隆時期家具精品。

178
紫檀邊嵌牙七言掛對

【清中期】
高121公分　寬30.8公分

◎此掛對以紫檀木攢邊框。飾雙邊
線條，框內打槽裝板，通體黑色漆
地。

◎嵌染牙御製詩面：「五世曾元背繞
侍，萬民親愛不期同」，署款為和坤
恭集敬書。由詩句內容可知，這件掛
對是乾隆皇帝喜得五世曾元孫後，由
和坤進獻的貢品。

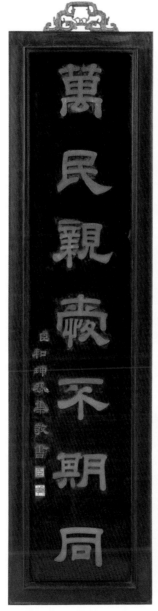

◎此掛屏是以紫檀木攢邊框，根子及立柱將屏心分隔成若干小格。格內粉色漆地，鑲嵌有木雕、螺鈿或有玉石雕刻而成的筆筒、古鼎、鐘錶、玉璧、花瓶、如意，還有抽屜、櫃門等。此屏的獨特之處在於以紫檀做框架，間配以諸多內容的形式。還在於是以多寶格的形式所表現。

◎博古圖是將早期的古玩，以其他材料或工藝的形象且成組的表現出來，諸如：繪畫、雕刻、鑲嵌等。這種做法在清朝中期之後尤為流行。

179
紫檀邊嵌玉石博古掛屏
【清中期】
高123.5公分　寬80公分

180
紫檀鑲嵌畫琺瑯西洋人物插屏

【清中期】
高181公分　寬116公分　厚7公分

◎屏扇以紫檀木為邊框，框內側打槽
鑲畫琺瑯西洋人物圖。屏座兩側屏
柱，雕刻捲雲紋柱頭。屏柱前後有站
牙相抵。柱有雙棖相連，棖間鑲板，
雕夔龍紋及饕餮絛環板。壺門劈水
牙，卷書足。
◎此屏為一對，正面為西洋人物圖，
背面為木雕竹子。

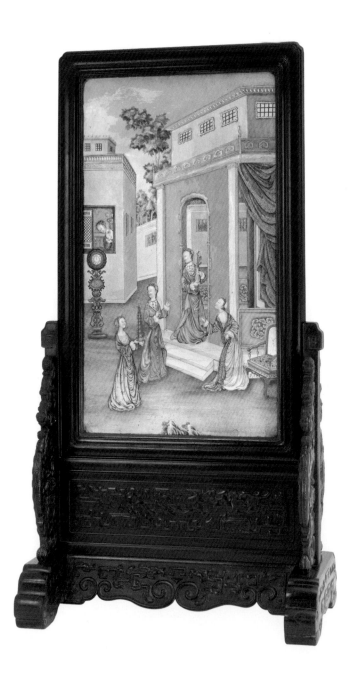

181
紫檀鑲嵌畫琺瑯西洋人物插屏

【清中期】
高181公分　寬116公分　厚71公分

◎插屏係紫檀木邊框鑲畫琺瑯屏
心。混面雙邊線紫檀屏框，兩上角均
為委角。畫琺瑯屏心上，有西洋鐘
錶、洋式沙發椅、高大建築物及庭
院，院中四位女士或手持花瓶、或手
拿花卉，也有手捧寶塔式鐘錶，或手
持摺扇而佩飾華麗的主人，表現了貴
族婦人生活的一個場景。屏扇下有屏
座托住，並有兩屏柱相夾。屏柱上端
飾回紋，柱身前後有站牙相抵，既具
有裝飾效果，又增強其穩定性。屏柱
間有雙根相連，其間鑲條環板，在條
線內雕刻夔紋及饕餮紋。壺門式拔水
牙板，雕夔紋及流雲紋。卷書足。

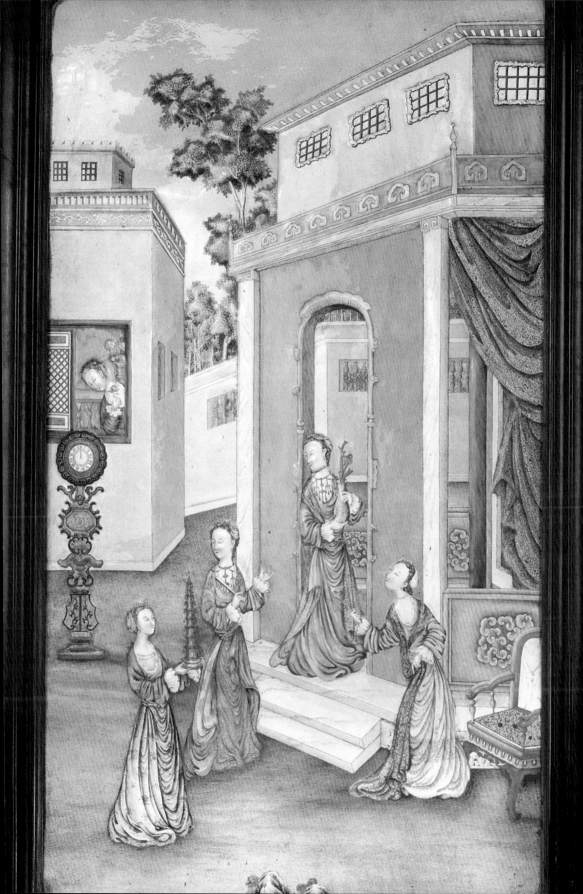

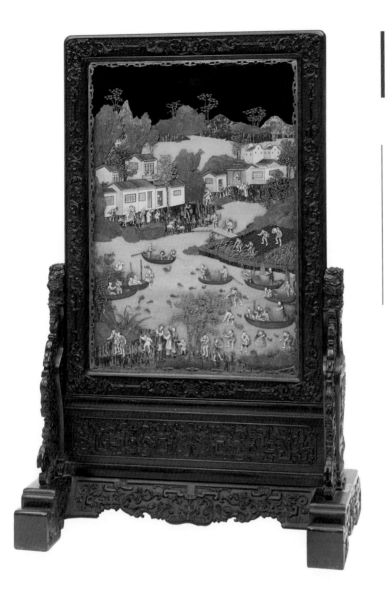

182
紫檀邊座嵌牙仙人樓閣插屏
【清中期】
高150公分　寬94公分　厚60公分

◎屏扇以紫檀木為邊框，中間混面
雕刻纏枝蓮紋，邊沿起陽線。框內
側打槽鑲板，漆地嵌染牙「漁家樂
圖」。表現了漁民喜獲豐收的情
景。屏座上立屏柱，雕刻捲雲紋柱
頭。屏柱前後有站牙相抵。柱有雙
棖相連，棖間鑲夔龍紋絛環板，雕
花紋劈水牙。卷書足。屏背木雕花
卉。

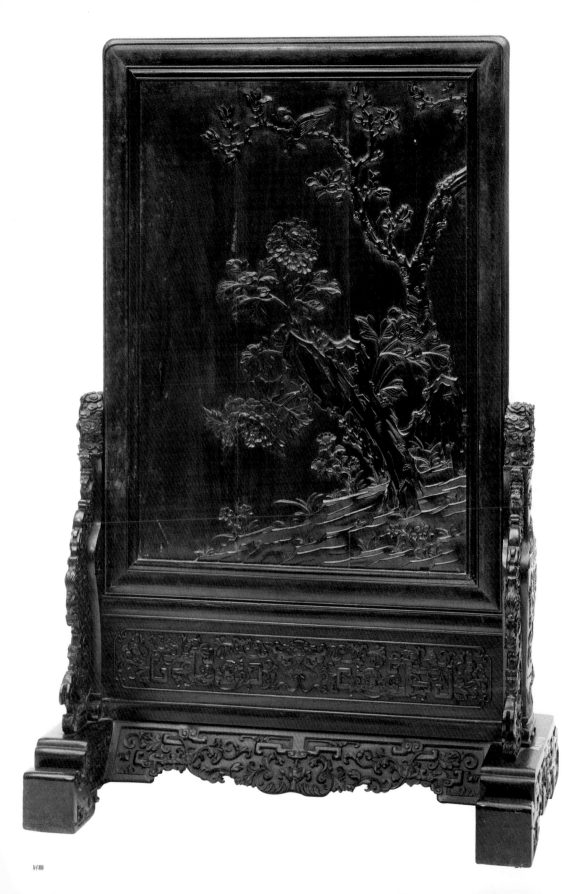

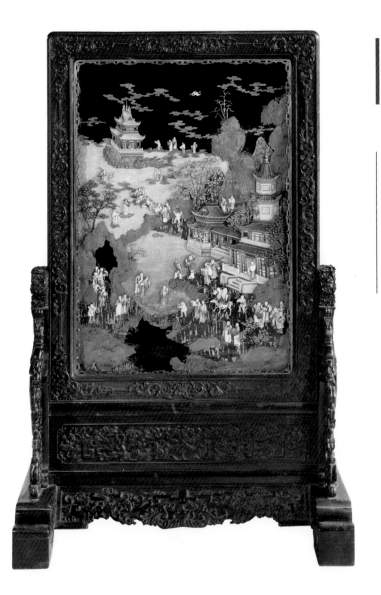

183
紫檀邊座嵌牙仙人樓閣插屏
【清中期】
高150公分　寬94公分　厚60公分

◎屏扇以紫檀木為邊框，中間混面雕
刻纏枝蓮紋，邊沿起陽線。框內側
打槽鑲板，漆地嵌染牙「海屋添籌
圖」。屏座上立屏柱，雕刻捲雲紋柱
頭。屏柱前後有站牙相抵。柱有雙
棖相連，棖間鑲夔龍紋絛環板，雕花
紋劈水牙。卷書足。屏背為木雕玉
蘭、牡丹花卉。

184
紫檀邊座點翠松竹插屏

【清中期】
高220公分　寬116.5公分

◎屏風以紫檀木為混面雕拐子紋邊
框，內側打槽鑲板，黑色漆地鑲點
翠竹子。屏座上立屏柱，雕刻捲雲
紋柱頭。屏柱前後有站牙相抵。柱
有雙棖相連，棖間絛環板鑲拐子紋
及捲草紋的銅胎掐絲琺瑯板，雕西
洋花紋劈水牙。卷書足。

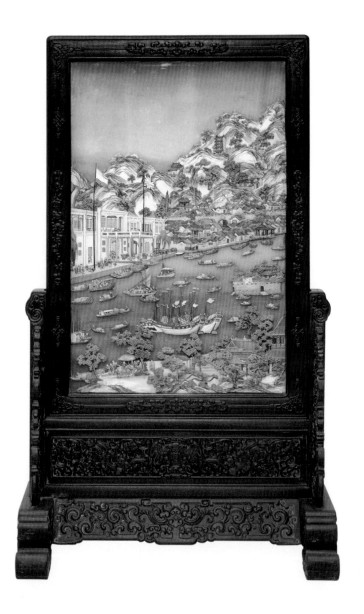

185
紫檀邊座嵌牙香港圖插屏
【清中期】
高141公分　寬83公分　厚40公分

◎屏扇以紫檀木為邊框，中間雕刻雲
蝠錦結及拐子紋，邊沿起陽線。框內
側打槽鑲板，漆地嵌染牙廣東十三行
風景圖。展現了廣東開放通商口岸後
各國領事館址，及貨運、客運船隻
川流不息的繁榮景像，屏座上立屏
柱，雕刻捲雲紋柱頭。屏柱前後有站
牙相抵。柱有雙棖相連，棖間鑲雕夔
鳳紋條環板，雕捲雲紋劈水牙。卷書
足。

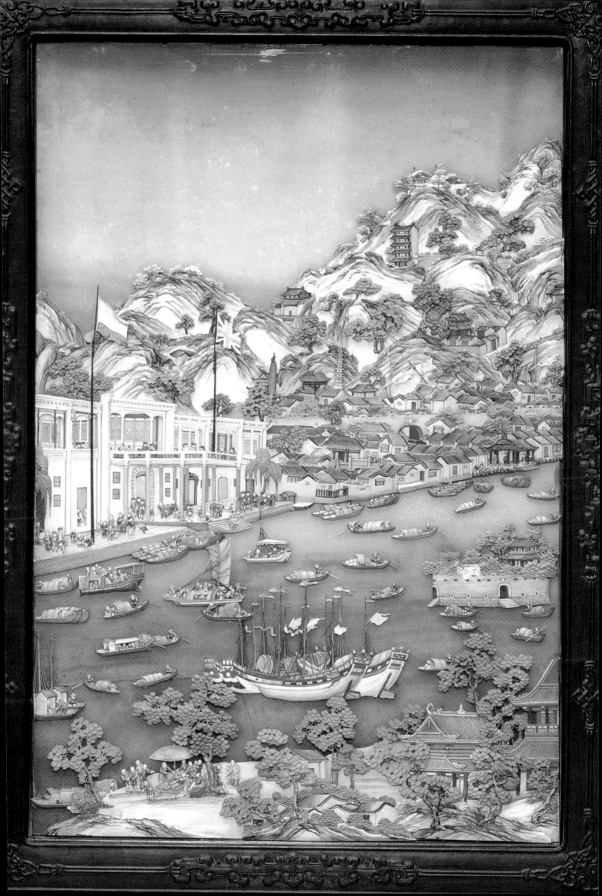

186
紫檀邊座嵌木靈芝插屏
【清中期】
高101公分　寬95公分　厚50公分

◎插屏邊座為紫檀木製。屏心正面嵌木靈芝，古人以靈芝為長生草，故多以其寓意長壽。光素站牙，條環板雕刻如意雲頭紋。劈水牙雕刻回紋，正中垂窪堂肚。背面為描金隸書乾隆御題詠芝屏詩，後署「乾隆甲午（1774）御題」描金隸書款，並鈐篆書印章款兩方。

◎屏風為乾隆年間製品，如此之大的靈芝已是世間罕見之物，加之與御題詠芝屏詩的紫檀木屏風和二為一，更是相得益彰，此為乾隆年間家具的精品。

故土辟山澤新屏厠凡
惟丹青難與繪雕琢未
曾施相則檀紫楺藉帷
苧白宜質猶盈尺富歲
呂數千期舜代卿雲蓰
堯丰寶露滋蟬聯三秀
燦蟠鎰萬苍兹底用祥
編表還唉壽牒披塗中
思曳尾或亦似靈龜

乾隆甲午御題

◎插屏為紫檀木製邊座。屏框、站牙上透雕夔龍紋。屏心正面鑲嵌青玉雕蝙蝠、夔龍紋，間隙處有豹、豬、兔、羊等獸紋。背面光素，打槽裝板。在背板和玉璧的夾層中，藏有古銅鏡。

◎小插屏往往根據擺放的位置不同，其稱謂也不同。比如有燈屏、硯屏、桌屏等等。這件小插屏由於暗藏銅鏡於其中，放在燈前有反光，而增加亮度的功能，因而也可稱之為燈屏。此屏製作於乾隆年間。

187
紫檀雕花邊座嵌玉璧插屏
【清中期】
高36公分　寬31公分　厚17公分

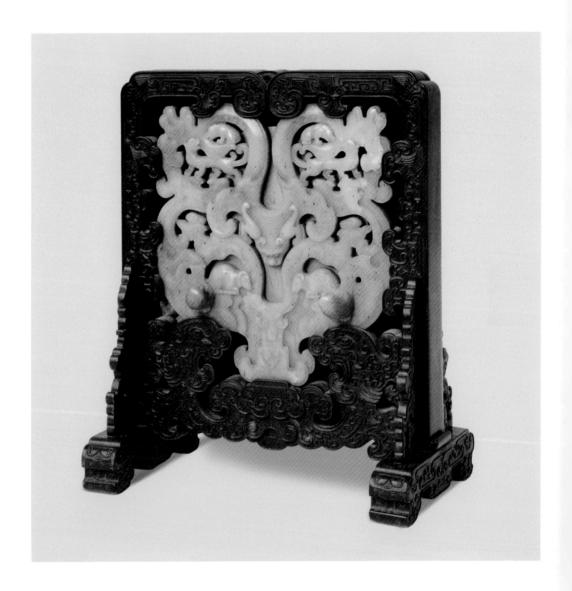

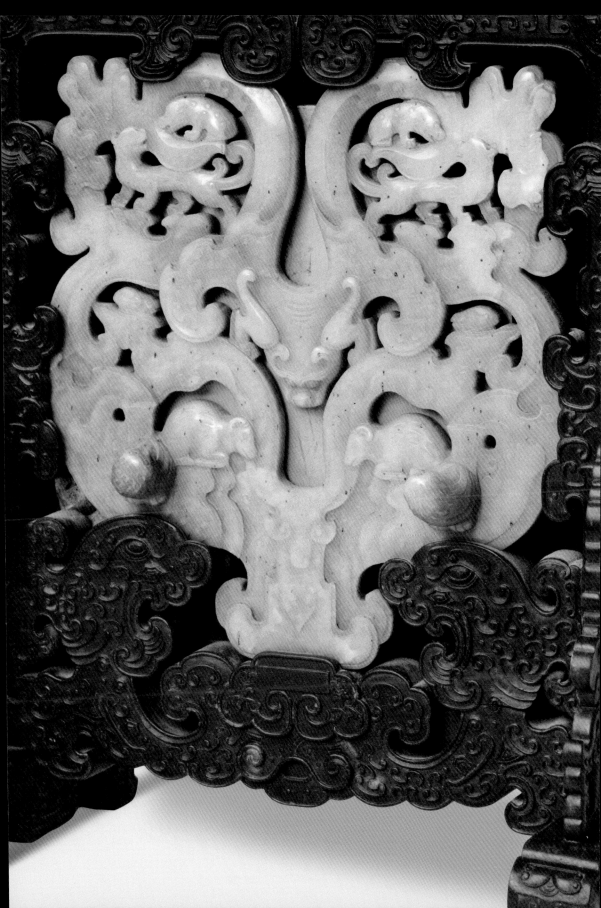

188
紫檀邊座鑲雞翅木雕山水插屏

【清中期】
高455公分　寬43公分　厚125公分

◎插屏為紫檀木製邊座。屏心裡口鑲銅線，並有紫檀木雕回紋圈口。屏心內用雞翅木雕山水、亭台、人物、仙鶴、靈芝，藍色漆地上有「五福添籌」四字。後背板心為黑色漆地，描金折枝花卉紋。屏座絛環板上起雙絛環線，浮雕夔龍、團花紋。站牙、劈水牙均雕捲雲紋及螭紋。

◎此插屏為一對，另一屏題名為「萬年普祝圖」插屏，這是乾隆晚期的家具製品。

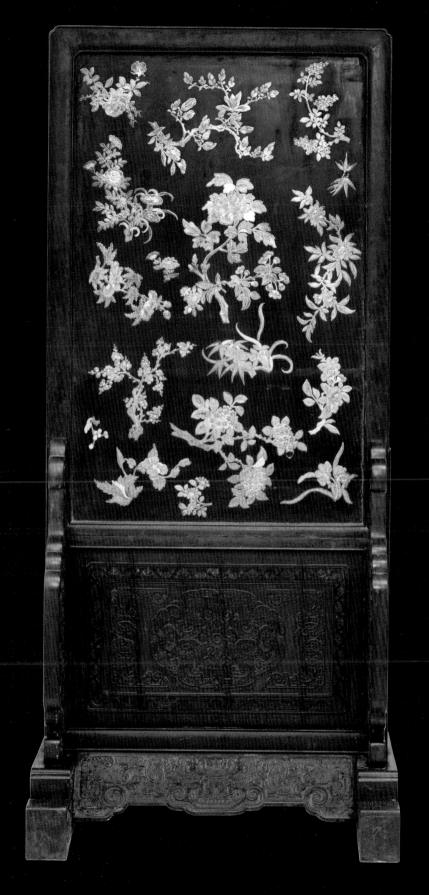

189
紫檀邊座雞翅木山水嵌玉人插屏
【清中期】
高52公分　寬50公分　厚31公分

◎插屏邊座為紫檀木製作。屏心為木雕樹木、小船、山石，以白玉雕刻廊榭、亭台及分別持壽桃、葫蘆、拐杖的三位老者。暗含「福、祿、壽」三星之意。在近景之後，有一個一面鉛製、一面玻璃的儲水罐，可盛水養魚。透過玻璃可看到魚在岸邊、船底遊蕩的樣子，從而使畫面更趣於生動、自然。屏座呈八字形。站牙、條環板、劈水牙均雕拐子紋。屏柱外側雕花卉，柱頭雕回紋。

◎此插屏設計巧妙。不僅增加了插屏的功能，也增加了畫面的情趣。這是乾隆時期的紫檀家具精品。

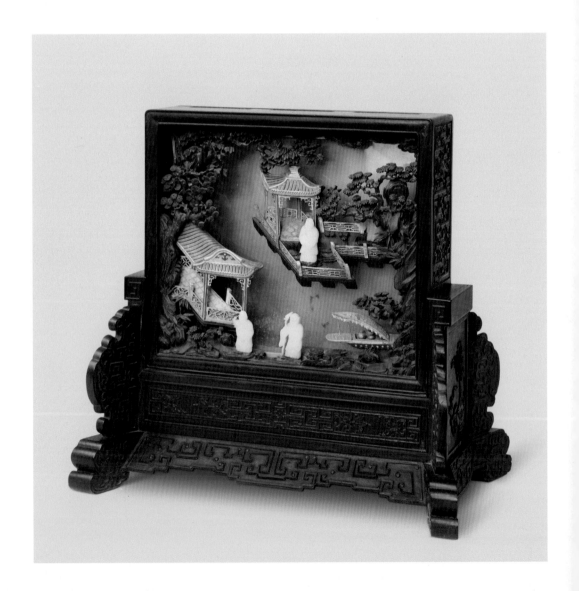

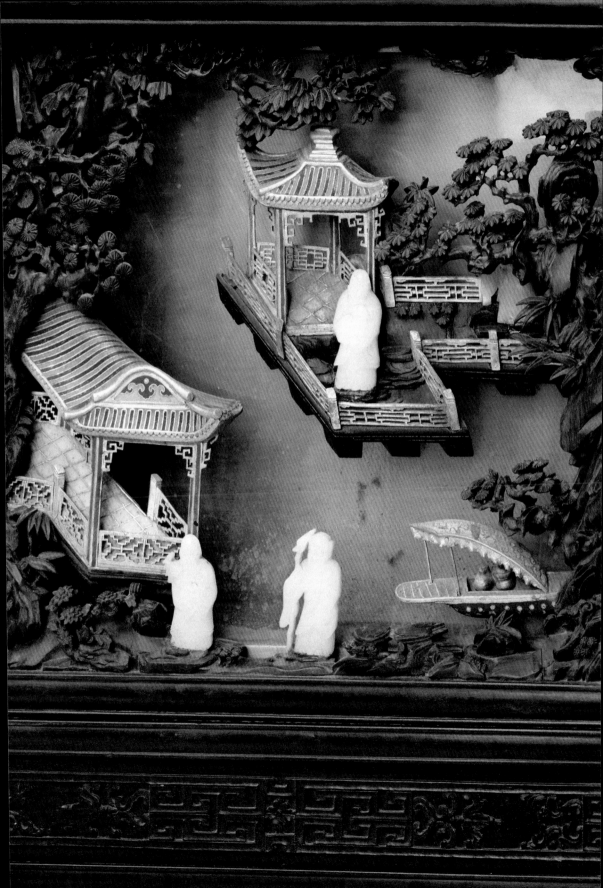

190
紫檀邊座嵌青玉白菜插屏
【清中期】
高46公分　寬27公分　厚12公分

◎插屏為紫檀木邊座。攢邊混面邊框，內側裝紫檀木雕條環板，有梧桐、芍藥、水仙、蘭草、竹子、山石等紋飾，中間鑲青玉雕菜葉。屏扇下光素條環板，前後兩對光素站牙相互抵住屏扇底角。卷書式足，背面有陰刻描金「瑞呈秋圃」四字。兩側紋飾為松、梅、蘭花、靈芝、山石等。

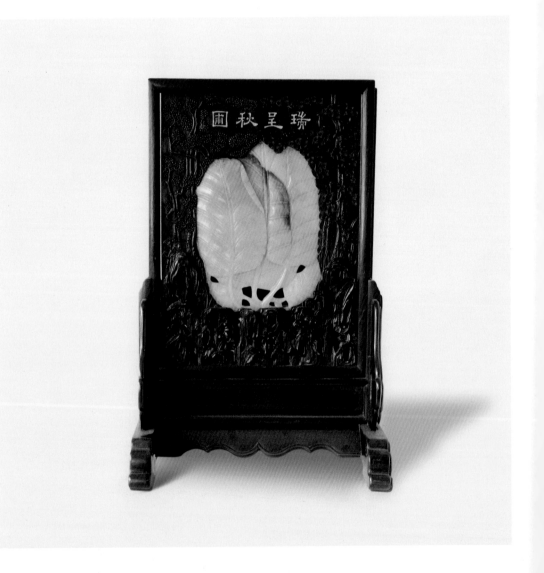

191
紫檀邊座嵌古銅鏡大插屏
【清中期】
高92公分　寬73公分　厚26公分

◎插屏邊座為紫檀木製作。屏心正面開圓洞，鑲古銅鏡一面。鏡面朝裡，後背中心部分展示於外，有弦紋及銀錠形鏡鈕。四周木板陰刻描金隸書乾隆御題古鏡詩一首，後署「乾隆丙申（1776）春御題」隸書款並鈐朱印。屏風背面陰刻于敏中、王際華、梁國治、董誥、陳孝泳、沈初、金士松等大臣的應和之作。屏框直通到座墩上。邊框上雕刻拐子紋，裡口鑲回紋圈口。框下兩道橫棖中鑲板，浮雕如意雲紋。劈水牙、站牙及座墩上均雕刻拐子紋。

◎插屏中鑲古銅鏡者極為少見。有專家鑒定古鏡並非漢朝原物，係明朝仿造之器，但仍不減其珍貴價值。

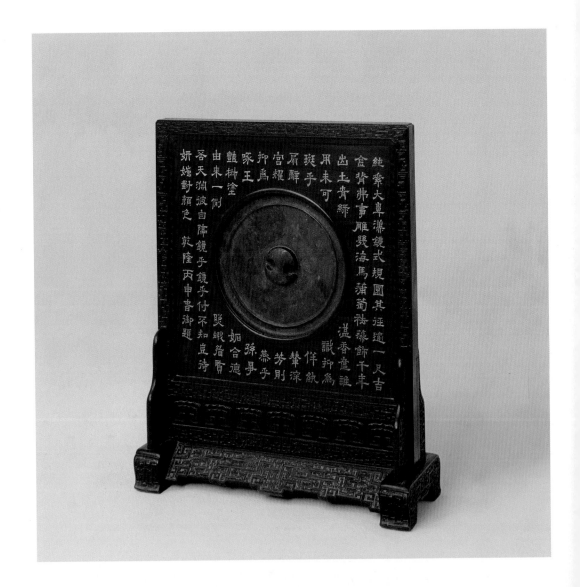

以銅為鑑古訓式衣冠正不移恧尺矣劉百鍊取義純大素渾然諭

鐫飾土繡暈碧澄寒光真面一規皎堪識軒轅液金此其亞

題品西清垂典則

聖心朗鑑涵虛明至靜潤于鏡以德物來畢照萬象呈中外幽遐洞

無隅作屏無俏

座右銘菌盖方圓湛形色

臣于敏中恭和

液金如仿軒轅
式兩美何湏合
繩尺中泂秋水
湛澄虛古繡天
然著華飾炎劉
遠若本足琢更
代

仰題銘欽
宸題銘欽

卓識齊同庭右
儼湯堯則徯來
天媲堯則徯來
曰觀人攸好德
鑒古匣照形惟

情來順應無遒
物來順應無遒
心鏡詎因遠通
隔辰間眹畫形
髹辰間眹畫形
形與色色

尚方素鑑西京式紫檀裁
作屏三尺
御題鑑古非鑑容朗照天
然去刻飾土花繡碧千年
遙不欵不銘人不識遺事
可識我皇心鏡示瑩朗寓
因教感敷言垂典則
聖衷無私滌此瞻
乾則萬象澄澄洞達空三
光旦昭昭
文德仰觀前載俯來今四
海九州情弗隔朝闇兩霽
亦涵光一天春水疏璪色

臣梁國治恭和

尚方製鏡各殊式千載珍逾璧盈尺維茲純
素繡暈斑範作清防謝采飾語云鑒形非鑒
情觸物能運遠識
聖心鑒古揆乾明為圓為金象
天藻寓意乎物言為則如日如月炳
離明為圓徒論世在炎劉治急從來理不隔色
乾德豈徒論世在炎劉治急從來理不隔色
合金鏡九齡書朗照
太平增潤色

臣沈初恭和

至人心鏡無成
式遇物付形準
鈇尺湯監日新
文絹熙照磨治葆
光謝塗飾我
皇睿聖本天縱
祓濯健行持力
識鑒要自因心
以作則縈此古
鏡體純素屢照
不疲固其德不
論妍媸論得失
曩蹟不遺屏閴
宸章義炳軼周
銘
天懷託物超形
色

臣董誥恭和

古鏡嵌作清防式月
輪中吐徑周尺翠起
珠潰圓瀾斑土華那
蜼龍鸞飾漫披容成
暨壽光扣金之遺制
皇心鏡示瑩朗寓物
數言垂典則
健行無息濯磨功光
明端本
日新德靜為用是以
永年妍嬭自呈義豈
隔展坐照久不疲隨
付形形與色色

臣謝墉恭和

古工合蘇葉氏式小不逾錢大
盈尺閒含演月承欲流寫筆傳
紅海祭純素縈從漢方綠
凝寒苦尚能識吾
心境本自瑩乾明
則瑩本面鑒座右
書同日新德妍嬭應物自呈
臥瞻形彰理不隔何當仁壽補
銘詞常視
千秋駐容色

臣金士松恭和

192

紫檀嵌琺瑯山水花卉圍屏

【清中期】
高297公分　寬340公分　厚31公分

◎屏風五扇組合。紫檀木攢邊框。框內鑲琺瑯風景圖。透雕雲蝠、磬、魚紋毗盧帽及倒掛角牙、邊牙，飾混面雙邊線站牙。屏扇座落在須彌座上，須彌座為八字形，分為三段。座面有屏腿孔。面下帶束腰，雕絛環線及拐子龍紋上下雕刻仰覆蓮花瓣。座下為回紋足。

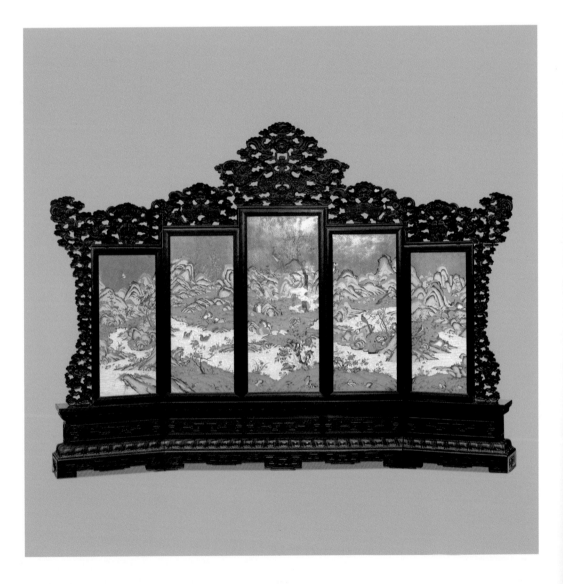

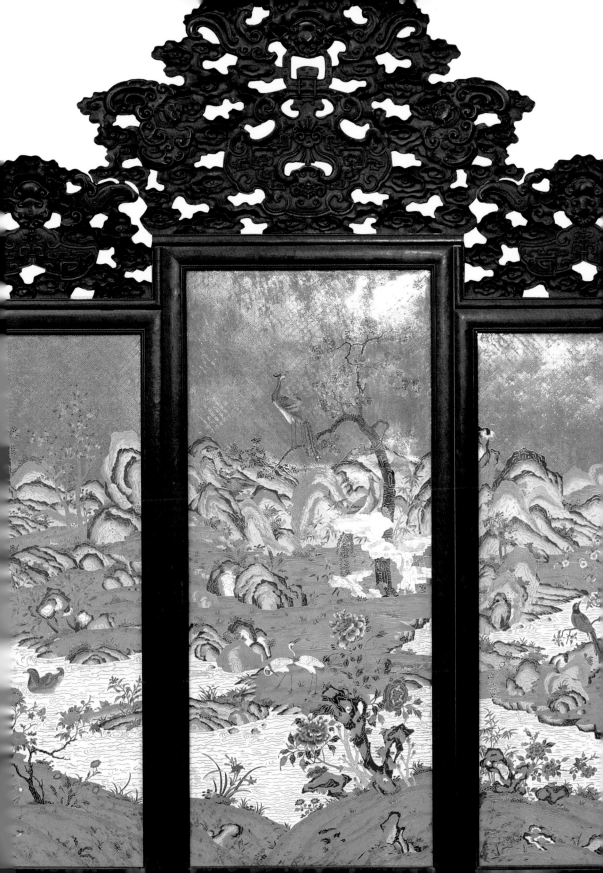

193
紫檀邊乾隆書字董邦達畫山水圍屏
【清中期】
高244公分　寬264公分　厚22公分

◎屏風邊座為紫檀木質地。由五扇連接，下設雙層台座，台座上層以立柱界出五格，每格內鑲嵌黃楊木雕花條環板。屏扇上方楣板及下方裙板分別雕刻西番蓮紋、海水江崖、雲龍紋及雲蝠紋。每扇背面均為一幅精美的描金漆山水圖案。屏風正面最外側兩邊扇分別為乾隆帝御筆「清音出泉壑，餘事賞岩齋」五言對子，靠近中間的兩扇為董邦達畫山水圖，中扇為乾隆御筆詩文，署款：「辛巳七月二十八日，雨一首，御筆。」

◎乾隆二十六年七月二十八日，其生母崇慶皇太后臨幸避暑山莊途中，遇大雨路途泥濘，乾隆思母心切，作「雨」詩一首，隨後製此屏風以為紀念。

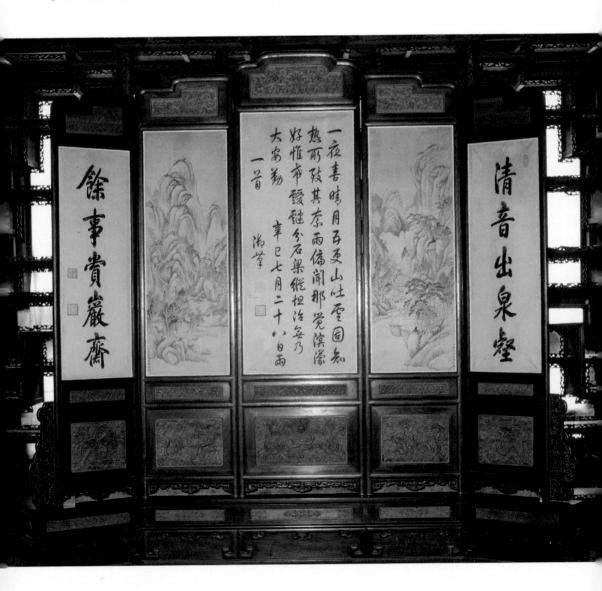

194
紫檀嵌黃楊木雕雲龍圍屏
【清中期】
高306公分　長356公分　寬322公分

◎屏風主體為紫檀木製作。三扇組合，紫檀木光素邊框，內側打槽鑲板。紫檀木雕流雲地，嵌黃楊木雕龍戲珠，雙勾萬字方格錦紋邊。屏扇上端用紫檀木凸雕夔鳳三聯毗盧帽。兩側雕夔鳳站牙。勾蓮蕉葉紋八字式須彌座分為三段，座面有屏腿孔。面下束腰雕刻勾蓮紋，上下雕刻仰覆蓮瓣紋。座下有回紋足。

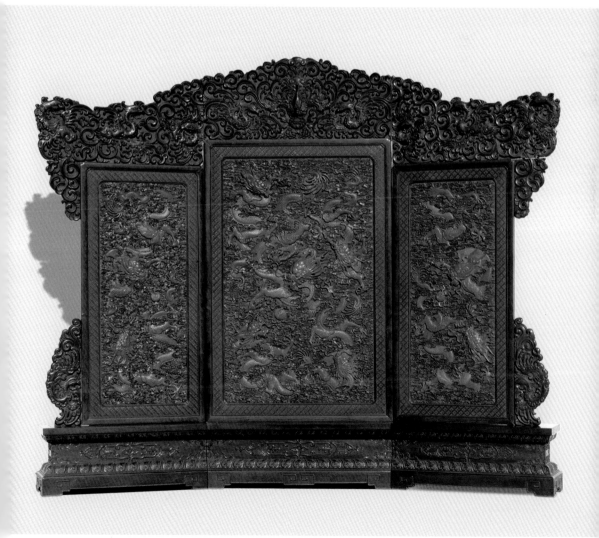

195
紫檀雕嬰戲圖屏風
【清中期】
高320公分　通寬360公分　厚90公分

◎屏風通體為紫檀木製作，共三扇。屏心攢框鑲板，雕刻正月鬧花燈的景象。有老者站在廳堂前，庭院內擺放爆竹、拉象車、舞燈籠。門外賓客絡繹不絕，周圍襯以松柏、臘梅。有「竹報平安」、「萬象更新」、「五穀豐登」等吉祥寓意。屏帽上有五火珠，雕刻「五嶽真形圖」。下有捲草紋山花。兩側邊角各雕一鴟鷹俯視下方，與屏框站牙上雕刻的田鼠相呼應。三聯八字形底座雕刻仰覆蓮瓣、團花、火珠等紋飾。

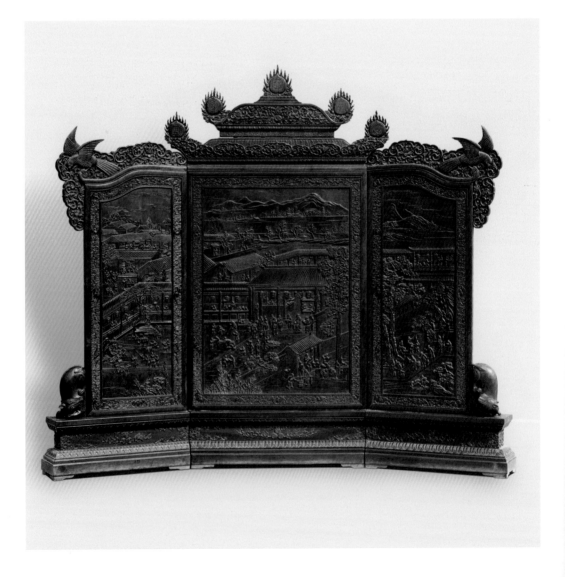

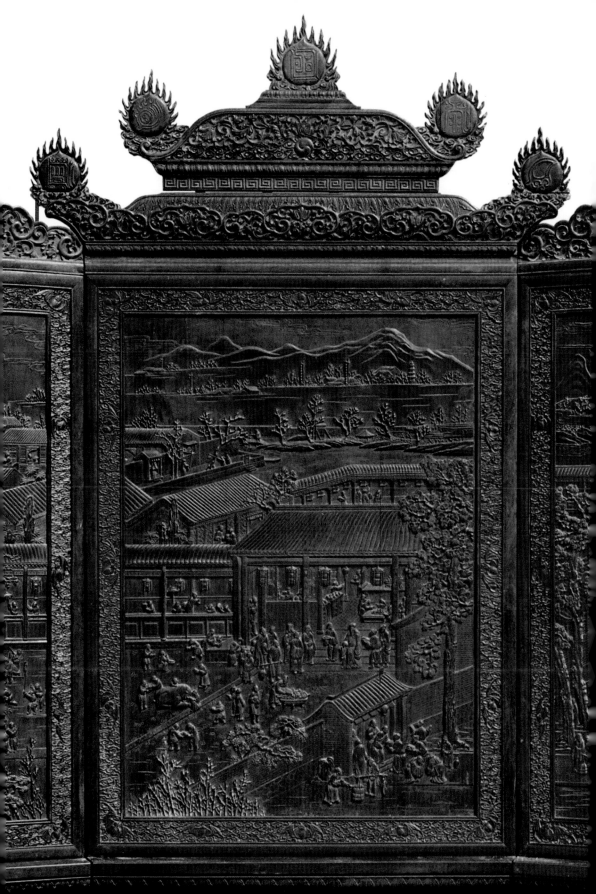

196
紫檀邊座嵌玻璃畫圍屏
【清中期】
高280公分　通寬340公分　厚70公分

◎屏風主體為紫檀木製作，共有五扇，中扇稍高，兩側逐級遞降。紫檀木邊框，上有楣板，下設裙板，中間白檀條環板開出三個開光，並鑲有玻璃畫。總計十五幅。屏扇頂上為紫檀雕花帽，兩邊透雕站牙。屏扇座落在須彌座上，須彌座為八字形，分為三段。座面有屏腿孔。面下帶束腰。上下雕刻仰覆蓮花瓣。座下有龜腳。

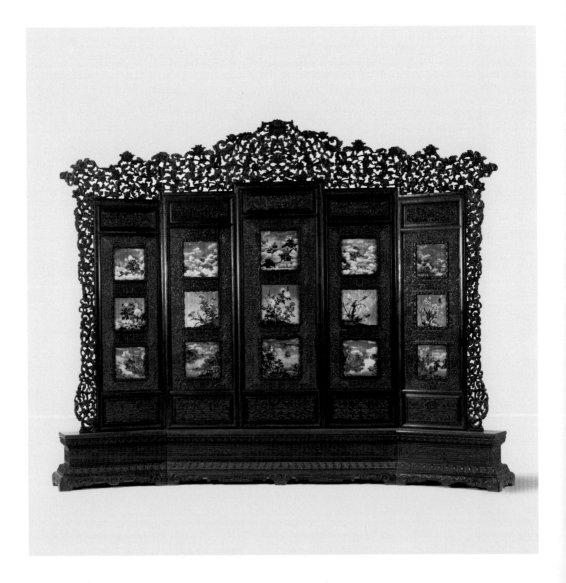

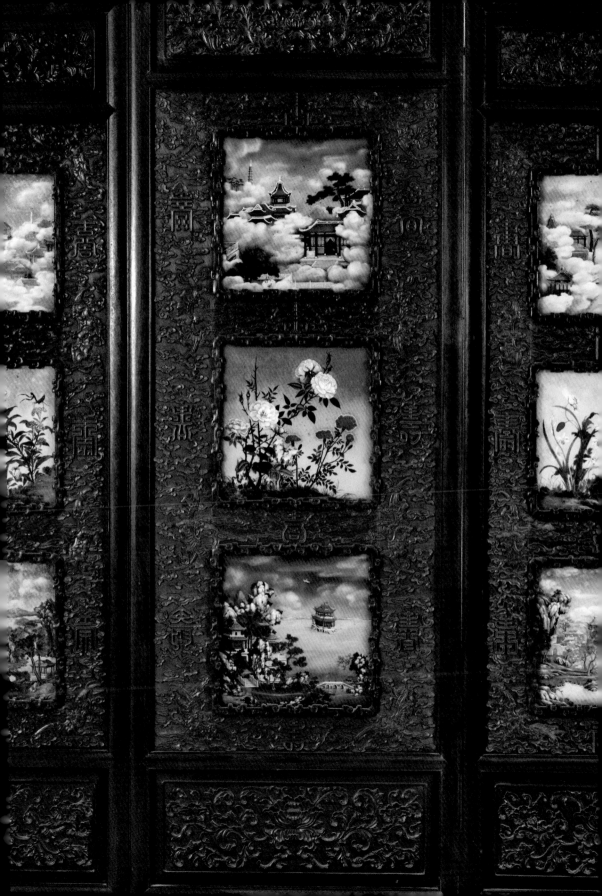

197
紫檀邊座雕雞翅木山水圍屏
【清中期】
高275公分　通寬290公分　厚63公分

◎屏風邊座為紫檀木製作，共三扇。在屏心天藍色漆地上有用雞翅木小料雕刻的樹石、樓閣、人物，並有乾隆御題詩。邊框上裝紫檀木雕刻七龍戲珠紋屏帽，兩側站牙各飾一龍，合為九龍。下承三聯八字形須彌座，座上浮雕蓮瓣紋及拐子紋，捲雲紋足。

◎這種圍屏通常在地坪上與寶座成套使用，是乾隆時期家具精品。

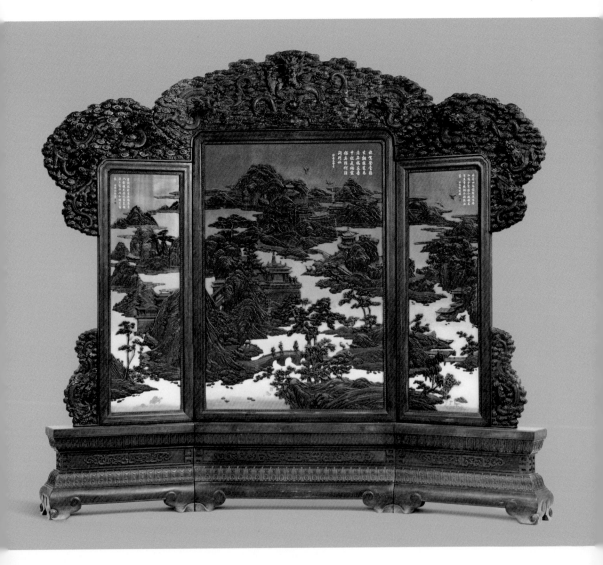

198
紫檀邊座嵌玉行書千字文圍屏

【清中期】
高86.5公分　通寬319.5公分　厚20公分

◎圍屏邊座以紫檀木製作，共九扇。屏心正面嵌玉乾隆御題草書「千字文」，後署「懷素草書千字文庚寅（1770）小年夜御臨」款。背面藍漆地上描金繪梅、桃、梨、桂花等花果樹木。裙板落堂踩鼓，下承長方形須彌座。座上浮雕仰覆蓮瓣紋，束腰及下裙板上皆鑲嵌有黃楊木雕梅花紋。

◎此屏風為書房陳設之物，有觀賞及屏蔽的作用，此大型屏風為乾隆時期的家具精品。

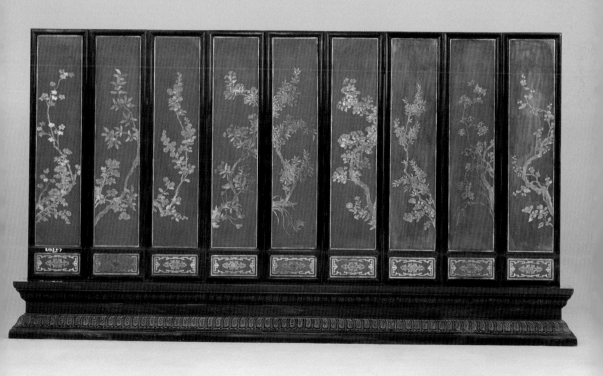

199
紫檀邊嵌玉石花卉圍屏

【清中期】
高237公分　通寬304公分

◎屏風邊座以紫檀木製成，共九扇。屏心正面為米黃色漆地，每扇分別嵌有茶花、石榴、紫藤、梅花、天竺、牡丹、玉蘭、菊花、臘梅等玉石花卉，並有乾隆皇帝對每種花卉的讚花御題詩。背面為黑漆描金雲蝠紋。每扇上楣板、下裙板及邊扇外側條環板上均有開光，雕刻西番蓮紋。邊框裡口嵌繩紋銅線圈口，雕刻如意雲邊開光西番蓮紋毗盧帽。下承三聯須彌座，中間束腰雕刻西番蓮紋。下端捲雲紋足。

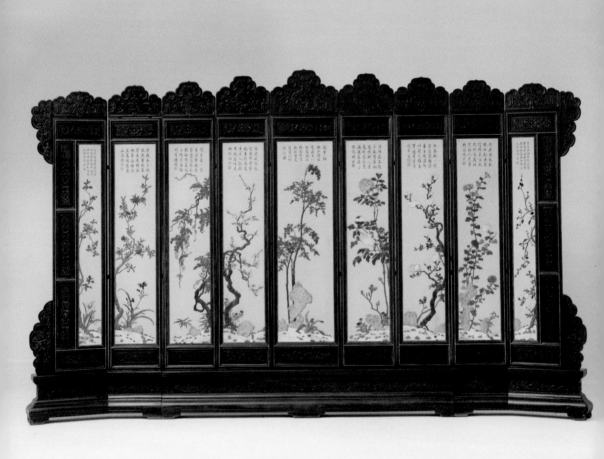

200
紫檀邊座嵌碧玉雲龍插屏
【清中期】
高156公分　寬234公分　厚53公分

◎插屏邊座為紫檀木製。紫檀木四邊攢框，內側裡口鑲碧玉，雕刻雲龍紋及海水江崖，四周有圈口壓條。屏扇上方半圓形屏帽雕刻一正龍，四周祥雲環繞。屏扇底角有雲龍紋站牙，底座中部帶光素束腰。劈水牙滿雕雲龍紋，兩端底足做垂直交叉，皆飾雲龍紋。屏背板為黑漆地描金雲龍及海水江崖圖案。

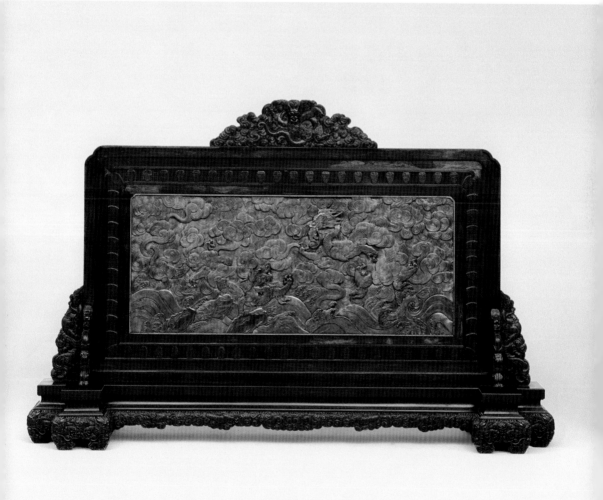

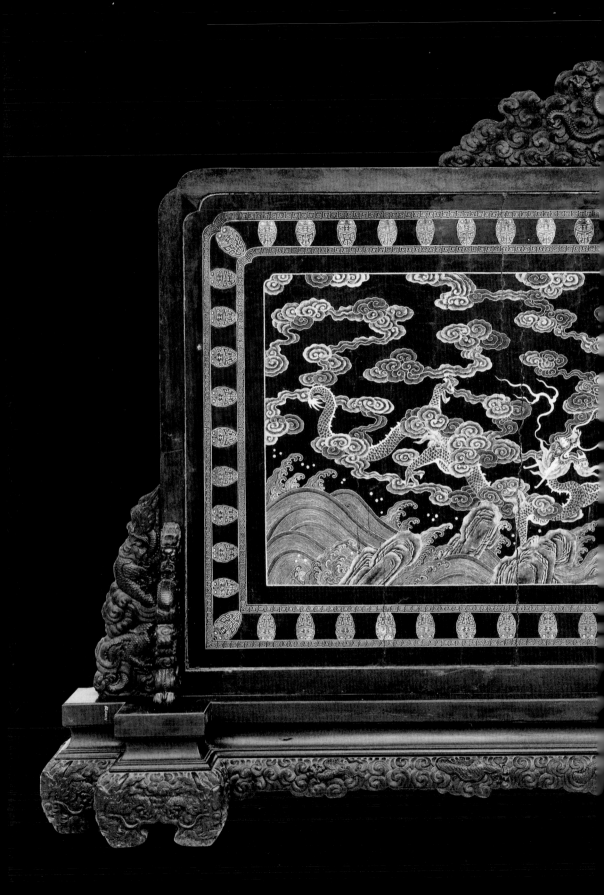

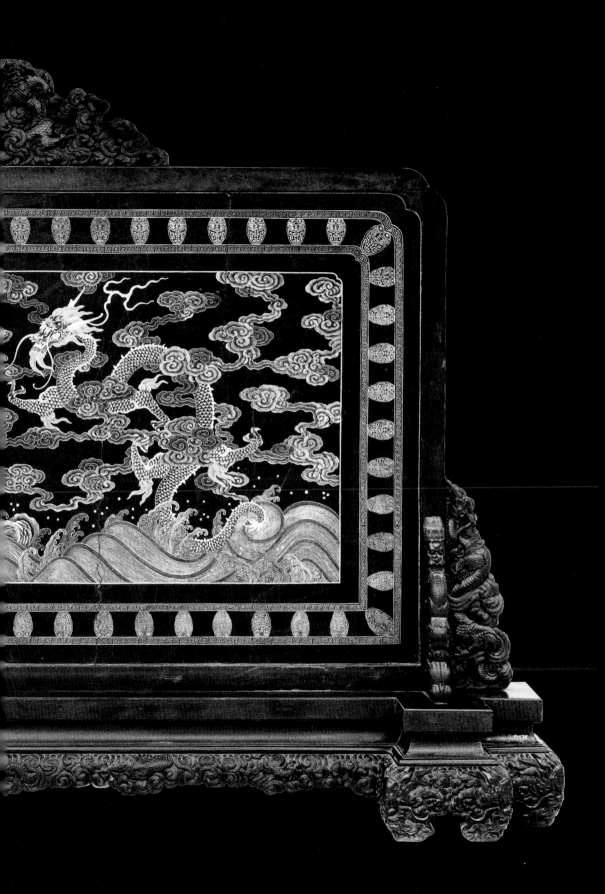

國家圖書館出版品預行編目資料

你應該知道的200件紫檀家具／宋永吉主編：
北京故宮博物院編.——初版.——台北市：
藝術家：民97.06
　　面17×24公分　（北京故宮收藏）
　　ISBN 978-986-7034-97-7（平裝）
　　1.家具　2.圖錄

967.5025　　　　　　　　　　97010830

你應該知道的200件紫檀家具

北京故宮博物院　編／宋永吉　主編

發行人　何政廣
主　編　王庭玫
編　輯　謝汝萱、沈奕伶
美　編　柯美麗

出版者　藝術家出版社
　　　　台北市重慶南路一段147號6樓
　　　　TEL：（02）2388-6715～6
　　　　FAX：（02）2331-7096
　　　　郵政劃撥：0104479-8號 藝術家雜誌社帳戶

總經銷　時報文化出版企業股份有限公司
　　　　倉庫：台北縣中和市連城路134巷16號
　　　　電話：（02）23066842
南部區域代理　台南市西門路一段223巷10弄26號
　　　　　　　TEL：（06）261-7268
　　　　　　　FAX：（06）263-7698

印　刷　欣佑彩色製版印刷有限公司
初　版　2008年（民國97）7月
定　價　台幣380元

ISBN　978-986-7034-97-7（平裝）
法律顧問　蕭雄淋
行政院新聞局出版事業登記證局版台業字第1749號

本書中文繁體版由紫禁城出版社　授權